KB145831

밖에서
본
아시아,
美

밖에서 본 아시아, 美

여행 사진 미술 영화 디자인

초판 1쇄 인쇄 2020년 2월 15일
초판 1쇄 발행 2020년 2월 20일

지은이	아시아 미 탐험대
펴낸이	이영선
책임편집	강영선
편집	강영선 김선정 김문정 김종훈 이민재 김연수 이현정
디자인	김회량
독자본부	김일신 김진규 정혜영 박정래 손미경 김동욱

펴낸곳 서해문집 | 출판등록 1989년 3월 16일 (제406-2005-000047호)
주소 경기도 파주시 광인사길 217 (파주출판도시)
전화 (031)955-7470 | 팩스 (031)955-7469
홈페이지 www.booksea.co.kr | 이메일 shmj21@hanmail.net

이 도서의 국립중앙도서관 출판예정도서목록(CIP)은 서지정보유통지원시스템 홈페이지(http://seoji.nl.go.kr)와 국가자료공동목록시스템(http://www.nl.go.kr/kolisnet)에서 이용하실 수 있습니다.(CIP제어번호: CIP2020004861)

이 책에 실린 사진과 그림은 저작권자의 허락을 얻었습니다. 다만 일부는 저작권자를 찾기 어려웠습니다. 연락이 닿는 대로 정식으로 게재 허가 절차를 진행하겠습니다.

"이 연구는 아모레퍼시픽재단의 학술연구비 지원을 받아 수행되었습니다."

Asian beauty

탐색프로젝트

밖에서 본 아시아, 美

여행 사진 미술
영화 디자인

아시아 미 탐험대

서해문집

_____외부에서 본

아시아의
미 _____

아시아의 미를 규명하는 작업은 매우 어려운 일이다. 아시아의 미는 고정된 실체가 아니다. 아시아의 미는 아시아의 오랜 역사와 문화의 전통 속에서 형성돼왔으며, 그 실체는 늘 유동적이다. 아울러 아시아의 미는 아시아에 거주하는 다양한 민족이 유구한 세월 동안 형성해온 것으로 매우 복잡한 성격을 지니고 있다. 따라서 아시아의 미는 하나의 거대 담론으로 정리할 수 없다. 또한 아시아의 미는 아시아인 스스로 자신의 역사와 문화를 돌아보면서 미의 실체를 발견해낼 수도 있지만 비아시아인이 좀 더 객관적 시각으로 아시아의 미가 무엇인지 도출해낼 수도 있다. 즉 아시아의 미는 내부, 외부 모두의 시각에서 종합적으로 연구될 필요가 있다.

아시아를 하나의 거대한 지리적, 역사적, 문화적 단위로 파악한 것은 비아시아인, 특히 유럽인이었다. 기원전 5세기에 활

동한 그리스의 역사가 헤로도토스(Herodotus, 기원전 484?-기원전 425?)는 세계가 유럽, 아프리카, 아시아로 구성되며, 아시아는 이집트의 나일강에서 시작해 멀리 인도에 걸친 지역이라고 생각했다. 현재의 터키에서 태어난 헤로도토스는 터키 동쪽의 알 수 없는 거대한 미지의 땅을 아시아로 파악했다.[1] 헤로도토스 이후 유럽인은 주로 현재의 근동 지역을 아시아로 생각했다.

그러나 대항해시대 이후 유럽과 아시아 국가 간의 경제 교역과 문화 접촉이 활발해지면서 유럽인의 아시아에 대한 인식도 큰 변화를 겪게 됐다. 특히 동인도회사 소속 상인과 예수회 선교사는 동서 교섭에 큰 역할을 담당했다. 18세기 유럽에서 일어난 중국에 대한 관심은 '시누아즈리(chinoiserie)'로 나타났다. 시누아즈리는 '유럽에서 크게 인기를 얻은 중국 문화'로 간단히 정리할 수 있다. 중국에 대한 유럽인의 관심이 커지면서 중국의 인물과 풍경을 모티프로 하여 제작된 그림, 직물, 판화와 중국풍 가구 및 도자기, 중국식 정원이 유행했다.[2] 19세기 후반에는 일본에서 들어온 병풍, 칠기, 도자기, 우키요에(浮世繪, 판화) 등이 파리를 비롯한 유럽의 주요 도시에서 큰 인기를 끌면서 '자포니즘[자포니슴](Japonism[Japonisme], 일본 열풍)'이 한 시대를 풍미했다.[3] 18-19세기를 거치면서 유럽인은 근동을 넘어 아시아의

동쪽 끝에 위치한 중국, 일본 등에 대한 많은 정보를 얻게 됐다. 아울러 19세기 후반부터 본격화된 유럽과 미국의 제국주의는 장차 식민지로 만들 아시아 국가의 지리, 인구, 풍속, 역사 등에 대한 광범위한 정보 채집과 연구로 이어지면서 유럽과 미국의 아시아에 대한 인식은 좀 더 구체화됐다.

19세기 후반부터 20세기 초반 유럽과 미국에 공공박물관이 설립되면서 서양인은 본격적으로 아시아의 문화와 예술에 관심을 가지게 됐다. 아시아의 가치 있는 미술품이 서양의 개인 소장자와 박물관의 소유가 됐다. 골동품상들은 아시아 각국의 진귀한 유물을 사들였으며, 탐험가들은 중앙아시아와 중국 등을 탐사하며 희귀 서적, 문서, 유물, 벽화 등을 헐값에 구입했다.

아시아에서 본래 불상과 도자기는 미술품이 아니었다. 불상은 불교의 예배 대상이며 도자기는 일상생활에서 쓰는 생활용기다. 아시아에 건축물, 조각, 공예품은 존재했지만 이것들을 지칭하는 용어는 없었다. 물론 '미술'이라는 용어도 존재하지 않았다. 서양에서 정의된 미술은 일본을 통해 19세기 후반에 소개됐다. 조형예술을 의미하는 미술이라는 용어가 본격적으로 사용되기 시작한 것은 1890년대다.

서양 열강의 아시아 진출과 식민지화를 통해 아시아의 문화

와 예술은 유럽과 미국으로 소개됐다. 아시아에서 들어온 미술품은 서양의 고급 주택을 장식하는 데 사용됐으며, 상당수의 유물이 서양의 박물관으로 들어갔다. 또한 많은 여행객이 아시아 국가를 방문한 후 여행기를 출판함으로써 서양인은 아시아에 대해 좀 더 많은 정보를 얻을 수 있었다. 사진술의 발달에 힘입어 여행객들은 글과 함께 사진을 찍어 서양의 독자에게 아시아의 자연환경, 저명한 아시아의 역사 유적, 아시아인의 모습과 생활 풍속, 아시아의 전통문화 등을 널리 알렸다. 이 과정을 통해 서양인은 아시아에 대해 폭넓은 지식을 획득할 수 있었다.

전근대의 아시아인은 아시아를 하나의 역사적, 문화적 단위로 생각해본 적이 없었다. 아시아는 존재했지만 아시아라는 거대 세계에 대해 아시아인은 정확하게 인식하지 못했다. 아시아에 살고 있었지만 아시아 각국의 사람들은 국경 너머에 존재하는 거대한 실체인 아시아에 대해 구체적으로 알지 못했다. 여행이 제한적이었고 정보의 유통 또한 자유롭지 못한 상황을 고려해볼 때 이 현상은 이상한 것이 아니었다. 전근대의 아시아인에게 거대한 땅, 수많은 인구, 복잡다기한 문화적, 역사적 전통을 지닌 아시아를 하나의 객관적 실체로 인지한다는 것은 매우 어려운 일이었다.

이 현상은 20세기 전반에도 마찬가지였다. 오카쿠라 카쿠조(岡倉覺三, 1862–1913)는 서양의 아시아 진출이라는 국제적 상황에 대응해 아시아의 불교문화가 지닌 정신적 가치를 높게 평가하면서 '아시아는 하나(Asia is one)'라고 주장했다. 그러나 그가 생각했던 아시아는 불교를 매개로 한 인도, 중국, 일본이 주축이 된 세계였다. 20세기 초반 일본에서 쓰인 '동양'이라는 용어역시 주로 인도, 중국, 일본을 지칭했다. 오카쿠라의 '아시아는 하나'라는 주장에는 인도에서 발원한 불교가 중국을 거쳐 일본에 왔으며 불교의 정수는 일본의 선불교에 있다는 일본을 중심으로 한 아시아론이었다. 오카쿠라의 아시아론은 아시아에 대한 구체적 정보에 바탕을 둔 것이 아니었으며, 그가 구상했던 일본 중심의 아시아적 세계상(像)에 불과했다.

이와 같이 아시아를 이해하는 데 우리는 두 가지 딜레마를 가지고 있다. 첫째, 서양이 아시아를 하나의 역사적, 문화적 단위로 파악하면서 만들어낸 아시아에 대한 오해와 편견이다. 서양인은 아시아를 신비로 가득한 땅으로 생각했으며, 정신적 가치를 중시하는 문명으로 이해했다. 서양인은 서양은 이성을 중시하는 합리주의가 지배했던 문명이며, 아시아는 감성을 중시하는 정신주의가 뿌리 깊이 존재했던 문명으로 인식해왔다. 아울

러 서양은 물질만을 추구하는 물질주의가 팽배해 있지만, 아시아는 높은 정신적 가치를 중시한다는 견해가 20세기 초반 대중적으로 크게 확산됐다.[4] 서양인이 만들어낸 이와 같은 거대한 문화 담론은 무비판적으로 아시아인에게도 수용됐다. 서양인이 문학 작품과 연극, 영화, 미술에서 묘사한 아시아는 신비로운 신앙과 사상이 지배하는 곳이었다. 그러나 아시아의 모든 문화가 정신주의에 기반한 것은 아니며, 이성과 합리성을 중시하는 문화 역시 아시아에 존재했다. 그러나 서양이 만들어낸 아시아 상(像)은 오랫동안 지속적으로 아시아인에게 영향을 끼쳐왔다.

둘째, 아시아인은 자신이 속한 아시아를 이해해본 경험과 역사가 없었다. 즉 아시아를 바라보는 내부 시선은 존재하지 않았다. 전근대의 아시아인은 국경 너머에 존재하는 개별 국가에 대한 정보와 인식을 가지고 있었다. 그러나 아시아인은 '전체 단위'로서 아시아에 대한 인식을 가지고 있지 않았다. 아시아를 구성하는 다양한 민족과 국가는 존재했지만, 이들을 연결하는 공통의 역사와 문화를 아시아인은 사유해본 경험이 없다. 예를 들어 근대 이전의 동아시아인은 동아시아라는 말을 들어본 적도 없으며, 동아시아라는 거대한 역사적, 문화적 단위에 대해 성찰해본 적도 없다. 아시아인이 '아시아는 무엇이며, 아시아

적 가치는 무엇인가'에 대해 관심을 가지게 된 것은 최근의 일
이다. 결론적으로 아시아는 존재했지만, 아시아인이 생각하는
아시아상은 부재했다. 식민지 경험, 제2차 세계대전과 독립, 냉
전의 갈등을 경험한 후 경제성장과 타 국가 및 문화와의 빈번한
접촉 속에서 아시아인은 비로소 서양과 다른 아시아의 역사 및
문화 전통에 관심을 가지게 됐다. 서양인이 오독(誤讀)했던 아시
아에 대한 이미지와 아시아인의 아시아에 대한 성찰 및 사유의
부재라는 외부적, 내부적 딜레마는 아시아를 연구하는 데 걸림
돌이 되고 있다. 결국 이러한 상황은 아시아 연구에 내부적, 외
부적 접근의 균형과 조화가 매우 중요하다는 사실을 알려준다.

　모든 문화를 종합적으로 이해하는 데는 내부자의 시선도 중
요하지만, 외부자의 시선도 마찬가지로 중요하다. 숲 안에 있으
면 숲을 볼 수 없듯이 내부자가 자신이 속한 문화를 반드시 더
잘 이해하는 것은 아니다. 숲 밖에 있는 외부자가 오히려 숲이
어떻게 생겼는지를 보다 명료하게 바라볼 수 있다. 비록 외부자
가 숲을 잘못 보고 잘못 서술했다고 해도 그들의 오해와 오독은
숲을 제대로 이해하는 데 도움이 된다. 이들이 왜 이렇게 숲을
'다르게 이해했을까'를 연구해보는 것은 숲을 바라보는 다양한
시선을 이해하는 과정이기도 하다. 따라서 서양인의 아시아에

대한 인식에 오해와 편견이 존재한다고 해도 이것을 연구해보는 일은 아시아를 좀 더 객관적이고 종합적으로 살펴보는 데 중요한 역할을 할 것으로 생각된다.

루스 베네딕트(Ruth Benedict, 1887-1948)의 《국화와 칼》은 일본인의 이중적, 모순적 특성을 예리하게 분석한 문화인류학의 고전이다.[5] 이 책은 외부에서 바라본 일본인의 모습이 오히려 더 정확할 수 있음을 알려준 매우 흥미로운 예다. 야나기 무네요시(柳宗悅, 야나기 소에츠라고도 함, 1889-1961)가 1922년 펴낸 《조선과 그 예술》에서 한국 미술의 미를 '비애의 미'로 규정한 이래 1980년대까지 지속적으로 전개되어온 '한국미론(韓國美論)'은 《국화와 칼》의 사례와 유사하다. 야나기는 일본의 민예운동(民藝運動)을 이끈 대표적 지식인으로, 한국의 민예품과 도자기에도 깊은 관심을 가졌다. 그는 한국 미술의 미를 '비애의 미,' '선(線)의 미'로 파악했으며, 이러한 야나기의 한국미론은 한국 미술의 정체성에 대한 최초의 미학적 시도로서 매우 중요한 의미를 지닌다. 야나기의 한국미론은 식민주의자의 시각에서 한국의 문화와 예술을 살펴보면서 제시한 견해지만, 이러한 그의 주장은 이후 '한국의 미는 무엇인가'라는 문제를 둘러싼 다양한 논의를 촉발하는 데 크게 기여했다.[6]

비아시아인, 특히 '유럽인과 미국인이 외부자의 시선으로 아시아의 문화, 역사, 예술, 미의식을 어떻게 이해했는가'를 살펴보는 일은 아시아의 미를 규명하는 데 매우 중요한 의미를 지닌다. 그들이 바라본 아시아와 아시아인이 바라본 아시아에는 공통점과 차이점이 모두 존재할 수 있다. 그들이 이해한 아시아의 특성을 오해와 편견이라고만 치부할 수는 없다. 우리가 관심을 가져야 할 부분은 '왜 그들이 아시아에 대해 그와 같은 결론을 내렸는가' 하는 것이다. 특히 유럽인과 미국인이 어떤 과정을 통해 아시아의 미에 대한 인식에 도달했는가를 고찰해보는 작업은 아시아의 미를 상대적으로 이해하는 데 도움이 된다. 근본적으로 아시아의 미는 단순하고 명료하게 정의하기에는 너무도 다양하고 복잡하며 혼성적이다. 비아시아인의 아시아에 대한 인식을 살펴봄으로써 우리는 아시아를 어떻게 이해해야 할 것인가에 대한 매우 의미 있는 시각을 얻을 수 있다. 그들이 바라본 아시아의 미가 잘못된 것이라면 우리는 어떻게 이러한 오류를 극복하고 아시아의 미를 좀 더 객관적 시각에서 파악할 것인가 하는 문제를 중심으로 연구를 시작해야 한다.

이 책에 실린 일곱 편의 글은 유럽인과 미국인이 이해했던 아시아에 대한 다양한 논의를 아시아를 방문한 유럽과 미국 여행

자들의 기록, 중국과 일본의 미술에 대한 서양인의 인식, 미국 영화에 나타난 아시아인의 이미지, 현대 디자인에 나타난 동아시아의 미적 가치의 힘에 대해 다룬다. 이 일곱 편의 글은 서양인의 아시아에 대한 인식 전체를 파악할 때 연구 주제와 범위 면에서 매우 제한적이다. 그러나 이후 외부에서 본 아시아의 미를 연구하는 데 중요한 역할을 할 것으로 기대된다.

설혜심은 '19세기 말부터 20세기 초에 중국, 일본, 한국을 방문한 유럽의 여행자들이 남긴 여행기를 분석해 이들이 느낀 아시아의 미는 무엇이었는가'를 살펴보았다. 유럽인의 동아시아 여행기 중 상당 부분은 동아시아 국가의 정치적 후진성, 열악한 위생 상태, 게으름과 무례함에 대한 불만과 같은 부정적 내용이 주류를 이룬다. 하지만 이들은 동아시아의 자연경관이 보여주는 풍광의 아름다움을 상세하게 묘사하면서 자신들의 개인 감성을 드러냈다. 유럽인 여행객들은 동아시아의 풍경 속에서 문명과 분리된 자연에 대한 찬미, 유럽과 닮은 모습을 발견한 후 느낀 경이로움, 형형색색의 아름다움과 생동감에 대한 경탄을 말했다. 이들의 여행기에 가장 빈번하게 언급된 것은 동아시아의 자연경관이 지닌 풍부한 색채에 대한 감탄이었다. 유럽인 여행객들은 마치 아름다운 풍경화처럼 풍부한 색채를 보여주는

동아시아의 자연을 세밀하게 묘사했는데, 이러한 서술은 서양의 독자들에게 동아시아에 대한 환상을 심어주는 역할을 했다. 그러나 동아시아의 자연에 대한 이들의 경탄 속에는 유럽이 잃어버린 과거에 대한 향수, 물질문명에 대한 유럽인의 혐오 또는 비판과 같이 아시아의 미를 통해 서양 문명이 낳은 문제를 해결해보려는 의도도 존재했다.

이와 같이 설혜심은 유럽인 여행객들이 남긴 여행기 속에 나타난 서양 제국주의의 시선 및 환상과 동아시아의 자연경관에 대한 경탄과 찬양 속에 내재된 서양 문명에 대한 비판이라는 서양인의 동아시아에 대한 부정적, 긍정적 시각의 공존에 주목했다.

김영훈은 미국의 국립지리학회가 1888년 창간한 잡지인《내셔널 지오그래픽(National Geographic)》에 게재된 미국의 부호였던 윌리엄 채핀(William Chapin, 1851-1928)의 중국, 한국, 일본 여행기 및 여행 관련 사진을 분석해 20세기 초 서양에 형성되어 있던 오리엔탈리즘의 성격을 연구했다.

채핀은 1909년과 1912년에 세계 여행을 시도했으며, 1차 세계 여행 당시 동아시아를 방문했다. 그는《내셔널 지오그래픽》 1910년 11월호에 한국과 중국 여행담을, 1911년 11월호에 일

본을 방문했던 기사를 실었다. 채펀의 한국과 일본 여행 감상기 및 여행 사진은 극적으로 대비된다. 채펀은 한국을 "기이한 풍속과 신기한 모습으로 가득 찬 동양의" 국가로 묘사했다. 그는 한국인의 모습을 비위생적 환경 속에 살아가는 나약한 여성, 노동자, 짐꾼, 상인을 중심으로 묘사하고, 이와 관련된 컬러 사진을 잡지에 실었다. 특히 그가 사용한 30장의 컬러 사진 중 네 장에는 가슴을 노출한 일곱 명의 한국 여성이 보인다. 채펀이 비문명권 여성의 에로티시즘이라는 오리엔탈리스트의 시각에서 한국 여성들을 바라보았음을 알려준다. 반면 채펀은 일본에 대해서는 긍정적 묘사를 한다. 그는 도쿄 스미다강의 벚꽃 핀 풍경, 온천, 교토의 명소 등을 소개하고, 벚꽃 속을 거니는 화려한 복장의 일본 사람들을 보며 "이들만큼 행복하고 일상생활에 만족하며 사는 국민은 없다"라고 서술했다. 채펀의 글에서 동아시아에서 가장 문명화된 일본 사람들은 "동양의 현자"로 묘사된다. 채펀의 한국과 일본에 대한 상반된 태도에서 20세기 초 서양을 지배했던 오리엔탈리즘의 전형적인 면모가 드러난다.

채펀의 일본 예찬에서 볼 수 있듯이 20세기 초 일본은 전 세계의 이목을 집중시킨 국가였다. 청일전쟁과 러일전쟁에서 승리한 일본은 서양 열강과 함께 세계적 국가로 발돋움했으며, 그

결과 서양인은 일본에 깊은 관심을 가지게 됐다. 특히 서양인은 일본의 문화와 예술에 큰 감명을 받았다. 장진성은 지난 100년 동안 서양인이 어떻게 일본의 문화와 예술을 바라보았으며, 그들이 파악했던 일본의 미가 지닌 문제는 무엇인지를 분석했다.

서양인은 일본을 선불교라는 높은 정신성을 지닌 종교의 나라로 생각했고, 다도(茶道)와 꽃꽂이, 수묵화, 정원이 일본 고유의 정신문화를 대표한다고 여겼다. 따라서 이들은 선불교, 다도, 꽃꽂이, 수묵화, 정원을 가장 '일본적' 문화의 일환으로 인식해왔다. 그런데 선불교, 다도, 꽃꽂이, 수묵화, 정원은 모두 일본 무로마치시대(室町時代, 1392-1573)의 문화적 유산이다. 역설적이게도 무로마치시대는 일본 역사에서 가장 '중국적인' 시대였다. 중국에서 선불교가 본격적으로 수용되면서 선승들이 문화를 주도하게 됐으며, 그 결과 선종과 관련된 수묵화, 다도, 정원, 꽃꽂이가 유행했다.

그렇다면 왜 선불교, 다도, 수묵화 등은 서양인에게 가장 일본적인 것으로 인식된 것일까? 아울러 왜 이러한 현상이 일어난 것일까? 장진성은 오카쿠라 카쿠조의 《차에 관한 책(The Book of Tea)》(1906)을 통해 선종의 미학과 다도가 서양에 적극적으로 소개됐으며, 니토베 이나조(新渡戶稻造, 1862-1933)와 누카리야 카이

텐(忽滑谷快天, 1867-1934)에 의해 사무라이의 무사도(武士道)와 선종이 서양에서 큰 반향을 일으키면서 이러한 서양인의 오해가 시작됐다고 보았다. 한편 스즈키 다이세쓰(鈴木大拙, 1870-1966)의 선사상(禪思想)은 서양인의 선종에 대한 열광적 관심을 촉발했다. 그의 선사상은 유럽과 미국의 지식인 및 예술가들에게 큰 영향을 끼쳤다. 특히 스즈키는 선종, 무사도, 수묵화 등 선종과 관련된 일본 문화를 가장 일본적 문화로 해석했는데, 그의 이러한 견해는 서양인이 일본을 이해하는 데 결정적 역할을 했다.

조규희는 미국의 중국회화사 학자인 제임스 케힐(James Cahill, 1926-2014)의 문인화 분석과 '시적 그림(poetic painting)'에 대한 논의를 통해 오랫동안 동아시아회화사에서 주류 담론으로 자리 잡아 왔던 문인화론의 문제점을 지적했다.

중국에서 지식인 사대부들이 그린 문인화가 본격적으로 등장한 것은 11세기 후반이었다. 14세기 몽골 지배하에서 원나라의 문인들은 벼슬길이 막히자 시서화(詩書畵) 제작에 몰두하게 됐다. 그 결과 원대 이후 화단은 문인들이 주도하게 됐다. 명·청대에는 직업화가, 궁정화가와 구별되는 문인화가의 높은 사회적 지위를 바탕으로 문인화우월론이 제기되어 화단에 널리 퍼지게 됐다. 문인화우월론을 가장 체계적으로 제시한 인물은

명나라 말기에 활동한 저명한 관료이자 화가였던 동기창(董其昌, 1555-1636)이다. 동기창은 선불교의 돈오점수론(頓悟漸修論)을 응용해 문인화가를 남종(南宗)으로, 궁정화가와 직업화가를 북종(北宗)으로 분류했다. 동기창의 문인화 이론은 이후 막강한 영향력을 발휘해 현재까지도 문인화를 남종문인화 또는 남종화라고 칭한다.

그런데 케힐에 따르면 비록 동기창이 돈오를 특징으로 하는 남종선과 문인화를 상호 연결했지만, 동기창이 그린 그림은 돈오와 관련된 순간적 깨달음에 대한 시각적 표현, 속필(速筆), 사의화(寫意畵)와 달리 매우 구조적이며 세련되고 정교한 그림이었다. 동기창의 문인화 이론은 가장 창의적이고 혁신적인 그림에 대한 견해라고 케힐은 주장했다. 즉 동기창이 문인화의 핵심으로 삼은 것은 즉흥적이고 소략한 그림이 아니라, 고도로 지적이며 정교한 그림이었다고 할 수 있다.

한편 케힐은 일반적으로 문인화를 '시적 그림'으로 인식했지만, 이러한 견해는 잘못된 것이라고 지적했다. 그는 13세기 초 남송시대 항저우에서 활동한 궁정화가인 마원(馬遠)과 하규(夏珪), 아울러 일군의 직업화가가 그린 그림이 문인들의 그림보다 더 시적이었다고 평가했다. 또한 케힐은 18세기 일본의 난가

(南畵) 화가인 요사 부손(与謝蕪村, 1716-1784)의 후기 그림을 시적 그림으로 해석했다. 난가는 일본의 문인화다. 부손은 평민 출신의 문인화가지만 실제로는 그림을 팔아 생활한 직업화가다. 케힐은 남송시대의 궁정 및 직업화가들과 요사 부손의 그림을 시적 그림의 대표작으로 간주함으로써 시적 그림으로 여겨졌던 문인화의 문제점을 지적했다. 시적 그림은 문인화가의 전유물이 아니었으며 직업화가, 궁정화가도 그렸던 것이다. 케힐은 '문인화란 무엇인가'라는 근본적 질문을 제기함으로써 동아시아에서 오랫동안 아무런 비판적 해석조차 없었던 문인화론을 다시 생각해보는 계기를 마련했다.

강태웅은 메이지유신(明治維新) 이후 서양인이 일본을 접하면서 일본을 대표하는 이미지로 선택했던 게이샤가 연극과 영화에서 어떻게 표현됐으며, 게이샤는 서양인에게 어떤 존재였는지를 상세하게 고찰했다. 1904년 밀라노에서 초연된 푸치니의 오페라 〈나비부인〉은 미국 해군 장교와 게이샤 사이에 벌어진 비극적 사랑을 다룬다. 미국 해군 장교인 핑커턴은 15세의 게이샤인 나비부인과 결혼했다. 미국으로 건너간 핑커턴은 미국 여성과 다시 결혼하고, 이에 사랑을 잃은 나비부인은 자살한다. 〈나비부인〉은 나비부인의 이미지를 통해 한결같이 순종적

이고 헌신적인 일본 여성의 이미지를 서양에 전파하는 데 중요한 역할을 했다. 이러한 일본 여성의 이미지는 백인 남성을 위해 자신을 희생한 인디언 포카혼타스(Pocahontas)의 이미지와 매우 흡사하다. 1957년 말런 브랜도가 주연을 맡은 영화 〈사요나라(Sayonara)〉는 게이샤와 포카혼타스의 이미지가 얼마나 오랫동안 할리우드 영화계를 지배했는지를 잘 보여주는 예다.

수동적이고 헌신적인 게이샤 이미지는 전후 일본의 모습과 유사하다고 강태웅은 지적한다. 전후 미국 남성과 결혼한 일본 여성이 급증하고 세계열강에서 패전국으로 전락한 일본의 사회·경제적 상황은 게이샤의 신세와 매우 흡사했다. 1967년 제작된 영화 〈007 두 번 산다(You Only Live Twice)〉에는 일본 여성과 결혼한 제임스 본드가 등장하는데, 이들의 관계는 〈나비부인〉때와 달리 공동의 적을 무찌르는 데 협력하는 파트너였다. 이러한 일본 여성의 독립된 이미지로의 변신은 전후 일본의 부흥과도 관련 있다고 볼 수 있다.

그러나 1990년대 들어 미국의 일본에 대한 경제 제재가 확대되자 〈떠오르는 태양(Rising Sun)〉과 같은 영화에서 일본은 미국에게 견제와 수모를 당하는 신세로 묘사됐다. 1990년대 후반 일본 경제의 거품이 사라지자 다시 미국 영화에 게이샤가 등장

했다. 〈게이샤의 추억〉은 〈나비부인〉 시절과 달리 혹독한 현실에서 살아남고자 적극적으로 노력하는 게이샤 사유리의 모습을 그린다. 〈게이샤의 추억〉이 미국 남성과 일본 게이샤를 다룬 영화는 아니다. 사유리는 결국 시대의 풍파를 겪은 후 자신이 좋아했던 회장님과 인연을 맺게 된다.

게이샤의 이미지는 지난 1세기 동안 변화해왔다. 그러나 〈게이샤의 추억〉에서 보듯 여전히 게이샤는 신비스러운 존재로 미국 영화 속에 그려진 대표적 일본 여성의 이미지다. 이와 같이 게이샤는 서양인에게 오리엔탈리즘의 잔재로 남아 있다.

황승현은 미국 사회 내에서 아시아인의 이미지가 어떻게 변화해왔으며, 최근 일어난 아시아계 미국 배우들의 약진과 아시아계 미국인에 대한 인식 변화를 어떻게 해석할 것인가 하는 문제를 상세하게 고찰했다.

미국에서 아시아는 늘 이국적 미의 대상이었다. 여기서 아시아가 이국적 미의 대상이라는 것은 미국에서 아시아인은 미국인의 일부가 아닌 '영원한 외국인'임을 의미한다. 아시아계 미국인은 미국에 살고 있지만 미국인이 아니었다. 이들은 미국에서 특유의 성실성과 높은 교육열, 사회적 성공을 위한 노력으로 아메리칸 드림을 성취함으로써 모델 마이너리티(model minority)

로 인식됐지만 미국 주류 사회에는 진입하지 못한 주변인이었다. 여전히 미국인은 중국인을 폄하하는 '칭크(chink)'나 베트남 등 동남아시아인을 모멸적으로 부르는 '국(gook)'을 사용한다.

아시아계 미국인에 대한 미국인의 차별적 태도는 미국 영화에도 잘 나타난다. 아시아인에 대한 편견은 '옐로 페이스(yellow face)'와 '화이트워싱(whitewashing)'에 잘 나타나 있다. 옐로 페이스는 1960년대 중반 미국의 연극과 영화에 자주 등장했던 찢어진 눈이나 뻐드렁니와 같은 아시아인의 신체적 특징을 과장하고 희화화한 것을 말한다. 점차 옐로 페이스의 관행은 사라졌지만 여전히 현재의 연극과 영화에서도 종종 등장한다. 화이트워싱은 연극과 영화에서 아시아계 등장인물을 백인 배우가 연기하는 관행을 지칭한다.

그런데 최근 미국 사회에서 다문화주의의 중요성이 널리 퍼지면서 한국계 캐나다 배우인 샌드라 오(Sandra Oh)가 에미상과 골든 글로브 여우주연상을 받는 새로운 현상이 나타났다. 샌드라 오는 여러 영화에서 강하고 독립적인 아시아계 여성을 연기함으로써 새로운 아시아계 여성 이미지를 만드는 데 결정적 역할을 했다. 한편 이러한 추세는 〈로스트(Lost)〉(2004-2010)와 같은 작품에서 열연했던 대니얼 대 김(Daniel Dae Kim)이 지닌 아시아

남성으로서의 미가 새롭게 주목받는 현상에서도 발견된다. 이와 같이 아시아계 미국인은 영원한 외국인이라는 주변인의 굴레에서 벗어나 미국의 주역이자 주체가 되고자 노력하고 있으며, 이러한 움직임이 현재 연극, 영화, 대중매체 속에 자주 나타나고 있다. 황승현은 샌드라 오와 대니얼 대 김에 대한 미국인의 주목은 서양 백인 중심의 미라는 한계를 극복하고 아시아의 미가 확장, 전파됨으로써 아시아의 미가 새롭게 평가되는 계기가 될 것으로 전망했다.

아시아의 미가 새롭게 주목받는 영역은 연극, 영화, 대중매체만이 아니다. 현대 디자인에서 동아시아의 미적 가치는 많은 세계적 디자이너들에게 영감을 불어넣었다. 최경원은 현대 디자인에 나타난 동아시아적 아름다움의 실체를 상세하게 살펴보았다.

19세기 후반 일본의 미술품이 유럽에서 큰 인기를 끌면서 형성된 자포니즘은 아르누보(Art Nouveau)와 같은 디자인운동에 큰 영향을 끼쳤다. 하지만 20세기 중반 독일의 바우하우스(Bauhaus)가 주도한 기능주의 디자인이 크게 유행하면서 일본 문화의 영향은 지속되지 못했다. 그러나 20세기 후반 포스트모더니즘과 해체주의 디자인이 인기를 끌면서 서양의 디자인은 한계에 부딪히게 됐다. 이러한 한계를 극복하는 과정에서 서양의 디자이

너들은 동아시아의 문화와 예술에서 새로운 영감의 원천을 발견하게 됐다. 일본의 선불교와 중국의 도자기, 가구 디자인은 서양 디자이너들에게 큰 반향을 일으켰다.

일본의 선불교를 바탕으로 형성된 젠(Zen, 禪) 스타일은 극도로 단순하고 명쾌한 디자인을 추구하는 바탕이 됐다. 모든 장식을 배제한 단순 명료한 젠 스타일 디자인은 현대 디자인을 대표하는 양식으로 발전했다. 톰 딕슨(Tom Dixon)과 마크 뉴슨(Marc Newson)은 조명과 랜턴 제작에 극도의 절제미를 특징으로 하는 젠 스타일을 활용한 대표적 디자이너. 한편 중국 문화의 영향으로 당초(唐草)문양 등을 활용한 화려하고 아름다운 장식에 기반을 둔 디자인도 큰 인기를 끌게 됐다. 아울러 전통시대 중국의 가구와 청화백자도 현대 디자이너들에게 예술적 자극을 주었다. 네덜란드의 마르설 반더스(Marcel Wanders)는 중국풍의 현대 가구와 청화백자 디자인을 응용한 샹들리에 디자인으로 서양 디자인계에 신선한 충격을 주었다.

최근에는 중국과 일본 문화의 영향뿐 아니라 한국의 전통 건축물, 조각보, 자수 등이 서양의 현대 디자인에 적극적으로 활용되기 시작했다. 샤넬(Chanel)은 패션 디자인에 한국의 색동과 자개무늬를 활용했으며, 에르메스(Hermès)는 한국의 보자기 패

턴을 바탕으로 독특하고 참신한 스카프를 제작했다.

최경원은 서양의 현대 디자인에 적극적으로 등장하기 시작한 동아시아의 시각 이미지가 향후 세계 디자인의 혁신적 변화에 주요 역할을 할 것으로 전망했다.

이상 일곱 편의 글에서 살펴볼 수 있듯이 아시아를 바라보는 외부자의 관점에는 오리엔탈리즘에 기반한 오해, 편견, 환상이 들어 있다. 그러나 동아시아의 자연경관이 지닌 풍부한 색채미에 대한 인식, 문인과 문인화에 대한 새로운 해석, 미국 내 아시아계 배우들의 성장과 아시아에 대한 시각 변화, 현대 디자이너들이 재발견한 동아시아의 문화와 예술의 가치는 아시아의 미를 종합적으로 이해하는 데 외부자의 관점 또한 매우 중요하다는 것을 알려준다.

아시아의 역사, 사상, 문화, 예술에 대해 내부자인 아시아인이 제대로 파악하지 못한 것을 외부자가 주목하고 그 가치를 발견한 예도 상당수 있다. 아시아의 불상을 예술품으로 인식한 것은 서양인이다. 아시아에서 불상은 본래 예배의 대상으로 인식됐을 뿐 예술품으로 간주되지는 않았다. 근대 서양인에 의해 불상은 예술품으로 새롭게 평가됐으며, 그 결과 불상에 대한 본격적 연구가 시작됐다. 아시아의 도자기도 마찬가지다. 도자기는

생활용기였다. 따라서 아시아인은 도자기를 예술품으로 생각하지 않았다. 도자기를 동양의 공예를 대표하는 예술품으로 인식하고 해석한 것은 서양인이다. 일본 미술이 지닌 장식성(裝飾性)의 가치를 높이 평가한 것도 서양인이다.[7] 한편 드 베리(Wm. Theodore de Bary, 1919-2017)와 같은 학자는 동아시아에서 구시대적 가부장 사회의 이데올로기 정도로 평가 절하된 유교, 특히 신유학(新儒學, Neo-Confucianism)의 가치를 재평가했다.[8] 아울러 중화주의 또는 중국적 세계질서라는 거대한 역사 담론의 그늘 속에 있었던 이른바 '오랑캐'인 새외(塞外)민족과 중앙아시아 제(諸)민족의 역사와 문화를 깊이 있게 연구한 것도 서양의 학자들이었다.[9] 한국의 경우 조선시대 회화 작품 중 전혀 주목받지 못했던 책거리 그림의 미술사적 가치를 발견한 것도 미국의 학자들이다.[10] 이처럼 외부자가 발견한 아시아의 문화와 예술의 예를 통해 아시아의 미를 이해하는 데 외부자의 관점, 인식, 시각이 중요한 역할을 할 수 있다는 사실을 깨닫게 된다. 이들의 아시아에 대한 이야기는 오랜 관습적 사고에 갇혀 우리가 미처 발견하지 못했던 아시아의 숨겨진 미를 새롭게 발견하는 데 신선한 자극이 될 것이다.

설혜심

서양인의
눈에 비친

아시아의
미

19세기 말-20세기 초의
여행기 분석

들어가며

영국의 의원이자 인도 총독을 지낸 조지 커즌(George Nathaniel Curzon)은 1890년대 초 조선을 여행하며 "여행가에게 이 나라보다 더 강한 매력을 지닌 곳은 그리 많지 않다"라고 기록했다.¹ 동아시아에서 상대적 요충지에 위치했기에 특별한 관심을 끌며, 그동안 잘 알려지지 않았던 곳이기에 새로운 세계에 대한 갈증을 풀어줄 수 있다는 이유에서였다. 19세기 말 열강의 각축장이 된 동아시아의 상황과 그곳을 향한 서양인의 여행 동기를 이보다 더 솔직하게 드러낼 수 있을까.

유럽과 동아시아, 특히 중국과의 교류는 고대부터 시작됐지만 서양인이 동아시아로 많이 들어오기 시작한 것은 19세기 유럽의 제국주의가 확대되면서였다. 19세기 후반부터는 상인, 군

인, 관료와 선교사에 더해 '세계관광여행자(globetrotter)'라고 불린 '순수한' 여행자가 나타났다. 그들이 펴낸 기록은 유럽의 폭넓은 독자층에게 바깥세상에 대한 상(像)을 심어주는 데 큰 역할을 했다. 19세기 영국에서 출판된 중국 관련 문헌 733개 가운데 여행기는 10퍼센트에 불과했지만,[2] 그 파급력은 수치를 훨씬 뛰어넘을 만큼 엄청난 것이었다. 다른 대부분의 문헌이 아시아의 정치와 경제, 교역 가능성, 종교나 예술을 백과사전식으로 나열했던 반면, 실제로 방문한 사람의 경험과 기록은 생생한 현장성과 사적 감상을 담고 있었기에 아시아에 대한 호기심을 채워주는 흥미진진한 읽을거리였다.

이러한 여행기는 1980년대에 들어서부터 본격적으로 학계의 관심을 끌게 됐다. 문화 연구, 사회학, 역사학과 문학 등에서 학제적 지향성을 지닌 학자가 여행기를 분석하기 시작했다. 여행 서사 분석에서 에드워드 사이드(Edward Said)의 선구적 저서인 《오리엔탈리즘(Orientalism)》은 강력한 이론적 바탕을 제공하게 된다. 제국주의 지배를 정당화하기 위한 논리로서 등장한 오리엔탈리즘은 동양을 서양 근대 문명의 '타자'로 규정했다. 그 연장선에서 여행기는 여행자의 단순한 감상이라기보다 타자로 규정된 국가와 민족을 자신들의 입장에서 다시 규정하고 제국의

헤게모니를 충실하게 '되받아 쓰는' 작업이었다. 일부 학자는 공무를 띠지 않은 개인적 여행가조차 서양에 동양의 정보를 주겠다는 욕망에 더해 아시아를 개방하겠다는 경제적 목적을 지니고 있었다고 주장한다. 여행기 자체를 '제국적 사업(business of empire)'의 일부로 보는 것이다.[3]

최근 들어 연구자들은 이러한 획일적 제국 담론에서 벗어나 여행지에 대한 서양인의 인식이 직업이나 체류 기간 등의 변수에 따라 다르게 나타난다는 점을 주목하기도 한다. 또한 이들은 젠더 차이에 주목해 비록 극소수에 불과하지만 여성이 쓴 여행기는 사회정치적이고 경제적 이해관계에 집중한 남성 여행자의 기록과는 달랐다는 사실을 강조한다. 제국주의 세계관에서 완전히 벗어날 수는 없다 하더라도 여성 작가의 여행 서사는 그 지배 논리를 노골적으로 드러내지 않고, 때로는 그 자의성에 대한 한계와 회의, 심지어 전복의 순간을 포함한다는 것이다.[4]

그런데 그동안 여행기 분석이 주로 오리엔탈리즘적 서양의 우월성 담론에 집중됐던 탓에 동양에 대한 긍정적 인식과 같은 주제는 아예 간과되거나 부정적 담론 속에 포섭되어버리곤 했다. 물론 동아시아 여행기에 기록된 여행자의 감상에는 정치적 후진성, 열악한 위생 상태, 게으름과 무례함에 대한 불만 같은

부정적 내용이 대부분을 차지하지만, 경탄과 찬미의 순간도 분명히 존재한다. 은이나 옥으로 만든 세공품과 청동 조각, 병풍과 자수, 비단과 종이, 건축물의 정교함과 아름다움을 그려낸 부분이 이에 해당한다. 그런데 그런 사물에 대한 감흥이 형태 묘사와 짧은 감탄사에 그친 데 반해 훨씬 더 자세하게 개인의 감상을 드러낸 대상이 있었으니, 풍광의 아름다움이 바로 그것이다.

이와 같은 맥락에서 이 글은 19세기 말부터 20세기 초를 중심으로 서양인의 동아시아 여행기가 다룬 아시아의 아름다운 풍광에 대한 내용을 분석한다. 이 시기에 출판된 여행기의 수나 분량을 고려할 때 아름다움을 언급한 부분은 사실 많지 않다. 내용 면에서 여행의 목적이나 시기, 작가의 성별에 따른 차이도 크게 찾아볼 수 없다. 오히려 아름다운 풍광에 대한 감상은 주제별로 크게 세 가지로 나눌 수 있는데, 문명과 분리된 자연에 대한 찬미, 아시아에서 유럽과 닮은 아름다움을 찾는 경향, 그리고 형형색색의 아름다움과 생동감에 대한 경탄이다. 이 글에서는 이 세 부류의 아름다움이 여행기에서 어떻게 구체적으로 표현됐는지를 살펴보는 한편, 그 이면에 자리한 유럽 중심의 이데올로기와 역사적 전통 혹은 저항적 뉘앙스를 해석해낼 것이

다. 세 부류의 담론은 서로 상충하는 요소를 포함하기도 하며, 하나의 여행기에 그런 모순적 인식이 동시에 나타나기도 한다. 이 글은 아시아의 아름다움에 대한 서양인의 인식이 유럽의 역사적 전통과 밀접한 관계가 있으며, 획일적이기보다는 매우 복합적인 것이었음을 보여주는 데 그 목적이 있다.

문명과 분리된 장엄한 자연

1897년 영국의 여행가 이사벨라 버드 비숍(Isabella Bird Bishop)은 자신에게 마지막이 될 해외여행을 떠났다. 목적지는 중국의 양쯔강과 한국의 한강 유역이었다. 양쯔강을 거슬러 올라가던 비숍은 이창(宜昌)협곡에 진입한 순간을 이렇게 묘사한다.

> 환하고 호수처럼 평온한 수면을 항해하다가 갑자기 수직으로 곧게 솟은 석회석 절벽의 음침한 그림자로 둘러싸인 좁고 어두운 협곡으로 들어서자 깎아지른 듯한 거석이 환상의 탑을 이루며 '천국의 기둥'을 연출했다. 하늘을 향해 수백 미터나 치솟은 것도 있었다. 당시 내 심정을 말하자면 '감탄으로 넋을 잃었다'는 것이 가장 적절한 표

현일 것이다.[5]

장엄한 협곡을 마주한 비숍의 경탄은 계몽주의 유럽에서 유행했던 '픽처레스크(picturesque)'에 대한 열광을 생생하게 반영한다. 18세기 이전까지 유럽인은 사람의 손길이 닿지 않은 광대한 자연에 공포를 느껴왔다. 실낙원에 대한 분노 때문에 신이 황무지를 만들었듯이 추하고 험준한 자연의 모습은 신의 분노를 표현한 것이라고 해석했던 탓이다. 그러나 18세기를 전후로 자연에 대한 인식이 바뀌기 시작한다. 지상의 다양한 형태는 본래 신의 의지에 따라 디자인된 것으로, 신이 자연의 위대함을 보여주기 위해 창조해낸 것이라는 믿음이 확산됐다. 계몽주의 사조는 인간이 자연을 정복할 수 있다는 자신감을 심어주었고, 그 맥락에서 험준하고 장엄한 자연을 좋아하는 취향은 풍경화라는 장르를 낳고, 스위스 여행을 유행시켰는가 하면, 심미적 대상의 중요한 한 요소로 자리 잡았다.

그런데 같은 장엄한 자연일지라도 유럽의 자연과 달리 비유럽의 자연 묘사에는 '처녀지'나 '처녀림' 같은 수사가 자주 등장한다. 커즌은 조선의 아름다운 자연경관이 아시아의 어느 나라와도 견줄 수 없을 만큼 아름답다고 하면서 "아직까지 여행객

의 발길이 닿지 않은 처녀지"라고 표현했다.[6] 여행자의 발길이 닿지 않았기 때문에 처녀지라는 논리로서 원래 그곳에 살던 사람은 아예 배제해버리는 표현이다. 이런 표현은 풍경을 발견하는 사람이 소유권을 가지게 된다는 식민주의적 속성을 반영한다. 여기서 여행자는 메리 루이스 프랫(Mary Louis Pratt)이 《제국의 시선》에서 강조한 '내가 바라본 모든 것의 제왕(monarch-of-all-I-survey)'이라는 '군주적 시선'을 지니고 있음을 보여준다.[7] 마찬가지로 1901년 한국에 들어온 독일 기자 지크프리트 겐테(Siegfried Genthe) 역시 한라산 정상에 오른 감상을 정복자의 시선으로 기록했다.

사방으로 웅장하고 환상적인 장관이 한눈에 들어온다. 섬을 지나 저 멀리 바다 너머로 끝없이 펼쳐지는 파노라마였다. 제주도 한라산처럼 형용할 수 없는 웅장하고 감동적인 광경을 제공하는 곳은 지상에 그렇게 흔하지 않을 것이다. 거칠 것 없이 펼쳐진 바다 위로 가파르게 우뚝 솟은 한라산 정상에서는 확 트인 시야에 온 사방을 둘러볼 수 있었다. (……) 백인은 아직 한 번도 오르지 못한 한라산 정복은 내 생애 최고의 영광이다.[8]

커즌과 달리 스스로를 한라산에 오른 최초의 '백인'으로 한정한 겐테의 수사는 분명히 그곳에 거주하던 사람을 의식한 것이었다. 하지만 여행기는 원주민의 존재를 인정한다고 할지라도 그들의 문명을 자연만 못한 부차적인 것으로 치부하곤 한다. 금강산을 밟은 커즌은 풍요로운 수풀과 수없이 많은 계곡과 골짜기, 총천연색 단풍과 밤나무, 수정같이 맑은 계곡물과 나암(裸巖)의 파편들이 보여주는 아름다움을 묘사하며 "서울이나 큰 도시에서 접한 것보다 더 원시적이며, 국민 정서를 보다 구체적으로 대변하는 인정미"라고 정의한다.[9] 즉 금강산이 보여주는 '원시성'이야말로 조선의 본질이라는 시각이다. 이는 자연이라는 물적 토대에서 조선의 역사와 문명을 분리해버리는 수사다. 빠른 속도로 변화하는 서양의 도시나 국가와 달리 동양의 자연은 변화가 없고, 설사 변화가 있더라도 그 속도는 감지하기 어려울 만큼 느리다. 커즌에 의해 원시적 자연과 등치된 조선은 정체된 곳이며 진화론적으로 아주 먼 과거에 위치하게 된다.

원시적인 아시아의 자연미는 모순적이게도 같은 아시아의 다른 지역이 보존해온 전통적인 미적 감각을 폄훼하는 기준으로 동원되기도 한다. 《그리스인 조르바》로 유명한 그리스의 작가 니코스 카잔차키스(Nikos Kazantzakis)는 1935년 중국과 일본

을 방문한 뒤 쓴 기행문에서 "중국인이 보는 미인의 기준은 무엇일까?"라는 질문을 던진 뒤 "섬세한 코, 먼 산의 윤곽을 닮은 길고 얇은 눈썹, 가을철의 시냇물처럼 작고 맑은 눈"처럼 자연과 유비된 이목구비의 아름다움을 꼽았다. 하지만 "뭐니 뭐니 해도 중국인을 미치게 만드는 것은 여자의 발이다"라고 말하면서 중국적 아름다움의 최정상에 전족을 위치시킨다. 곧이어 그는 "뒤틀린 발을 처음 보았을 때, 나는 여느 뒤틀린 육신을 본 것처럼 심한 혐오감을 느꼈다"라는 직설적 표현을 통해 전족으로 표상되는 중국 고유의 미적 감각을 신랄하게 비판한다.[10] 인위적 힘을 가한 아름다움은 뒤틀린 것이고, 혐오감의 원천이 되는 것이다. 아시아의 아름다움은 어디까지나 인위성, 즉 문명의 손길을 타지 않은 원시적 상태에 놓여 있어야 하는 것이다.

같은 맥락에서 일본의 조경술 역시 자연스러움을 상실한 인공미라는 비판을 피할 수 없었다. 서양인은 중국이나 한국과 비교해서 일본을 서구적 근대화에 진입한 모범 사례로 칭찬하곤 했다. 하지만 시간이 흐르면서 찬탄의 대상이던 일본의 미도 왜곡된 아름다움으로 재해석되며 폄하되는 경향이 나타났다. 결국 일본식 정원은 '비뚤어지고 고문받은 식물의 집합'이라고 불리기에 이르렀다. 앞서 언급했듯이 이런 비판적 수사는 같은

동아시아의 다른 지역과의 비교를 통해 전개됐다. 샤를 바라(Charles Varat)와 샤이에-롱(Chaillé-Long)이 쓴《조선기행》은 조선인이 호수의 고요함과 상쾌함을 찾아 멀리까지 여행하는 등 그 풍경 자체를 사랑한다고 칭찬하면서 "반면 일본인에게 정원 조성술은 전원의 아름다움을 그로테스크하게 환원시키는 것으로 집약된다"라고 비꼬았다. 좀 더 들어보자.

예컨대 그들은 백 년 된 나무의 키가 단 1미터를 넘지 않도록 모든 수단을 동원하며, 바로 옆에 호수를 표현하는 수조를 설치하고 그 주변으로 몇몇 괴이한 돌조각을 늘어놓는다. 그 결과 마치《걸리버 여행기》에 나오는 소인국의 정원과도 같은 뒤틀린 자연이 연출되는데, 그것을 보면서 자연을 그렇게까지 위축시키느라 들인 인간의 노고와 기술, 시간을 생각하노라면, 유럽인은 참으로 서글픈 감상을 느끼지 않을 수 없게 되는 것이다.[11]

바라와 롱은 일본인과 달리 조선인은 정원을 조성할 때 공간을 '기가 막히게 잘 선택'한다고 평가했다. 정중앙에 연못을 위치시키고 그 주위로는 은은한 굴곡으로 이어진 땅에 식물과 꽃을 풍성하게 배치해 그 광경이 수면에 비처 감탄을 자아내게 만

든다는 것이다. 그런데 곧바로 이어지는 문장은 "보는 이를 매혹하는 이런 고즈넉한 아름다움이 곧 노년의 이미지를 떠올리게 만든다"다.[12] 즉 조선의 자연미는 일본의 왜곡된 미에 비해 도덕적, 심미적으로 훨씬 높은 위치에 있지만, 그것은 활력이나 발전을 상실한 쇠락의 표상이라는 시각이다. 서양의 근대성에 젊음과 동력이 있다고 한다면, 조선의 아름다움에는 그와는 정반대의 본질을 투사한 셈이다.

유럽과 닮은 아름다움

서양인에게 아름다운 아시아의 풍광이란 손대지 않은 자연에만 한정된 것은 아니었다. 여행자는 자연과 건물이 조화롭게 어울린 발전된 도시 풍경에 아름다움을 느끼기도 했다. 그런데 특이하게도 아름다운 건물이란 대부분 제국주의의 산물인 유럽식 건물이었다. 오스트리아 귀족 출신 여행가 에른스트 폰 헤세-바르테크(Ernst Von Hesse-Wartegg)는 1894년 제물포를 보고 "얼마나 놀랐는지 모른다!"라고 기록했다. 중국의 닝보나 푸저우 같은 탑과 사원이 있는 아시아의 도시 모습을 기대했는데, "아주

근대적인 유럽의 도시가 펼쳐졌다!"라는 이유였다. 불과 10년 전 조선인이 거주하는 초라한 진흙집 몇 채가 고작이었던 제물 포가 '양키와 맞먹는 성장 속도로 발전해' 이런 모습을 갖추게 됐다면서 그는 연신 감탄사를 내뱉었다. 계단식으로 그림같이 꾸며진 언덕 위로 솟은 가옥이며 나무가 많은 정원, 영국 영사 의 훌륭한 빌라와 매혹적인 일본식 찻집 그리고 유럽식 고층건 물이 감탄을 자아내는 아름다운 전경의 핵심이었다.[13]

조선 내륙의 모습에서 실망스러움을 많이 느꼈던 독일인 겐 테 역시 제물포의 외국인 거주 지역에서는 그 아름다움에 놀랐 다고 기록했다. "서양식 석조건물뿐 아니라 단정하게 기와를 덮은 일본식 집들도 도시 전체를 유럽풍으로 바꾸는 데 일조를 하고 있었다."[14] 여기서 흥미로운 점은 헤세-바르테크와 겐테 가 일본식 건물을 서양식 경관에 포함했다는 사실이다. 배후지 와는 확연히 다른, 도드라진 아름다움을 보여주는 이국적 경관 을 일본식 혹은 영국식 건물의 병렬적 조합이 아니라 '유럽풍' 이라는 단일한 카테고리에 묶어버린 것이다. 이제 경관의 아름 다움은 서양의 발달한 문명이 드러내는 아름다움이 돼버렸고, 그것은 먼 곳에 위치한 서양의 영향력이 창조한 결과물이었다.

이런 시각을 더 노골적으로 드러낸 사람은 영국의 작가 퍼트

넘 윌(B. L. Putnam Weale)이다. 중국 칭다오에 도착한 윌은 동아시아에서 오래 거주한 사람이 독일식 칭다오를 보게 되면 날카로운 충격을 느끼게 된다고 말했다. 왜냐하면 중국의 황무지 한가운데 전통적 독일을 심어놓은 것 같기 때문이었다. 증기선이 다가가면 펼쳐지는 밝은 색의 그림 같은 건물들이 누리끼리한 배경 위에 선명한 조각품처럼 도드라져 보였고, 그것은 "극도로 아름다운 광경"을 연출했다. 그는 "이곳을 창조하는 데는 독일 황제의 마술지팡이의 모든 마력이 필요했음에 틀림없다"라고 말한다.[15] 동아시아를 상대로 한 제국주의 경쟁에서 후발 주자였던 독일을 향한 영국의 견제가 드러난다. 같은 맥락에서 20세기 초 홍콩을 방문한 독일인 율리우스 디트마어(Julius Dittmar)도 "영국인이 불과 반세기 만에 황야로부터 이런 아름다운 기적, 즉 모든 자연과 기술의 기적을 일궈냈다"라고 기록했는데, 그는 이 말이 홍콩에 오래 거주한 러시아인에게서 나왔음을 콕 짚어 언급함으로써 그곳에 먼저 도착한 러시아인의 존재감을 부각하기도 했다.[16]

열강 사이의 경쟁심을 차치하고 큰 그림을 보자면 여행자는 대부분 훌륭하고 아름다운 풍광을 본질적으로 서양, 특히 유럽의 손길이 닿아 만들어진 것으로 파악하는 경향이 있었다. 《고

요한 아침의 나라 조선》을 펴낸 A. H. 새비지-랜도(Arnold H. Savage-Landor)는 서울에서 왕의 행차를 보게 됐는데, 특히 푸른 색과 갈색 옷을 입고 왕을 호위하는 기병의 아름다운 모습에 큰 감명을 받았다. 그런데 "그림같이 아름다운 이 기병들의 장비 는 구라파의 보병들이 휴대한 장비의 모방품이기 때문에 조선 고유의 모습과는 큰 대조를 보였다"라고 평가한다. 여기서 주 목할 점은 서양의 영향을 받아 아름다움을 갖출 수 있었지만 그 것은 진짜가 아닌 '모방품'일 뿐이라는 시각이다. 그는 조선 여 성의 아름다움을 칭송하면서 그 이유가 유럽 여성의 아름다움 표준에 가장 근접해 있기 때문이라고 말하기도 했다. 그는 아름 다움의 절대 기준은 서양이 쥐고 있는 것이고 동양은 그것에 근 접할 때에만 그 가치를 인정받을 수 있다는 지극히 서양 중심적 사고를 드러냈다.[17]

서양식 건축물이나 장비뿐만 아니라 아시아의 자연까지도 유 럽식이어서 아름답다는 수사도 다수 눈에 띈다. 19세기 초 영 국의 해군함장 배질 홀(Basil Hall)은 류큐제도를 탐사하며 열대 성 수목의 풍성함에 감탄하면서도 소나무가 "영국적인 분위기 를 자아낸다"라고 표현했다. 마찬가지로 압록강 유역을 탐사하 던 한 영국인은 훈강 근처의 숲과 산의 아름다움을 '영국 공원'

에 비유했다. 비숍은 장엄한 양쯔강 상류 지역의 풍광을 두고 "중국이 아니라 짜릿한 흥분과 몽환의 체험을 제공하는 '아열대의 스위스'"라고 했다. 홍콩에서 케이블카를 타고 처치산(扯旗山)에 오른 디트마어는 꼭대기에서 바라보는 전망을 유럽인이 산의 여왕이라고 부르는 스위스의 리기산(Mt. Rigi)에 비유했다. 겐테는 제주도의 바다 물결 위로 드리운 거대한 안개 층을 "푸른빛의 웨지우드 꽃병 위에서 춤추는 소녀의 리본 같다"라고 표현했다.[18]

아시아의 자연이나 문명을 서양의 그것과 유비하는 수사는 프랫이 주장했듯이 현지의 지식을 유럽적 지식으로 전환하는 작업이었다. 서양 제국주의는 비서양을 '발견'하고 비유를 통해 이국의 풍광을 유럽의 인식 체계 속으로 끌어들여 발견의 과정을 완성했다. 그런데 이 과정에서 또 다른 특징이 드러나는데, 바로 비유의 대상을 동시대가 아니라 역사적으로 유럽의 먼 과거에 위치시킨다는 사실이었다. 커즌은 조선의 고풍스러운 풍광이 "테베, 바빌론과 같이 유구한 역사성을 간직하고 있지만 서양에서 발견되는 것처럼 폐허(ruin)화된 고대문명의 흔적은 없다"라고 말했다.[19] 조선에도 문명은 있지만 그것은 고대적인 것이고, 그것이 유적으로 남은 것이 아니라 여전히 그 상태에

머물러 있다는 의미다. 헤세-바르테크는 일본 해안의 아름다움을 떠올리며 "그곳은 동아시아의 파이아케스인(오디세우스가 표류하다 도착한 파이아케스섬의 주민)이 살고 있는 고전적인 이상적 풍경이다"라고 말한다. 이 평화롭고 사랑스러운 풍경이란 이상적이기는 하지만 현재 문명과는 동떨어진, 아득한 고전시대에 속하게 된다.[20]

심지어 서양식 발전을 이루었다는 평가를 받을지라도 아시아의 도시는 묘하게 봉건성을 간직한 중세에 비유됐다. 홍콩의 발전상에 깊은 감명을 받은 디트마어는 이렇게 말했다.

빅토리아(홍콩)의 첫인상은 온전한 유럽 도시인 상하이에서 받은 첫인상과 완전 똑같았다. 단지 이곳은 독일이나 영국이 아니라 이탈리아나 스페인에서나 볼 수 있을 법한 그런 도시였다. 집들이 마치 궁궐처럼 당당하고 높다랗게 나란히 서 있었다.[21]

여기서 홍콩은 영국이나 독일처럼 근대화의 선두에 섰던 나라가 아닌, 이탈리아나 스페인처럼 유럽 내에서도 후진적인 나라에 비유된다. 당당하고 높다란 궁궐은 서유럽의 선진국이 이미 극복해가던 봉건적 잔재의 표상이다. 홍콩이 자본주의의 최

첨단을 걷던 영국에 의해 개발됐고, 영국이나 독일에도 궁궐이 다수 존재한다는 사실을 고려한다면 굳이 홍콩을 남유럽과 닮은꼴에 위치시킨 의도는 분명하다.

하지만 아시아를 서양의 과거와 나란히 놓는 이런 수사가 완전히 부정적인 함의만을 가지고 있었던 것은 아니었다. 19세기 후반 유럽에서는 급속한 근대화가 불러온 많은 문제에 대해 비판이 제기되고 있었고, 결국 20세기 초 전체주의를 배태하게 될 반근대(Anti-modern)적 정서가 나타나고 있었다. 이 시대 여행기에는 이성과 합리성을 내세운 유럽이 잃어버린 옛 시절에 대해 향수를 느끼거나, 동양을 묘사하는 와중에 유럽의 근대성에 대한 반발심과 저항을 비밀스럽게 드러내는 등의 복합적인 모습이 나타나기도 한다. 나아가 근대성의 불안감을 동양의 철학이나 세계관을 통해 해소하려는 시도도 보인다. 겐테는 금강산에 올라 오직 경치를 구경하기 위해 금강산을 횡단하는 나그네를 보며 "조선인은 아름다운 경치를 사랑하는 정열적인 예찬가"라면서 이런 감상을 풀어놓는다.

통역을 통해 나그네에게 여행의 목적을 물으면 '경치를 즐긴다'는 대답을 종종 듣게 된다. 이건 조선인의 삶에 주요한 역할을 하는 것

같다. 낯선 외국인이 조선에 도착해 제일 먼저 관찰할 수 있는 것은 감정의 몰입이다. 원주민은 고요히 자연을 즐기는 일에 집중하곤 한다. 자연에 완전히 심취하는 놀라운 관조다.[22]

1935년 일본을 방문했던 카잔차키스는 "일본처럼 절정기의 고대 그리스를 연상시키는 나라는 세계 어디에도 없다"라고 단언했는데, 여기서 고대 그리스는 유럽 역사의 원천이자 유럽이 상실해가는 정신적, 문화적 이상향이다. 그는 일본이 고대 그리스와 마찬가지로 일상생활에서 예술품 같은 수제 용품을 사용한다고 말함으로써 공산품의 대량생산 시대에 접어든 서양문명의 천박성을 비판한다. 그가 보기에 두 나라의 종교에는 모두 즐거움을 추구하는 면이 있으며, 신과 인간이 우호적으로 교류하므로 부러움의 대상이다. 차가운 합리성과 기독교의 엄격주의에 대한 비판이 깔려 있다.[23]

이런 그의 논리에서 가장 압권은 중국 여성을 그리스 신화 속 마녀 키르케(Circe)에 비유하는 부분이다. 중국 대도시 여성의 드레스는 양쪽으로 터져 빛나는 하얀 살을 드러내는데 카잔차키스에게 "그것은 무자비한 칼이었다". 그런 매혹적인 중국 여성을 보며 그는 "키르케는 확실히 중국인이었을 것이다"라고

외친다. 이런 '황색 키르케'에 비해 백인 세이렌은 "서투르고 천박하며 행복, 스포츠, 황금 따위를 쾌락과 혼동하는" 어수룩한 초보자일 뿐이다. 그는 중국의 쾌락이 개인의 좁은 경계를 부수고 인간의 희로애락을 뛰어넘어 동물, 식물, 죽음을 아우르는 흙의 뿌리에까지 미친다고 해석했다. 천박한 황금만능주의에 대한 비판이자 중국 문화에 대한 경외, 나아가 서양이 중국 문명에 갖고 있는 공포와 열등감까지 엿보게 하는 표현이 아닐 수 없다.[24]

형형색색의 아름다움과 생동감

서양인의 동아시아 여행기에서 가장 빈번하게 등장하는 미적 요소는 무엇일까? 바로 풍경이 빚어내는 형형색색의 아름다운 색의 조화였다. 제주도로 항해하던 겐테는 멀리 보이는 조선의 가을 풍경을 마법처럼 아름다운 색채의 향연이라고 했다. 그는 "붉고 푸른 잿빛으로 희미하게 물들어 있는 놀라운 음영의 조화로 신선한 아침의 나라 해안은 환상적이고 신비로운 베일을 드리우고 있었다"라고 표현했다. 문경새재를 넘던 프랑스인과

미국인 여행자도 조선의 가을이 빚어내는 풍부한 색감에 넋을 잃었다고 기록했다. 지금까지 "이처럼 절묘하게 배합된 색조 속에서, 짙은 초록으로부터 찬란한 황금빛에 이르기까지, 풍부하기 이를 데 없는 색깔들로 치장된 자연을 본 적이 없었기" 때문이다.[25]

비숍은 운양현 위쪽으로 펼쳐진 시골 정경의 아름다움을 푸릇푸릇한 새싹과 연한 붉은색 토양, 신선하고 푸른 곡물과 사탕수수 그리고 눈부시게 노란 평지꽃의 조합을 통해 마치 풍경화를 보는 것처럼 세밀하게 그려냈다. 그리하여 비숍의 여행기는 아름답고 매혹적인 풍경에 대한 미학적 묘사, 즉 '풍경의 전경화'라는 특징을 지닌다고 알려지기도 한다. 하지만 아시아의 현란한 색채에 경탄하고 시각적 서술을 남긴 이는 비단 비숍뿐만이 아니었다. 상하이에서 카잔차키스는 '문명의 온갖 위선적 진열장'인 외국인 거주 지역 뒤편에 펼쳐진 오물로 가득한 '황인종' 구역에서조차 기쁨에 겨워 큰 소리를 지르지 않을 수 없었다. 그토록 풍요롭고 다양한 빛깔의 땅을 보리라고는 결코 생각하지 못했기 때문이다.[26]

한국에 밀입국한 스웨덴 기자 아손 그렙스트(Ason Grebst)는 순명태자비(純明太子妃)의 장례 행렬 광경을 손에 잡힐 듯이 전

달했는데, 특히 영롱한 색채에 대한 묘사가 두드러진다.

　그 오색찬란한 색의 조화가 얼마나 아름답던지! 육중한 성문의 적
　갈색 옻칠, 아이들이 입고 있는 핑크색과 연빨강의 저고리들, 여인
　들의 초록색 숄, 군인들의 새빨간 제복, 회색빛 담들, 건장한 남정
　네들의 눈부시도록 흰옷들! 요란하고 잡다한 소리와 아우성을 듣는
　것은 또 얼마나 즐거웠던가! 천만 가지 소리를 내는 관현악이었다.
　말로는 이루 다 표현할 수 없을 만큼 사람을 압도하는 것이었다.[27]

　이 시대의 여행기는 여행지에 대한 다양한 정보 제공이 최고
의 목적이었기에 무미건조한 정보의 나열이 대부분인 경우가
많았지만, 풍경을 묘사하는 부분에서는 예외적으로 형용사를
동반한 풍부한 수사가 나타나곤 한다. 이것은 빅토리아시대의
탐험기와 여행기가 갖는 중요한 특징 중 하나였다. 프랫은 서양
제국주의에서 '발견'의 수사가 질적이고 양적인 가치를 발견해
내는 전형적 방법을 지적했다. 여기서 풍경은 매우 중요한 개요
에 해당하며, 풍경 묘사에서 비롯되는 심미적 즐거움이 여행의
가치와 의미를 만들어낸다고 주장했다. 즉 방대한 형용사 수식
어구를 통해 묘사하면 할수록 풍경이란 물질적이고 의미론적으

로 극도의 풍부한 실체로서 재현된다는 것이다.[28] 손에 잡힐 듯이 생생하고 세밀한 풍경 묘사는 그 장소를 독자의 머릿속에 좀더 분명한 실체로 선물하는 과정이나 마찬가지였다.

알록달록한 색채의 향연을 묘사하는 데 꽃이나 정원보다 더 적합한 대상은 없을 것이다. 그 때문인지 여행기에서는 유달리 꽃에 대한 묘사가 자세히 나타난다. 디트마어는 홍콩에서 가장 손꼽히게 아름다운 것으로 길게 늘어선 꽃가게들을 꼽았는가 하면, 비숍은 아편이 중국에 내려진 신의 저주라고 의식하면서도 청두평원에 만개한 양귀비꽃의 요염한 아름다움에 찬탄을 내뱉으며 그것을 '천상의 꽃'이라고 했다. 1886년 만주 탐사에 나선 인도총독부 관리 헨리 에번 머치슨 제임스(H. E. M. James)는 백두산을 이렇게 묘사한다.[29]

숲에는 확실히 꽃들이 전혀 없지는 않았고 회전 뚜껑 모양의 멋진 백합과 난초와 블루벨들이 어둠을 밝혔다. 그러나 이제 우리는 온갖 색깔의 화려한 꽃들, 즉 푸른 아이리스, 커다란 보랏빛 호랑이백합, 달콤한 향기의 노란 백합, 거대한 오렌지빛 미나리아재비, 진홍빛을 띠는 바곳류의 식물들이 눈을 부시게 하는 풍성하고 너른 초원을 만나게 됐다.

제임스는 웅장한 백두산을 마치 꽃이 가득한 아기자기한 언덕처럼 그려냈다. 이처럼 꽃 하나하나의 이름을 부르며 험준한 산세가 아니라 고요하고 평화로운 풍경을 앞세우는 것은 아시아를 마치 자기 집 앞의 정원이나 마찬가지인 것처럼 지극히 사적인 공간으로 전치한다. 학자들은 이런 식의 서술이 제국주의자가 갖는 '식민지의 환상'을 대리한다고 풀이하기도 한다.

이런 아름다운 식민지는 풍요롭고 자원이 풍부한, 적은 비용으로도 개발 가능성이 큰 온순한 환경이어야 한다. 따라서 거친 황무지나 지나치게 장엄한 풍광은 이상적 식민지상(像)과는 거리가 있는 것이었다. 이창협곡의 장엄함에 경탄을 금치 못했던 비숍은 곧 "무시무시한 바위의 환영과 거센 물살, 양자강의 짙푸른 물결과 그 풍경 속의 고독과 정적이 싫증 나기 시작했다"라고 불평한다. 그러면서 한참 후에 나타난 푸른 보리밭과 과실나무, 황토색 지붕의 농가가 있는 풍경에서 위안을 찾았다. 헤세-바르테크는 "조선의 살벌한 바위 해안이 정면에서 우리를 노려보고 있다"라고 내뱉으면서 고베에서 나가사키에 이르는 아기자기한 일본의 해안을 그리워하기도 했다.[30]

헤세-바르테크는 바위가 많은 한국의 해안에 거부감을 느꼈지만, 다른 여행자 대부분은 섬과 바위가 많은 한국의 해안이

무척 아름답다고 생각했다. 홀은 마치 모래알갱이를 뿌려놓은 것처럼 무수한 섬이 빚어내는 경치에 감탄하며 한국의 해안에 '은하수의 별처럼 흩뿌려진 섬들'이라는 이름을 붙였다. 겐테는 '1만 개의 섬주인'이 조선 국왕의 아호 중 하나라고 강조하면서 끝없이 이어져 바다를 가로막는 섬의 아름다움을 칭송했다. 그는 "단조로운 중국과는 비할 수 없는 신선한 느낌이었으며, 정신적으로나 감성적으로 아주 평온한 기분이 들었다"라고 고백하기도 했다.[31]

겐테가 조선에서 발견한 아름다움은 수많은 섬이 연출하는 리듬뿐만이 아니라, 서해와 남해가 뿜어내는 생동감이었다. 한라산 정상에서 제주 바다를 바라보던 그는 넘치는 활력을 느꼈다.

초현실세계처럼 대기와 물의 경계가 영원 속으로 사라진 끝없는 바다는, 공간 개념이 부족한 우리에게는 밤하늘의 둥근 천구보다 웅장해 보인다. 아름답고 맑은 겨울밤, 별이 총총히 떠 있는 하늘에서 볼 수 있는 영원한 고요함이 없다. 모든 것이 활동적이고 생동감이 넘치며 형태와 색상이 변화무쌍하다. 매 순간 놀라울 정도로 빠르게 모습이 변한다. 예술가의 명석한 두뇌에서 나온 창작물처럼 언제나 매력적이고 새로우며 현란하다.[32]

제아무리 중립적 시선을 갖고자 했던 여행자라도 이 시기의 여행기는 제국주의적 정복 담론의 틀에서 자유로울 수 없다는 것이 학계의 중론이다. 하지만 제주도의 자연에서 정체된 조선의 후진성이 아니라 빠른 변화와 활력을 포착해낸 겐테의 감상은 그런 일방적 해석을 재검토할 필요를 느끼게 한다.

나가며

서양인의 눈에 비친 아시아의 아름다움은 참으로 다양한 면면을 가지고 있었다. 여행자는 험준한 협곡에서 형형색색의 꽃으로 뒤덮인 초원에 이르기까지 아시아 산야의 미에 경탄하기도 했지만, 유럽의 영향을 듬뿍 받은 도시 구역의 경관도 무척 아름답다고 느꼈다. 심미적 감흥을 불러일으킨 대상이 다양했던 만큼이나 아름다움을 느끼게 된 이유도 각각일 터였다. 사람의 손길이 닿지 않은 대자연은 정복자의 시선에서 아시아의 본질을 담은 원시성을 간직한 곳으로 바라보았고, 서양식으로 개발된 지역에는 끊임없이 유럽의 고대·중세와 닮은 익숙한 아름다움을 투사하려 했다. 가장 빈번하게 언급된 아시아의 풍부한 색

채에 대한 감탄은 마치 아름다운 풍경화처럼 세밀한 묘사를 통해 서양의 독자에게 식민지의 환상을 선물하는 것이었다.

하지만 이 시기 서양인이 펴낸 여행기에는 빠른 속도로 근대화를 추진하던 유럽이 맞닥뜨린 불안감 또한 배어 있다. 동아시아의 풍광을 그려내는 서사에는 유럽이 잃어버린 과거에 대한 향수가 담겨 있는가 하면, 천박한 물질문명에 대한 혐오와 비판도 포함돼 있다. 일본 조경술의 인공미와 대비해 조선의 순수한 자연미를 예찬하거나 오직 경치를 즐기기 위해 금강산을 여행하는 조선 나그네를 높이 평가하는 것은 동양의 세계관을 통해 서양 문명이 낳은 문제를 해결해보려는 의지로도 읽을 수 있다. 이처럼 아시아의 미를 관통하는 서양인의 담론은 아름다움에 대한 인식이 제국주의라는 역사적 상황에서 자유로울 수 없다는 사실을 보여주는 한편, 개인 차원에서는 그것이 매우 복합적인 것으로, 저항이나 전복과 같은 다양한 해석의 여지를 열어두고 있음을 드러낸다.

김영훈

_____20세기 초
《내셔널 지오그래픽》이 본
한국과 일본_____

윌리엄 채핀의 기사 및
사진의 특성과 의미

들어가며

개항 이후 근대 그리고 현대에 이르는 과정에서 외부자의 시선에 의해 생성된 한국의 이미지에 대한 평가와 비판이 2000년대이후 꾸준히 이루어지고 있다. 박물관 등을 중심으로 각종 자료가 수집, 발굴되고 있으며, 그에 따른 학문적 논의도 전개되고있다. 이 과정에서 흥미로운 것은 단순히 서양인이 본 한국에대한 관심이 더욱 세분화되며 미국인, 이탈리아인, 러시아인, 스웨덴인 등의 다양한 자료가 소개되고 있다는 점이다. 한국인이 아닌 모든 외부자를 일반화한 '서양의 시선'에서 아직 기초적이기는 하지만 관찰자의 국가별, 문화권별, 성별 특성 등이논의되기 시작하고 있다. 이러한 논의는 기본적으로 오리엔탈리즘적 시선에 대한 비판이라는 공통분모를 가지고 있지만, 동

시에 시선과 재현을 둘러싼 차이를 다양한 변수를 통해 읽어내려는 새롭고 중요한 시도로 판단된다. 이러한 시도는 오리엔탈리즘 극복을 위해서도 매우 의미 있는 것이며, 앞으로도 구체적인 성과가 기대된다.

이를 배경으로 이 글에서는 《내셔널 지오그래픽(National Geographic)》[1]의 기사와 사진을 분석해보고자 한다. 이 글의 목적은 1888년 창립 이후 100년 이상 전 세계 곳곳을 취재해온 한 잡지의 기사와 사진 속에서 20세기 초 한국과 일본에 관한 시선을 살펴보고 그 내용과 특성을 밝히는 것이다. 특히 한국, 일본, 중국을 여행하면서 찍은 사진과 관련 기사를 각각 1910년과 1911년 《내셔널 지오그래픽》에 실은 윌리엄 채핀(William W. Chapin, 1851-1928)의 작업을 분석해보고자 한다.

본격적인 논의에 앞서 밝혀두고 싶은 것은 《내셔널 지오그래픽》에 실린 한국과 일본에 대한 채핀의 시선이 다른 기사 작성자나 미국인 전체의 시선을 일반화한다고는 보지 않는다는 점이다. 이 글의 중요한 관점 가운데 하나는 우리가 자주 개념화하는 전체주의적 시선은 여러 복합적 시선의 충돌과 타협의 결과라는 것이며, 이 글은 《내셔널 지오그래픽》을 통해 채핀이 포착한 한국과 일본의 이미지를 분석함으로써 특정 매체의 특성

과 독자 그리고 당시의 시대 상황이 어떻게 채핀의 시선과 연관되는지를 살펴볼 수 있다는 점에서 의의가 있다.

연구 방법론

캐서린 러츠(Catherine Lutz)와 제인 콜린스(Jane Collins)는 〈시선의 교차를 보여주는 사진: 내셔널 지오그래픽의 예(The Photograph as an Intersection of Gazes: The Example of *National Geographic*)〉라는 논문에서 《내셔널 지오그래픽》에 실린 '비서양인(non-Westerner)', '비서양 문화'의 모습을 담은 사진을 읽어내는 과정에 존재하는 다양한 시선을 논한다. 사진은 단순히 현실 복사가 아니며 해석이라는 사실은 다양한 인식 지평이 존재함을 의미한다. 러츠와 콜린스는 사진가의 시선, 잡지사의 시선, 독자의 시선, 이를 분석해내는 학자의 시선 등 총 일곱 개의 다양한 시선을 설정하고, 이들 시선이 읽어내는 사진의 형식적 특성과 의미를 밝힌다. 이 논문은 사진에 대한 시선의 다양한 층위를 밝혀내고 그로 인해 발생하는 열린 의미 구조를 살펴본 매우 흥미로운 글로, 시각적 재현 과정에서 드러나는 특성 등을 지적한다. 그러나 이 논문은

특정 주제 또는 특정 문화권에 초점을 맞춰 분석하지 않고 단순히 비서양인 전체에 대한 사진을 다룸으로써 지나친 일반화의 위험을 담고 있는 것도 사실이다.

이 글에서는 기본적으로 앞의 두 저자가 지적한 대로 시각적 재현에 작용하는 다양한 변수가 존재함을 인정하면서 한국과 일본을 다룬 채핀의 기사를 중점적으로 살펴보고자 한다. 그러나 이 글의 주요 특성 중 하나는 앞의 논문과 달리 사진뿐 아니라 기사 내용, 사진 설명까지도 논의에 동원된다는 점에서 차이가 있다. 사진을 강조하는 《내셔널 지오그래픽》의 역사적 변화 과정에 대해서는 다시 지적하겠지만, 대중적 효과를 위한 시각 이미지는 잡지의 매우 중요한 특징이지만 동시에 텍스트인 기사와의 상관관계를 검토하는 것 또한 매우 필수적인 부분이다. 두말할 나위 없이 사진과 기사는 긴밀히 연결되어 있다. 특히 사진 설명은 사진의 의미를 고정화하는 장치로서 사진의 의미를 읽어내는 데 반드시 검토해야 할 부분이다.

이러한 목적을 가지고 이 글은 기사 작성자의 인적 배경을 비롯해 기사의 내용을 우선 검토하고, 그가 단순히 무엇을 보았는지를 넘어서 한국과 일본의 이미지를 어떻게 포착하고 시각화했는지에 초점을 맞추어 논의했다. 이와 관련해 채핀의 전기 자

료와 기사 및 사진의 형식적 특성도 검토 대상에 포함했다.

분석 대상

다양한 자료가 각종 전시와 출판물에 실리고 있지만, 외국인이 작성한 한국과 일본에 관한 자료 중《내셔널 지오그래픽》의 기사와 사진은 몇 가지 점에서 매우 특별한 가치를 지닌다. 첫째, 《내셔널 지오그래픽》은 지속적으로 한국, 일본, 중국을 포함한 아시아 지역을 취재하고 있다. 한국의 경우 1890년 첫 기사를 시작으로 평균 5-6년마다[2] 직접 방문해 취재하고 관련 사진 자료를 제작하고 있는 유일한 외국 전문 잡지다. 따라서 그 특성과 변화를 장기적 관점에서 살펴볼 수 있는 매우 중요한 자료로 평가된다. 일본에 대한 첫 기사는 1894년 시작했지만 취재 횟수로 보면 한국의 네 배에 가깝다.

둘째, 사진과 그것을 해석해낸 기사 간의 상관관계가 명확하고, 사진 자료는 여타 자료에 비해 기록성과 표현력이 뛰어나다 (한국의 경우 개항 이후 1910년대에 이르는 동안 제작된 사진 자료는 여러 외국인의 저작에서 중복적으로 출판됐으며, 그 결과 제작자와 원본 출처를 정확

하게 밝혀내는 것은 현재 거의 불가능한 상황이다). 특히 이 글에서 집중적으로 논의할 채핀의 1910년 11월호 기사와 사진은 《내셔널 지오그래픽》 역사에서도 획기적인 변화의 출발점이다. 한편 채핀은 기사 작성과 사진 제작에 직접 관여한 최초의 인물이라는 점에서도 특별한 의미를 갖는다.

본격적인 논의에 앞서 무엇보다 먼저 해야 하는 기본 질문이 있다. 채핀, 그는 누구인가? 무슨 이유로 한국을 방문하게 됐으며, 어떤 경로를 거쳐 들어왔는가? 그의 기사와 사진의 내용은 어떠하며, 어떤 특성을 보이는가? 마지막으로 그의 작업이 가지는 의미는 무엇인가? 먼저 채핀이 누구인지 간단히 살펴보자.

윌리엄 채핀에 대해서[3]

채핀은 1851년 미국 뉴욕주 로체스터(Rochester)에서 사업가의 아들로 태어났다. 그는 가정교사에게 초기 교육을 받은 것으로 알려져 있다. 성년이 된 후 먼로은행(Bank of Monroe)에서 일하기 시작해 38년 동안이나 같은 은행에서 근무했다. 채핀은 전형적인 은행가의 삶을 살았는데, 주식투자로 큰돈을 벌었다. 잘 알

려진 대로 로체스터는 코닥필름회사가 시작된 도시로, 채핀은 친구인 창업자 조지 이스트먼(George Eastman)[4]의 권유에 따라 코닥의 주식에 투자하게 됐고, 코닥이 세계적 회사가 되면서 이후 엄청난 부를 쌓게 됐다.

재정적 성공을 배경으로 그는 1909년부터 2회에 걸쳐 세계여행을 떠나게 되는데, 그 결과의 일부가 바로 이 글이 다루는 《내셔널 지오그래픽》 기사가 된 것이다. 채핀은 부인과 함께 1909년 약 1년간 1차 세계여행을 떠나 한국, 중국, 일본은 물론 러시아 등을 방문했다. 이 여행에서 그는 2500장 이상의 사진을 찍었다. 1912년에는 2차 세계여행을 떠났는데, 1차 여행이 동쪽 방향으로 지구의 반을 돌았기에 이번엔 서쪽 방향으로 나머지 지구의 반을 돌기로 했다.

한국과 중국, 일본에 대한 《내셔널 지오그래픽》의 기사는 1909년 1차 세계여행의 결과로, 1910년 11월호에 실린 한국과 중국에 대한 기사와 1911년 11월호에 실린 일본에 대한 기사가 그것이다. 2차 세계여행의 결과도 《내셔널 지오그래픽》에 실렸는데, 1912년 11월호에는 러시아, 1915년에는 네덜란드에 대한 기사가 실렸다. 1차 세계여행은 미국에서 출발하는 일본의 태평양 횡단 증기선 중 하나인 덴요마루(天洋丸)를 타고 일본을

방문하면서부터 시작된 것으로 알려져 있다.

세계여행을 통해 해당 지역에 대한 직접적 이해는 물론이고 요즘과 비교하면 엄청난 자원과 노력이 드는 사진 작업을 병행했다는 점에서 놀라지 않을 수 없다. 사진 전문가를 대동하고 여행지에서 당시 사진 기술로는 최첨단인 랜턴 슬라이드 필름 작업[5]을 하겠다는 계획은 장비 무게는 물론 현장 촬영 조건을 감안할 때 매우 야심찬 일이 아닐 수 없다. 이러한 여행에 필요한 예산이 얼마였는지 자세한 내역은 알 수 없지만, 앞서 말했듯이 코닥 주식투자로 얻은 재력이 없었다면 개인으로서는 누구도 기획하기 어려운 프로젝트였을 것이다.

1차 세계여행에서 얻은 사진과 현지 '체험담'은 단순히 개인 차원에서 머물지 않고 채핀이 평소 즐겼던 강의를 통해 주위 사람은 물론 로체스터시민과 공유됐다. 이들 자료는 결국 《내셔널 지오그래픽》 기사로 실리게 되는데, 내셔널지오그래픽협회(National Geographic Society) 회원이었던 그가 당시 편집자인 길버트 그로스버너(Gilbert H. Grosvenor)와 편지를 교환하면서 시작된 일이다. 《내셔널 지오그래픽》의 초대 편집자였던 그로스버너의 적극적 관심과 지원으로 채핀은 획기적인 기회를 얻게 된 것이다. 채핀의 여행담과 사진은 전문 지리 정보의 확산을 우선시하

던 기존의 편집 방향을 좀 더 대중적으로 전환하고자 하는《내셔널 지오그래픽》편집자의 의도와 맞아떨어졌다. 24쪽에 걸쳐 39장의 사진을 연속으로 편집하고 이를 컬러로 출판한 것은《내셔널 지오그래픽》이 최초이자, 이후 세계적으로도 컬러 출판의 전환점을 이룬 역사적 사건이었다. 이러한 잡지사의 새로운 실험과 변신은 사진 중심의 정보 전달로 오늘날 세계적 명성을 얻게 된《내셔널 지오그래픽》의 정체성에도 중요한 계기가 됐을 뿐 아니라, 당시 급속도로 팽창하던 미국 중산층에게 외부 세계, 다른 나라의 문화에 대한 강력한 이미지를 형성하는 데 매우 중요한 역할을 한 것으로 볼 수 있다.《내셔널 지오그래픽》의 이러한 이미지는 다른 잡지에 의해 복제되고 점차 확산되어 20세기 이후 미국을 비롯한 서방 세계가 아시아에 대해 갖게 된 시각적 이해의 토대가 됐다.

1928년 당시 신문에 실린
윌리엄 채핀의 장례 예배 소식

본인 스스로 인류학자도 또 전문

사진가도 아니었다고 했던 채핀의 글과 사진은 이렇듯 우연한 기회에 매우 의미심장한 기표가 되어가기 시작했으며, 신기한 이미지를 소비하기 시작했던 당시 미국의 시각엔터테인먼트산업의 촉진을 불러왔다. 1, 2차 세계여행을 마치고 돌아온 채핀은 이후 안락한 환경에서 취미였던 음악과 여행을 지속하다가 1928년 5월 5일 77세의 나이로 생을 마쳤다.

기사의 내용과 특성[6]

〈한국과 중국 흘끗 보기(Glimpses of Korea and China)〉, 1910년 11월호
채핀은 한국은 물론이고 중국 지역에 이르는 자신의 여행기를 39장의 사진과 함께 실었다.[7] 그중 한국 관련 사진은 30장에 이른다. 기사 제목 아래 '작가의 사진과 함께(with photographs by the author)'라고 되어 있는데, 채핀 본인이 직접 촬영한 것인지 아니면 다른 사람이 제공한 것인지 정확하지 않다. 그러나 앞서 밝힌 대로 랜턴 슬라이드로 촬영된 사진은 별도의 전문가가 찍은 것으로 봐야 할 것이다. 기사의 내용을 살펴보면 이름은 밝히지 않았지만 '우리는'이라는 표현을 쓴 것으로 볼 때 처음부터 세

계여행에 동행한 부인 외에도 여행 안내자와 촬영 담당자를 포함한 여러 사람과 함께한 것이 분명하다.

채핀 일행은 일본 시모노세키에서 증기선을 타고 밤 9시에 출발해 부산에 들어온 것으로 되어 있다. 부산을 보통 영어 발음을 기준으로 할 때 Busan 또는 Pusan으로 쓰는 것에 비해 이 기사에서는 Fusan으로 썼다. 이는 일본식 발음에 가까운 것인데, 일본에서 한국의 지명 등에 대해 상당한 여행 정보를 얻었을 것으로 추정된다(부산을 Fusan, 낙동강을 Raqutoka River라고 일본식에 가까운 표기를 한 점으로 미루어볼 때 그의 한국에 대한 지식이 일본 자료에 의존했다는 가능성을 알려준다). 채핀의 사전 여행 계획이나 실행 단계에서 일본이 끼친 영향에 대해 세밀하게 추적하는 연구도 매우 중요한 향후 과제일 것이다.

채핀은 한국에 대해 얼마 전까지만 해도 "닫혀 있는 왕국, 은자의 나라(hermit nation)였다"라고 언급하면서 글을 시작한다. 그는 특히 강력한 힘을 가진 이웃 나라 일본이 한국을 차지했으며, 이후 변화가 시작됐음을 지적하고, 이러한 변화가 긍정적이고 만족할 만한 것이라고 판단했다. 1910년대를 전후로 한 한반도의 상황은 제국주의 열강의 영토 쟁탈전 속에서 일본의 침략이 본격화되고 결국은 국권피탈에 이르게 되기까지 숨 가쁘

게 돌아가는 시간 속에 놓여 있었다. 그러나 한국이 국권을 빼앗기게 된 정치적 배경이나 갈등[8]에 대한 언급은 이 기사 어디에서도 찾아보기 어렵다.

채핀의 기사는 부산항에 도착해 만나게 된 한국 짐꾼에 대한 인상 묘사를 시작으로 서울로 향하는 기차 속에서 바라본 풍경과 서울 도착 후 방문한 여러 지역과 사람에 대한 인상 등을 담고 있다. 한국기독청년회(YMCA) 소속이라는 통역관이자 여행 안내자인 신송(송씨인지, 신씨인지 명확지 않다)의 도움으로 알게 된 한국의 풍습을 그는 여행자의 입장에서 기술한다. 그럼에도 한국의 역사와 전통 등에 대한 내용은 이곳저곳에 나타나는데, 이러한 정보를 그가 어디에서 얻었는지는 분명하지 않다. 한국을 방문하기 전에 《내셔널 지오그래픽》에 이미 실렸던 한국 관련 기사를 참고했을 수도 있고, 일본인이 제공한 기초 지식일 가능성도 있다.

채핀은 기사에서 한국을 "기이한 풍속과 신기한 모습으로 가득 찬 전형적인 동양의 모습"으로 묘사했다. 서울의 도로에서는 진정 사진 찍기 좋은, 완벽한 '코닥'의 순간이 널려 있다고 독자의 호기심을 자극한다. 그의 눈에 특이해 보일 수밖에 없는 전통 건축물과 흰색의 부처 조각상 등이 사진에 담기고, 길거리

를 청소하는 죄수의 모습이나 남녀가 가운데 천을 드리우고 예배를 보는 특이한 모습이 기사에 등장한다. 길거리에서 떡판에 떡을 치는 모습을 보고는 '한국의 빵'을 만드는 모습인데 가장 비위생적인 동양의 요리 행위라며 "음식을 즐기려면 부엌을 보지 마라"라는 현지인의 말을 곁들인다.

한국 관련 기사가 《내셔널 지오그래픽》에 처음 실린 1890년부터 1910년까지의 기사 중에서도 채핀의 1910년 11월호 기사는 단연 획기적으로 많은 사진과 풍부한 내용을 담고 있지만, 동시에 가장 오리엔탈리즘적 시선을 담고 있다는 비판을 피하기 어렵다. '나약한 식민지 여성, 야만적 노동자, 신기한 복장, 젖가슴을 드러낸 에로티시즘, 미개한 유색인'이라는 오리엔탈리즘적 주제가 기사 전체에 배어 있다. 하수도 시설이 되어 있지 않은 개천에서 빨래하는 여인의 행위는 그의 눈에 정녕 모순일 수밖에 없었다. 어쩌면 그가 보고 쓴 기사와 직접 찍은 사진은 자신을 위한 것이라기보다 자신들의 모습과 다른 비문명권의 이미지를 기대하는 서양 독자를 위한 것이었는지 모른다. 그가 수집한 정보와 사진 이미지는 잡지사의 의도에 따라 매우 치밀하게 배치, 편집됐을 것이다. 여행을 마치며 그가 쓴 마지막 문장의 일부는 그 무엇보다 그와 당시 미국과 서양의 독자 대중

의 오리엔탈리즘적 기대를 압축해 보여준다. "이 사람들은 매우 신기하며, 매우 고대적이며, 또한 매우 독특하다."

이러한 채핀의 시각은 사진 이미지에도 그대로 나타난다. 앞서 강조한 대로 1910년 11월호는《내셔널 지오그래픽》최초로 컬러 사진이 등장한 호인데, 이 기사에 실린 30장의 한국 관련 사진은 당시 독자의 시선을 가장 강력하게 끌어당기고 또 매혹했을 것이다. 특히 가슴을 노출한 여성 일곱 명을 찍은 총 네 장의 사진이 그렇다. 러츠와 콜린스의 논문은《내셔널 지오그래픽》이 어떻게 비백인 여성의 몸을 다루었는지 살피지만, 이런 여성의 (부분적) 누드가《내셔널 지오그래픽》에 실린 것은 바로 이 기사가 처음이었다. 11월호가 나온 다음 달부터 엄청난 신규 회원이 증가[9]한 사실을 보더라도 이러한 사진의 강력한 영향력을 쉽게 추정해볼 수 있다.

사진의 소재와 내용에서 오리엔탈리즘적 시선을 알 수 있는 것처럼 사진의 형식에서도 주목할 만한 특성이 드러난다. 30장의 사진을 자세히 살펴보면 사진에 등장한 사람은 모두 개인이 아니라 하나의 '유형(type)'으로 포착된다는 것을 알 수 있다. 특정한 인물을 카메라에 담는 것이 목적이 아니라 노동계급 여성, 짐꾼, 장사치라는 일정한 유형의 사람을 렌즈 안에 담는 것이

다. 하지만 이러한 사진 작업 방식은 실제 채핀만의 것도 아니고 채핀이 개발한 것도 아니다. 이는《내셔널 지오그래픽》을 비롯해 유색인종의 이미지를 다루기 시작한 다른 잡지에서도 보이는 공통된 특성으로, 초기 민족지학(民族誌學)과 인류학 연구에 도입됐던 사진 기법으로 볼 수 있다. 이러한 유형적 사진은 당시 사진 기술의 한계로 인해 필름 노출 시간을 확보하기 위한 방법의 결과이기도 하다. 하지만 중요한 점은 피사체가 된 사람들이 일상의 맥락에서 포착된 것이 아니라 카메라 앞에서 인위적으로 요구된 자세를 취했다는 점에서 형식적 의미를 검토해 볼 필요가 있다. 동시에 채핀의 컬러 사진은 실제 촬영 후 채색된 것으로, 이 색감이 어떤 시각적 영향을 주는 것인지에 대한 세부적 연구도 매우 중요한 과제로 남는다.

〈일본 흘끗 보기(Glimpses of Japan)〉, 1911년 11월호

1911년 11월호에 실린 일본 방문 기사의 첫머리는 "일본에서 지낸 나날을 회상하는 것은 실로 즐거운 일이다. 추억이 훌륭한 하모니를 이루고 있다. 그리운 얼굴, 고운 의상, 아름다운 꽃, 게다가 사원과 절, 집들의 전경과 훌륭한 정원……. 모든 것이 각각의 역할을 분담하듯 하모니를 연주하고 있다. 마치 오케스

트라의 악기와 같이"라고 시작된다. 일본 기사의 첫 이미지는 도쿄 중심에서 수킬로미터 떨어진 스미다강변의 벚꽃 명소다. 1910년 처음 시도된 컬러 사진의 호평 뒤에 이어진 일본 관련 기사에서 아름다운 벚꽃의 향연과 화려한 색의 옷을 걸친 일본인 관광객의 모습을 포착한 것은 너무나 자연스러운 편집자의 결정이었을 것이다. 이렇게 시작된 일본 기행의 모습은 화려한 꽃처럼 아름답고 낭만 넘치는 기조로 묘사되어 있다. 여행 중에 만난 일본인은 "일상생활의 걱정을 털어내듯 즐겁게 술과 음식을 먹으며 노래를 부르고 춤을 춘다"라고 언급했다. 흐드러지게 핀 벚꽃을 보면서 채핀은 자연을 사랑하는 일본인의 마음을 보게 된다고 고백한다. 채핀의 여행은 이후 온천과 교토 지역을 방문하는 것으로 이어지는데, 만나는 사람의 모습은 모두 한결같이 화려하고 밝은 모습으로 그려진다. 기사를 마치면서 채핀이 내린 결론은 "일본인만큼 행복하며 일상생활에 만족하며 사는 국민은 없다"라는 것이었다. 나아가 이러한 행복은 자신이 떠나온 미국에서도 실현되지 못한 것이라고 그는 부러움마저 내비쳤다.

앞서 살펴본 한국 관련 기사를 떠올려보자. 가슴을 내놓고 다니는 여성, 그 옆의 벌거벗은 아이, 비위생적인 방앗간, 자신

의 몸보다 더 무거운 듯한 짐을 지게에 지고 가는 사람……. 바로 한 해 전 실린 한국 방문 기사와 일본 방문 기사는 사뭇 거리가 있다. 이러한 차이는 어떻게 설명할 수 있을까? 어떠한 맥락에서 이루어진 관찰일까? 이러한 질문을 던지지 않을 수 없다. 같은 아시아 지역을 다루는 기사지만, 마치 '중국은 사라져가는 나라, 한국은 시간이 멈춘 나라, 일본은 첨단을 갖춘 문명의 나라'라는 그의 차별적 시선이 뚜렷하게 다가온다. 사실 이러한 채핀의 시선은 앞서 본 한국 관련 기사 일부에서도 명확히 드러난다. "단 열 시간의 항해 후에 내린 부산의 모습은 열 시간 전하고 너무나 달라"서 믿을 수 없었다는 고백이다. 시모노세키와 부산의 차이야말로 문명과 야만의 거리를 뜻하는 것이었다. 한국과 일본의 비교는 기사에 실린 사진에서도 잘 나타나는데, 일본에서 찍은 사진에 등장하는 인물은 모두 화려한 복식에 '문명화된' 차림의 일본인이다. 특히 마지막 사진의 주인공은 일본의 아이들인데, 언제나 밝게 웃으며 자신을 따라다니는 모습이 마음을 사로잡았다고 채핀은 사진 설명에 담았다. 한 해 전 방문한 한국에서 만난 아이들이 벌거벗은 채 제대로 돌봄을 받지 못하는 존재로 그려진 것과 비교해보면 그 차이를 실감하지 않을 수 없다.

나가며

《내셔널 지오그래픽》에 실린 채핀의 한국과 일본 관련 기사는 그 양은 적지만 매우 중요한 역사적 계기와 의미를 내포한다. 이미 앞에서 강조했듯이 1910년 11월호는 24쪽에 걸쳐 39장의 사진이 편집되어 출판됐을 뿐 아니라, 이 잡지 역사상 최초로 컬러 사진이 쓰인 호였다. 글로 상상되던 이국의 문화가 눈앞에 펼쳐지고, 무엇보다 컬러 사진을 통해 좀 더 실감 나는 경험을 할 수 있게 된 것이다. 이런 일이 가능할 수 있었던 첫 계기는 채핀이라는 부유한 은행가의 세계여행이었지만, 내셔널지오그래픽협회의 2대 회장 알렉산더 그레이엄 벨(Alexander Graham Bell)에 의해 《내셔널 지오그래픽》의 초대 편집자가 된 길버트 그로스버너를 빼놓고는 생각할 수 없는 일이다. 점차 대중적이고 상업적인 활력이 필요했던 《내셔널 지오그래픽》의 결정은 그로스버너로 하여금 좀 더 현장 체험 중심의 기사와 흥미로운 이미지를 선택하게 만들었다.

더욱 중요한 맥락은 이런 편집 방향에 영향을 준 당시 미국의 시각 문화였다. 19세기 후반부터 활성화되기 시작한 이른바 여행 체험 이야기(Travelogues), 여행 영화(Travel Cinemas), 여행 강의

(Travel Lectures) 등이 그런 것이다. 이런 장르가 미국과 유럽 중산층의 상상력을 자극하기 시작한 것이다. 채핀 자신도 자신의 여행 경험과 그 과정에서 촬영된 사진을 주위 사람에게 강의 형식으로 보여주었지만, 좀 더 전문적으로 만들어진 사진과 영화는 하나의 산업으로 성장하기 시작했다.

당시 이러한 강의의 왕자로 불렸던 존 스토더드(John L. Stoddard)는 평생 3000회가 넘는 강의를 했을 만큼 유명했다. 한국의 모습을 20세기 초 동영상으로 담은 것으로도 유명한 버턴 홈스(Burton Holms)는 스토더드의 뒤를 이어 강의로 저명했던 인물이다. 이러한 상업적 유행의 이면에는 돈을 지불하고 강의를 참관했을 뿐 아니라 점차 이국적 이미지를 소유하고 싶어 했던 미국 중산층의 욕망이 존재한다. 상류층만의 전유물이었던 먼 곳으로의 여행이 점차 중산층에게도 가능해질 수 있다는 환상을 심어줌으로써 《내셔널 지오그래픽》은 물론이고 《하퍼스(Harper's)》와 같은 잡지도 급성장할 수 있었다.

롤랑 바르트(Roland Barthes)의 말처럼 사진은 투명한 것도 아니고 자명하게 주어진 것도 아니다. 그의 정의대로 사진은 '문화적으로 구성된 코드에 의해 삼투된 기호'다. 사진은 사건과 현상을 재현할 뿐 사실 그 자체라 할 수 없다. 시각적 자극에 굶

주린 대중을 포섭하기에 가장 강력한 도구였던 사진 이미지는 이데올로기를 전파하는 데 혁명적 역할을 수행했다. 수없이 조선을 '모험가, 탐험가, 여행자'의 입장에서 드나들었던 서양의 방문객과 그들의 시선이나 이미지를 관음적으로 수용했던 독자 및 수집가의 시선을 치밀하게 천착해 읽어낼 필요가 있다. 이미 언급한 대로 채핀은 전문 사진가도 인류학자도 아니었다. 기사 제목인 〈한국 흘끗 보기〉나 〈일본 흘끗 보기〉만 봐도 그저 짧은 관찰이라는 의미의 '흘끗(glimpse)'이라는 표현을 썼다. 그러나 그의 '짧고 그저 지나가는 듯한 관찰의 조각'은 전문가 이상의 영향력을 수많은 독자에게 행사했다.

또 하나, 채핀의 기사에서 드러난 한국과 일본에 대한 상이한 시선 차이도 주목을 끈다. 이미 근대화에 앞선 일본의 모습은 좀 더 문명화되고 친근한 모습으로 묘사된다. 그 결과 한국과 일본을 바라보는 시각의 대비는 너무나 커 보인다. 그런데 여기서도 오리엔탈리스트의 시선이 느껴진다. 오리엔탈리즘적 시선에서는 언제나 야만과 현자의 이미지가 변주된다. 한국의 벌거벗은 아이와 여인의 드러난 가슴이 야만의 이미지로 그려졌다면, 지진 속에서도 친절함을 잃지 않고 행복하게 살아가는 일본인의 모습은 마치 동양의 현자인 양 그려진다. 이런 일본인의

행복한 모습은 채핀의 고백처럼 자신의 나라이자 일본을 개항시킨 미국도 성취할 수 없는 특별한 자질로 보였다.

채핀의 기사에 대한 이러한 관찰은 앞으로 《내셔널 지오그래픽》에 나타난 다른 저자의 한국과 일본 관련 기사 내용 및 사진과 비교해볼 필요가 있다. 이는 현재의 연구 범위를 넘어서는 것이지만 매우 중요한 연구로, 상당한 연구 기간이 필요할 것이다. 아울러 《내셔널 지오그래픽》에 수록된 사진에 대한 구체적이고 개별적인 고증 작업이 이루어져야 하며, 당시 한국과 일본을 찾았던 기사 작성자와 사진 촬영자의 인적 정보에 대한 수집도 현재는 매우 초보적인 수준이라 좀 더 세부적인 연구가 필요하다. 동시에 앞서 언급한 대로 사진 촬영에서 선택된 렌즈의 화각, 노출 시간, 초점 등에 대한 상세한 분석도 보완되어야 할 것이다.

장진성

이 책의 모든 외래어는 국립국어원 외래어표기법에 따랐으나,
이 장의 일본 인명은 학계의 관례에 따랐다.

사무라이,
다도,
선불교

서양인이 본
일본의 미

가장 일본적인 문화

지안 카를로 칼자(Gian Carlo Calza)가 쓴《일본 스타일(Japan Style)》 (2007)은 일본의 문화와 예술을 미학적 관점에서 다룬 책이다. 이 책에서 칼자는 차(茶), 선(禪), 여백을 강조한 수묵화, 단순하 고 질박한 디자인, 노(能), 정원, 꽃꽂이[이케바나(生け花)]를 예로 들며 일본의 문화와 예술에 내재된 정신성에 대해 논했다.[1] 우 키요에(浮世繪)와 일부 채색 병풍 그림도 논의됐지만, 이 책의 초점은 차, 선, 수묵화, 노, 정원, 꽃꽂이에 있다. 칼자는 이 모든 것을 관통하는 미학적 핵심으로 '기(氣)'를 제시했다. 그에 따르 면 기는 '사물에 내재된 정신(the spirit inherent in things)'으로 일본 인의 일상생활과 문화에 뿌리 깊게 자리 잡고 있다.[2]

　이 책에서 강조한 일본 문화 속에 깃든 정신성 그리고 그 정

신성의 발현인 차, 선, 수묵화, 노, 정원, 단순하고 질박한 디자인, 꽃꽂이는 지난 100년 동안 서양인이 일본의 문화와 예술에 대해 논했던 담론의 대상이었다. 서양인은 일본을 선불교라는 높은 정신성을 지닌 종교의 나라로 생각했으며, 다도(茶道), 수묵화, 정원, 꽃꽂이를 일본의 고유한 정신문화를 대표하는 것으로 여겼다. 따라서 그들은 선불교, 다도, 수묵화, 정원, 꽃꽂이를 가장 '일본적인' 문화의 일환으로 인식해왔다(그림 1, 2). 그런데 역설적이게도 선불교, 다도, 수묵화, 정원, 꽃꽂이는 모두 중국에서 들어온 것이다. 이 중 어느 것도 일본 고유의 것은 없다. 그런데 왜 선불교, 다도, 수묵화 등은 서양인에게 가장 일본적인 것으로 인식된 것일까? 아울러 왜 이러한 현상이 생긴 것일까? 중국에 기원을 둔 선불교 등이 왜 가장 일본적인 문화 현상으로 알려지게 된 것일까?

선불교, 다도, 수묵화, 정원, 꽃꽂이는 모두 일본 무로마치시대(室町時代, 1392-1573)의 문화유산이다. 카마쿠라시대(鎌倉時代, 1185-1333)부터 권력을 장악했던 무사 계급인 부케(武家)는 전통 귀족 계급인 쿠게(公家)가 믿었던 불교인 정토종(淨土宗) 대신 새롭게 일본에 전래된 선종(禪宗)을 지원했다. 카마쿠라바쿠후(鎌倉幕府)의 적극적 지원 속에 선종은 급속히 발전했다. 그 결

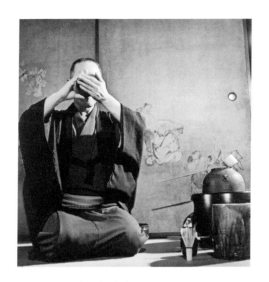

그림 1. 베르너 비쇼프(Werner Bischof),
다도(茶道, The Ritual of Tea), 일본 교토, 1951

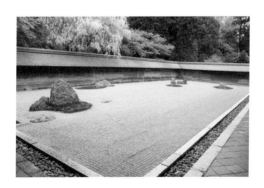

그림 2. 료안지(龍安寺)의 돌 정원(石庭),
일본 교토: 카레산스이(枯山水)

과 카마쿠라에는 강력한 정치적 힘과 경제적 토대를 갖춘 다섯 개의 임제종(臨濟宗) 관련 선종 사찰이 생겨났는데, 이것을 '카마쿠라고잔(鎌倉五山)'이라고 한다. 무로마치시대에는 선불교가 더욱 더 발달했다. 이 시기에는 쇼코쿠지(相國寺) 소속의 선승화가였던 조세츠(如拙, 15세기 초반 활동), 슈분(周文, 15세기 전반 활동), 셋슈(雪舟, 1420-1506) 등에 의해 수묵화가 크게 발전했다(그림 3). 특히 15세기 전반에는 시가지쿠(詩畵軸)가 유행했다. 시가지쿠는 좁고 긴 축(軸) 그림에 다수의 선승이 제시(題詩)를 남긴 것이다. '카마쿠라고잔'에 이어 교토(京都)에도 텐류지(天龍寺) 등 다섯 개의 임제종 관련 선종 사찰인 '교토고잔(京都五山)'이 형성됐다. 교토고잔 소속의 선승에 의해 '고잔분가쿠(五山文學)'가 발달했다. 시가지쿠에 제시를 남긴 선승은 거의 대부분 교토고잔 소속의 고승이었다.[3]

　무로마치바쿠후의 쇼군(將軍)인 아시카가 요시미츠(足利義滿, 1358-1408)와 아시카가 요시마사(足利義政, 1436-1490)는 선종을 적극적으로 후원해 교토에서 선종 문화가 발전하는 데 결정적 역할을 했다. 특히 요시마사가 세운 긴카쿠지(銀閣寺)는 15세기 후반 무로마치시대의 선종 문화를 대표하는 건물이다. 긴카쿠지는 본래 1473년 은퇴한 요시마사가 은거처이자 사색과 휴식

의 공간으로 만든 것이다. 1485년 요시마사는 선승이 됐으며, 그의 사후 긴카쿠지는 선종 사찰이 됐다.[4]

요시마사의 시대에는 특히 다도와 일본식 꽃꽂이인 이케바나가 발전했다. 소박한 방 안의 토코노마(床の間)에 수묵화를 걸어놓고 그 앞에 꽃꽂이한 화병을 둔 채 차를 마시는 의식인 차노유(茶の湯)는 이 시기에 쇼군을 위시한 상층 사무라이(侍)에게 큰 인기를 끌었다.[5] 토코노마는 타타미방 중 벽 쪽에 위치하며 바닥이 방바닥보다 높은 공간이다. 토코노마의 벽에는 시가지쿠 등 수묵화가 걸렸으며 상좌(上座) 바닥에는 꽃꽂이 병이나 장식물이 설치됐다.

토코노마 앞은 차노유가 열리는 장소였다. 모든 사치와 허영에서 벗어나 소박하면서도 절제된 다도를 지향했던 무라타 주코(村田珠光, 1422/23-1502, 무라타 슈코로도 발음됨)는 와비차(わび茶, 侘茶, 侘び茶)의 중요성을 역설하고 실천했는데, 그는 요시마사 시대를 대표하는 다인(茶人)이었다. 무라타 주코는 다이토쿠지(大德寺)의 선승인 잇큐 소준(一休宗純, 1394-1481)과 가까웠으며, 그에게서 선불교의 가르침을 받았다고 한다. 와비차는 간소하고 소박한 다도로, 무라타 주코에서 시작되어 다케노 죠오(武野紹鷗, 1502-1555)로 이어졌으며, 이후 센 노 리큐(千利休, 1522-1591)에 의해 완성됐다.

와비차의 성립과 발전에는 선종의 영향도 상당했다.[6]

와비차 이전의 다도는 호화로운 성격을 지니고 있었다. 다구 (茶具)는 모두 중국에서 수입된 값비싼 물건이었다. 주로 중국의 청자 병, 잔 등이 다도에 쓰였다. 와비차는 이와 같은 사치스러운 다도를 거부하고 초옥(草屋)과 같은 누추한 건물 안의 고요한 방에서 투박하고 값싼 다완(茶碗)을 사용한 차노유였다. '와비 (わび, 侘び)'는 가난, 부족, 간소를 의미한다. 와비차에서는 와비와 함께 사비(さび, 寂び)도 강조됐다. 사비는 오래되고 낡은 것에서 느껴지는 심오함과 같은 미의식을 의미한다. 와비와 사비는 값싸고 소박하며 낡은, 표면적으로는 보잘것없는 다완을 사용해 차를 마시며 내면을 성찰하는 과정에서 발생하는 미의식을 말한다. 와비, 사비와 함께 다도에서 강조된 미의식인 시부이(澁い) 또는 시부미(澁み)는 단순하지만 우아하고 세련된 것을 지칭한다.[7]

와비차는 선종과 함께 무로마치시대를 대표하는 문화 현상이었다. 사무라이는 선종을 적극적으로 받아들이고 후원하면서 새로운 문화의 주체로 부상했다. 이들은 선승과 교유하면서 좌선을 행하고 수묵화를 감상하며 차노유를 통해 와비, 사비, 시부이를 이해하게 됐다. 한편 료안지(龍安寺) 등 선종 사찰에 만들

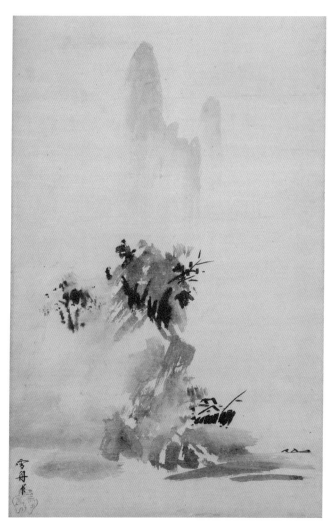

그림 3. 셋슈(雪舟), 〈파묵산수도(破墨山水圖)〉, 1495,
도쿄국립박물관(東京國立博物館)

어진 돌 정원(石庭)은 '카레산스이(枯山水)'라고 불렸는데, 일본 정원의 새로운 형식이다. 돌과 모래가 사용된 선종 사찰의 정원은 간결하고 소박하면서도 우아하고 고상한 느낌을 주었다.[8]

오카쿠라 카쿠조와《차에 관한 책》

앞에서 살펴보았듯이 선불교, 수묵화, 다도(차노유), 이케바나, 카레산스이 정원은 모두 사무라이 계층이 주도했던 무로마치시대 문화의 일부였다. 본래 선불교, 수묵화, 다도의 기원은 중국에 있었다. 중국에서 선불교가 수입되고 이와 더불어 수묵화가 전래되자 일본 문화에 큰 변화가 일어났다. 선종은 카마쿠라와 교토를 중심으로 크게 융성했으며 선승 화가가 배출되어 일본적인 수묵화를 그리게 됐다. 수묵화에 선승들이 제시(題詩)를 썼고, 이 수묵화를 차를 마시며 감상하는 다회(茶會)가 생겨났다. 화려함을 배격하는 선종의 영향으로 와비차가 차노유의 대세로 자리 잡게 됐으며, 이 과정에서 와비, 사비, 시부이와 같은 미의식이 중시됐다. 엄밀하게 말해 무로마치시대는 일본에서 가장 '중국적인' 시대였다.[9] 그런데 20세기에 이러한 가장 중국적인

일본의 문화가 가장 일본적인 문화로 서양에 알려지게 된 것은 어떤 연유에서일까? 이것은 단순히 문화적 오해에서 비롯된 것인가? 아니면 이러한 현상은 어떤 특별한 역사적 계기를 통해 이루어진 것일까?

무로마치시대의 선불교와 차노유가 가장 일본적인 문화로 알려지게 된 결정적 계기 중 하나는 1906년 오카쿠라 카쿠조(岡倉覺三, 1862~1913)가 쓴 《차에 관한 책(The Book of Tea)》의 출간이었다(그림 4).[10] 오카쿠라 카쿠조는 오카쿠라 텐신(岡倉天心)으로도 알려졌으며, 20세기 초 일본의 미술과 문화를 서양에 알리는 데 매우 중요한 역할을 한 인물이다(그림 5). 그는 도쿄제국대학(東京帝國大學) 재학 중 서양인 교수로 온 어니스트 페놀로사(Ernest Fenollosa, 1853~1908)를 만나게 된다. 페놀로사를 통해 그는 윌리엄 비글로(William Sturgis Bigelow, 1850~1925) 등 보스턴 출신 미국인과 교유하게 됐다. 1889년 오카쿠라는 일본 최초의 미술사 잡지인 《콧카(國華)》를 창간했으며, 도쿄미술학교 설립에 주도적 역할을 했다. 그는 도쿄미술학교 교장을 역임한 후 하시모토 가호(橋本雅邦, 1835~1908), 요코야마 타이칸(橫山大觀, 1868~1958) 등과 함께 일본미술원(日本美術院)을 설립해 니혼가(日本畵) 육성에 전념했다. 오카쿠라는 서양 열강의 아시아 진출과 서양을

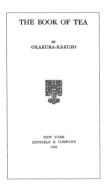

그림 4. 오카쿠라 카쿠조,
《차에 관한 책(The Book of Tea)》,
뉴욕: 더필드, 1906

그림 5. 오카쿠라 카쿠조

모델로 한 일본 정부의 근대화 정책에 위기감을 느끼고 동양의
문화와 예술을 보호하고 선양(宣揚)하는 것을 자신의 임무라고
생각했다. 그가 일본의 전통 그림을 계승한 니혼가를 적극 지원
한 것은 도쿄미술학교의 주도권이 서양화인 요가(洋畫) 담당 교
수들에게 넘어갔기 때문이다. 그는 서양 열강을 군국주의와 물
질주의로 인해 정신적으로 피폐한 국가들로 간주했다. 그는 서
양 열강에 대항해 아시아는 하나이며 동양 문화의 우수성은 숭
고한 정신성에 있다고 생각했다. 그가 영어로 쓴《동양의 이상
(The Ideals of the East)》(1903), 《일본의 각성(The Awakening of Japan)》

(1904)은 모두 서양의 물질문명을 비판하고 동양 문화의 높은 정신성을 강조하는 데 초점이 맞추어져 있다.[11]

그는 일본을 포함한 동양의 문화유산을 지키고 동양의 전통 문화가 지닌 위대한 정신성을 서양에 알리고자 했다. 1904년 오카쿠라는 윌리엄 비글로의 초청을 받아 보스턴으로 가서 보스턴미술관(The Museum of Fine Arts, Boston)의 동양 미술 담당 큐레이터가 됐다. 오카쿠라의 등장은 보스턴의 상류사회에서 큰 뉴스였다. 영어에 능통하며 때때로 도교의 도사(道士)와 같은 특이한 복장을 한 이 일본인의 동양 문화에 대한 강연은 '보스턴의 상류층(Boston Brahmins)'에 엄청난 반향을 일으켰다. 그중 한 명이 바로 거부(巨富)이자 보스턴 사교계의 중심인물인 이사벨라 스튜어트 가드너(Isabella Stewart Gardner, 1840-1924)였다.

가드너는 오카쿠라의 강연에 감동해 적극적으로 동양 미술품을 수집하게 됐고, 일본의 예술과 문화에 높은 관심을 갖게 됐다. 가드너는 오카쿠라를 적극적으로 후원했으며, 그를 보스턴의 상류층 및 지식인과 연결해주는 역할을 했다. 특히 가드너는 오카쿠라가 소개한 차노유에 깊이 빠졌다. 당시 보스턴에서는 영국 상류사회의 애프터눈 티(afternoon tea) 풍습이 유행했다. 보스턴의 상류층 인사들은 처음에는 일본의 차노유를 애프터눈

티 풍습 정도로 생각했다. 그러나 오카쿠라에 의해 이루어진 차노유의 엄격한 의식은 보스턴 사람에게는 신선한 충격이었다. 차를 통해 정신을 수양하고 내면을 성찰하는 기회를 만드는 차노유는 순식간에 보스턴 사람들을 사로잡았다. 이들에게 차노유는 물질만능주의에 물든 저속한 서양의 문화를 자성하고 수준 높은 동양 문화의 정신적 깊이를 경험할 수 있는 고귀한 의식이었다. 가드너의 저택에서 오카쿠라는 차노유와 함께 이케바나도 선보였다. 보스턴에서 일어난 차노유 열풍은 오카쿠라가 《차에 관한 책》을 저술하게 된 근본적 계기가 됐다.[12]

《차에 관한 책》은 인정(人情)의 다완(茶碗), 차의 유파(流派), 도교와 선도(禪道), 다실(茶室), 예술 감상, 꽃, 차의 종장(宗匠)으로 구성돼 있다.[13] 이 책은 차를 어떻게 만들고 마시는지를 설명한 차에 대한 실용 안내서가 아니다. 《차에 관한 책》은 일본 다도의 저변에 자리한 철학적, 미학적 가치를 논한 책이다. 오카쿠라는 다도를 "심미주의적 종교"라고 주장했다.[14] 그에 따르면 차의 기원은 중국에 있지만 중국에서 차는 약용 또는 음료 이상의 의미를 지니지 못했다. 그는 명상을 통해 최고의 자기실현을 이루는 "생(生)의 방법"으로서 다도는 일본 문화의 정신성을 보여주는 예술이라고 역설했다.[15]

한편 오카쿠라는 다도의 뿌리를 상대성을 중시하고 심미적 이상을 추구했던 도교와 선(禪)에서 찾았다. 그는 특히 "일상생활 속에서 위대함을 인식하는" 선사상(禪思想)이야말로 다도의 이상(理想)이라고 했다.[16] 그는 간소한 다실은 외부 세계의 번다함에서 벗어난 성역이라고 주장했다.[17] 마지막으로 오카쿠라는 이케바나를 행하는 의식인 화도(華道)는 다도와 비슷한 시기에 생겨났으며, 다도와 함께 심미적 의식으로 양자는 밀접하게 연관돼 있다고 했다. 《차에 관한 책》은 다도의 거장인 센 노 리큐가 마지막으로 차노유를 마친 후 자결하는 이야기로 끝난다.

《차에 관한 책》은 출간 직후 베스트셀러가 되면서 서양인에게 일본 문화의 정수가 다도임을 인식시키는 데 결정적 역할을 했다. 이 책을 읽은 서양인은 허름한 초가에서 이케바나 꽃병을 설치하고 수묵화를 감상하면서 차를 마시는 다도를 자기 내면에서 잠자고 있는 순수한 정신성을 일깨우는 종교 의식과 같은 것으로 생각했다. 오카쿠라에게 다도는 서양에는 존재하지 않는 일본 고유의 문화로서 물질주의에 빠져 있던 서양인에게 경종을 울리는 위대한 심미주의적 종교였다. 《차에 관한 책》을 통해 서양인은 다도, 선불교, 이케바나를 일본의 미를 대표하는 것으로 이해하게 됐다.[18]

무사도(武士道)와 선

다도, 선불교, 이케바나는 모두 무로마치시대 문화의 일부였다. 그런데 무로마치시대의 주역은 사무라이, 즉 무사였다. 메이지 유신(明治維新)으로 사무라이는 사라지게 됐다. 이들은 근대 국가의 시민으로 변신했다. 1895년에 일어난 청일전쟁에서 일본은 예상을 깨고 승리했다. 일본의 승리는 서양 열강에는 큰 충격이었다. 서양인은 일본이 절대적으로 불리한 전쟁에서 어떻게 승리할 수 있었는지 그리고 그 원동력은 무엇인지 궁금해했다. 1899년에 출간된 니토베 이나조(新渡戸稲造, 1862-1933)의 《무사도(武士道): 일본의 정신(Bushido: The Soul of Japan)》은 서양인에게 일본이 새로운 군사 강국으로 성장할 수 있었던 힘이 다름 아닌 사무라이의 윤리와 도덕규범에 있었다는 것을 알려주었다(그림 6).[19]

니토베는 현재의 이와테현(岩手縣) 모리오카시(盛岡市)에서 사무라이의 아들로 태어났다. 그는 삿포로농학교(札幌農學校)와 도쿄제국대학에서 경제학을 공부했다. 1884년 그는 미국으로 건너가 존스홉킨스대학에서 경제학과 정치학을 공부했다. 니토베는 미국 체류 기간에 독일로 건너가 마르틴 루터 할레-

비텐베르크대학(Martin-Luther-Universität Halle-Wittenberg)에서 농업경제학으로 박사학위를 받았다. 이후 일본으로 돌아온 니토베는 타이완총독부에서 근무했으며, 교토제국대학과 도쿄제국대학에서 농업경제학 교수로 재직했다. 그는 국제연맹 사무차장을 역임하는 등 외교가, 정치가로도 활동했다. 《무사도》는 엄청난 반향을 일으켜 베스트셀러가 됐으며, 독

그림 6. 니토베 이나조, 《무사도(武士道): 일본의 정신(Bushido : The Soul of Japan)》, 1899/1900

일어와 프랑스어판도 출간됐다. 서양인은 무사도를 유럽의 기사도(騎士道, chivalry)와 유사한 것으로 인식하기도 했다. 이 책의 일본어판은 1908년에 나왔다.[20]

본래 이 책이 출간되기 전 일본에는 무사도에 대한 정확한 정의가 없었다. 니토베는 《무사도》에서 의(義), 용맹[勇], 인(仁), 예의[禮], 성심[誠], 명예, 충의(忠義), 자제(自制)를 무사도의 핵심 덕목으로 소개했다. 1905년 일본이 러일전쟁에서 승리하자

무사도는 서양인에게 더욱더 큰 반향을 일으키며 일본 문화의 정수 중 하나로 인식됐다. 《무사도》의 부제(副題)인 '일본의 정신'에서 살펴볼 수 있듯이 1930년대 이후 용맹하고 충의가 넘치는 사무라이 정신은 일본 군국주의의 이데올로기로 활용됐다. 천황에게 절대 충성하며 전쟁에 나가 물러서지 않고 명예롭게 죽는 일본 군인은 진정한 무사로 인식됐다.[21]

한편 서양에서는 《무사도》를 통해 사무라이에 대한 '낭만적' 이미지가 형성됐다. 서양인에게 정의롭고 죽음을 두려워하지 않는, 아울러 명예를 목숨보다 더 소중하게 여기는 무사는 중세의 기사와 같은 존재로 여겨졌다. 쿠로사와 아키라(黒澤明, 1910-1998)의 〈7인의 사무라이(七人の侍)〉(1954)는 1586년 늘 도적 떼에게 약탈당하는 마을 사람들을 구해준 용감하고 정의로운 일곱 명의 사무라이를 다룬 영화다. 서양인에게 이 영화는 《무사도》 이래 형성된 사무라이에 대한 이미지를 더욱 더 확고하게 만드는 데 기여했다. 메이지 정부는 1871년 다이묘(大名)가 다스리던 번(藩)을 폐지하고 근대 국가의 행정 단위인 현(縣)을 설치하는 '폐번치현(廃藩置縣)'을 단행했다. 아울러 메이지 정부는 번 소속 사무라이를 근대식 군대의 군인으로 징발하는 징병제를 실시했다. 이에 반발해 1877년 메이지유신의 주역 중 하

나인 사이고 타카모리(西郷隆盛, 1828-1877)가 사츠마(薩摩)에서 반란을 일으켰다. 이 반란을 소재로 만들어진 톰 크루즈(Tom Cruise) 주연의 〈마지막 사무라이(The Last Samurai)〉(2003)는 일본 신식 군대의 교관으로 온 미국 육군 대위가 역사 속에 사라져가는 사무라

그림 7. 톰 크루즈 주연의 영화
〈마지막 사무라이(The Last Samurai)〉, 2003

이의 '무사도'를 이해하게 되면서 이들의 반란에 동참하게 되는 이야기를 다루었다(그림 7). 이 영화는 《무사도》 출간 이래 서양인이 가지고 있던 사무라이에 대한 낭만적 이미지가 현재까지도 얼마나 뿌리 깊게 남아 있는지를 잘 보여준다.

서양에서 '무사도 붐(bushidō boom)'을 일으키는 데 공헌한 또 다른 책은 누카리야 카이텐(忽滑谷快天, 1867-1934)이 1913년에 출간한 《사무라이의 종교(The Religion of the Samurai)》다. 누카리야는 조동종(曹洞宗) 승려였으며, 케이오기주쿠대학(慶應義塾大

學)을 졸업한 후 1911년부터 3년간 유럽과 미국에서 공부했다. 영어에 능통했던 그는 미국의 여러 도시에서 선종 관련 강연을 하기도 했다. 《사무라이의 종교》는 그가 하버드대학에 있는 동안 저술, 출판한 책이다. '누카리야불교학(忽滑谷佛敎學)'이라고 불릴 정도로 그는 당시 선학(禪學) 사상 분야의 권위자였다. 《사무라이의 종교》에서 누카리야는 현대까지 불교가 살아 있는 나라는 일본이 유일하며, 무사도와 선사상은 동일하다고 주장했다. 그는 또 사무라이의 종교는 곧 선이며, 선은 일본의 정신인 '야마토다마시이(大和魂)'라고 역설했다.[22]

누카리야의 이러한 주장은 후일 일본의 군국주의를 옹호하는 이론으로 활용됐다. 메이지 정부는 신불분리(神佛分離) 정책을 통해 신도(神道, 신토)에서 불교적 색채를 제거하는 한편, 신도를 적극 지원해 '국가신도(國家神道)'를 탄생시켰다. 반면 메이지 정부는 불교를 '문명개화'를 저해하는 미신으로 규정하고 억압했다. 메이지 정부의 불교 탄압으로 불교는 새로운 길을 모색했는데, 그것은 결국 군국주의 국가의 이데올로기에 영합해 호국불교로 변신하는 일이었다. 선종도 마찬가지였다. 선종은 '황도선(皇道禪)'으로 탈바꿈해 천황에게 절대 충성을 맹세하는 한편, 일본의 제국주의 정책을 옹호하는 일에 앞장섰다. 특히 선종 승

려는 선종에서 강조하는 '무아(無我)' 개념을 '철저한 자기희생'으로 왜곡했다. 이들이 주장한 철저한 자기희생은 국가와 천황을 위해 목숨도 아끼지 않는 제국 신민(臣民)의 정신 자세였다.

누카리야의 《사무라이의 종교》에서 무사도와 선이 일치한다고 한 것은 바로 당시 황도선의 주창자들이 펼친 '검선일여(劍禪一如)'의 논리와 동일하다. 사무라이의 검도(劍道)와 선불교는 서로 일치한다는 주장이다. 이들은 무사도에서 강조했던 주군(主君)에 대한 절대 충성, 생사를 초탈한 강인한 정신, 철저한 자기희생과 선종의 '무아', '무념(無念)', '무심(無心)'이 서로 상통한다고 역설했다. 선종의 무아, 무념, 무심을 이들은 국가를 위한 개인의 자기희생으로 왜곡했다. 자신의 이기심을 버리고 국가와 천황에게 충성하는 자기희생과 주군을 위해 죽음도 불사하는 사무라이의 충의(忠義) 정신을 황도선의 주창자들은 검선일여의 논리로 등치시켰다.[23]

블랙홀이 된 스즈키 다이세츠의 선사상

누카리야의 《사무라이의 종교》에 내재돼 있던 '황도선'의 논리

그림 8. 스즈키 다이세츠

를 서양인은 알지 못했다. 이들에게 전해진 것은 중세의 기사와 같은 신비화된 사무라이 찬양론이었다. 사무라이, 무사도, 선, 다도는 한 세트로 서양인에게 '일본의 정신'이 무엇인지를 대변해주었다. 서양인은 오카쿠라를 통해 다도의 근본은 선에 있다는 것을, 아울러 니토베와 누카리야를 통해 무사도와 선은 일치한다는 것을 알게 됐고, 그렇게 믿었다. 이 논리를 좀 더 확장해 모든 일본 문화의 근간은 '선'이라고 세계에 알린 책은 1959년에 출간된 스즈키 다이세츠[鈴木大拙, 1870-1966. 스즈키 다이세츠 테이타로(鈴木大拙 貞太郎), D. T. Suzuki]의 《선과 일본 문화(Zen and Japanese Culture)》였다(그림 8).[24]

누카리야 카이텐과 가까운 친구였던 스즈키는 일본의 선을 전 세계에 알리는 데 결정적 역할을 했다. 현재의 카나자와시(金澤市)에서 태어난 스즈키는 와세다대학의 전신인 도쿄전문학교를 중퇴하고 카마쿠라에 있는 엔가쿠지(円覺寺)에서 샤쿠소엔(釋宗演, 1860-1919)의 지도하에 선 훈련을 받았다. 샤쿠소엔은 케

이오기주쿠대학에 입학해 후쿠자와 유키치(福澤諭吉, 1835-1901)로부터 영어와 서양 학문을 배웠다. 그는 1893년 시카고만국박람회의 일환으로 개최된 만국종교대회(만국종교회의)에 참석해선 강연을 했으며, 1906년 재차 미국으로 건너가 여러 도시를 돌며 미국인에게 선불교를 알렸다. 스즈키는 샤쿠소엔의 추천으로 비교종교학자이자 출판업자였던 폴 카루스(Paul Carus, 1852-1919)의 집에 머물며 선불교 관련 서적을 영어로 번역, 출판하는 일을 했다. 미국으로 이민한 독일인이었던 카루스는 동양의 신비주의와 정신성에 큰 관심을 가졌던 인물이다. 스즈키는 카루스의 집에 11년간 머물며 《대승기신론(大乘起信論)》(1900)을 영역하는 등 서양인에게 대승불교와 선불교를 알리는 데 큰 역할을 했다.

스즈키는 1909년 미국에서 돌아와 1921년 오타니대학(大谷大學)의 교수가 됐다. 1952-1957년에는 미국 컬럼비아대학에 객원교수로 있으면서 선사상을 가르쳤다. 그는 하버드, 예일, 프린스턴 대학 등에서도 선사상을 강의했으며, 다수의 대중 강연을 통해 미국 상류층과 지식인에게 선을 적극적으로 알리는 역할을 했다. 그의 강연과 책을 통해 선사상은 미국인에게 급속하게 퍼졌다. 그는 뉴욕에 체류하는 동안 선사상뿐 아니라 일본

문화에 대해서도 강연했는데, 이때의 강연 기록이 바탕이 되어 탄생한 책이 《선과 일본 문화》다. 이 책에서 스즈키는 일본 문화의 근간은 선이라고 주장했다. 그는 일본인의 사유체계뿐 아니라 일상생활의 모든 면이 선과 관련된다고 했다. 그는 스스로의 본성을 알게 되면 성불한다는 선의 '견성성불(見性成佛)'론을 확장해 좌선을 통해 자신의 영성(靈性)을 자각해야 한다고 주장했다. 그는 선의 궁극적 목적은 바로 개인이 가지고 있는 영성에 대한 '사토리(悟り, 깨달음)'라고 했다. 서양인들은 스즈키의 선사상에 매료됐다. 이들에게 스즈키가 설파한 좌선과 명상을 통한 깨달음은 자본주의 사회의 치열한 경쟁과 지치고 피곤한 일상생활에서 벗어날 수 있는 새로운 출구가 됐다.²⁵

도시화, 산업화, 물질주의의 폐해 속에서 소외된 현대인에게 선은 한 줄기 빛과 같은 것이었다. 아울러 스즈키가 펼친 모든 일본 문화의 저변에는 선이 있다는 논리로 인해 이들은 사무라이, 무사도, 다도, 이케바나, 수묵화, 돌 정원, 도자기 등에 관심을 가지게 됐다. 《선과 일본 문화》에서 스즈키는 무사도와 선, 검도와 선, 일본 미술과 선 등 다양한 영역에서 선이 어떻게 일본 문화의 중심에 자리 잡고 있는지를 논했다. 그런데 스즈키가 강조한 선에 바탕을 둔 일본 문화는 무로마치시대의 일본 문화

다. 일본 역사에서 가장 중국적인 문화가 번성했던 무로마치시대가 스즈키를 통해 가장 일본적인 문화가 꽃핀 시대가 된 것이다. 스즈키를 통해 선은 일본 문화의 모든 것을 대변하는 블랙홀이 됐다.

스즈키의 선은 미국에서 선 열풍(젠 붐)으로 이어졌다. 뉴욕, 샌프란시스코 등 대도시에는 선 센터가 세워졌으며, 단순하고 명료한 디자인은 젠 스타일로 포장되어 패션, 가구 등에 적용됐다. 스즈키의 선사상에 바탕을 둔 앨런 와츠(Alan Watts, 1915-1973)의 《선도(禪道, The Way of Zen)》(1957)는 선불교 관련 베스트셀러로 서양인이 선을 이해하는 데 결정적 역할을 했다. 스즈키의 《선불교개론(Introduction to Zen Buddhism)》(1934, 1949)은 앨런 와츠를 위시해 서양의 지식인에게 선을 알리는 데 크게 기여했다.[26]

스즈키의 선사상은 존 케이지(John Cage, 1912-1992), 마크 토비(Mark Tobey, 1890-1976), 백남준(白南準, 1932-2006), 이사무 노구치(野口勇, 1904-1988), 프랭크 로이드 라이트(Frank Lloyd Wright, 1867-1959) 등에게도 큰 영향을 주었다. 선에서 강조하는 모든 속박에서 벗어나는 자유와 깨달음의 추구는 이들에게 탈전통적 예술을 추구하는 데 영감의 원천이 됐다. 1962년 백남준은 바

그림 9. 백남준, 〈머리를 위한 선〉, 1962

그림 10. 이사무 노구치, 〈평화의 정원〉,
파리 유네스코 본부 앞, 1958

닥에 종이를 깔고 자신의 머리를 페인트에 집어넣은 후 종이 위에 머리로 선을 그었다. 〈머리를 위한 선(Zen for Head)〉으로 명명된 백남준의 이 퍼포먼스는 서양인에게 자유, 해방, 탈전통, 예측 불허성, 우연성 등 선불교의 다양한 가르침이 어떻게 예술과 결합될 수 있는지를 알려주었다(그림 9). 이사무 노구치는 료안지의 돌 정원과 같은 카레산스이 정원에서 영감을 받아 작업을 했다. 파리 유네스코 본부 앞에 있는 〈평화의 정원(The Garden of Peace)〉(1958)은 이사무 노구치의 예술에 미친 일본 카레산스이 정원의 영향을 보여주는 대표적 작품이다(그림 10).

스즈키의 선사상은 또한 잭 케루악(Jack Kerouac, 1922-1969), 앨런 긴즈버그(Allen Ginsberg, 1926-1997) 등 이른바 비트 세대(Beat Generation)에게도 영향을 주었다. 전통적 도덕관념과 생활 방식을 버리고 히피와 같은 삶을 추구했던 반(反)문화 세력이었던 비트 세대에게 선은 '자유와 해방'의 철학으로 인식됐다.[27]

카자리(장식성)의 역습

스즈키의 영문 저술을 통해 서양에 급속히 퍼진 선사상은 오이

겐 헤리겔(Eugen Herrigel, 1884-1955)의 《궁술(弓術)에서 선의 역할(Zen in the Art of Archery)》(독일어판 1948, 영어판 1953, 일본어판 1955)과 같은 사이비 선종 관련 책의 출간이라는 폐해도 낳았다.[28] 헤리겔은 신비주의에 관심을 가졌던 독일의 철학자로, 1924-1929년 일본 토호쿠제국대학(東北帝國大學)에서 서양 철학을 가르쳤다. 일본에 체류하는 동안 그는 궁도(弓道)에 관심을 갖게 됐으며, 아와 켄조(阿波研造, 1880-1939)에게 활쏘기를 배웠다. 독일로 돌아간 그는 스즈키의 선 관련 책을 읽고 감명을 받았으며, 자신의 궁도 체험을 선불교와 관련해 논하고자 했다. 그 결과가 《궁술에서 선의 역할》이다. 이 책은 출간과 함께 큰 인기를 얻었다. 헤리겔은 선종에서 강조하는 무아의 경지를 확대 해석해 활 쏘는 사람은 무아의 경지에 이르렀을 때 비로소 가장 완벽한 궁사(弓師)가 될 수 있다고 역설했다. 내가 활인지 활이 나인지 모를 정도로 극도의 정신 집중이 이루어진 순간, 활쏘기는 단순한 기술이 아니라 도(道)가 된다고 그는 주장했다. 그런데 헤리겔에게 궁도를 전수한 아와 켄조는 선불교와 아무런 관련이 없는 사람이었으며, 본래부터 궁술은 선종과 어떤 연관도 없었다. 그러나 헤리겔의 이 책은 엄청난 인기를 끌며 서양인에게 '궁도와 선사상은 하나'라는 오해를 불러일으켰다.

한편 대표적 선종 정원으로 현재 인식되는 료안지 정원의 경우 사실 선불교와 관련이 있는지 없는지 그 기원을 알 수 없다. 카레산스이 정원의 대표적 예로 료안지 정원은 스즈키의 선불교 바람을 타고 전 세계적으로 알려졌다. 그러나 이 정원이 본래부터 선종 정원이었는지는 알 수 없다. 이 정원을 가장 먼저 선불교의 맥락에서 해석한 사람은 독일의 건축가인 브루노 타우트(Bruno Taut, 1880-1938)이다. 1933-1936년 일본을 방문한 타우트는 카츠라리큐(桂離宮)의 건축사적 가치를 재발견해 해외에 널리 소개했다. 한편 그는 료안지 정원을 선종 정원의 대표적 예로 간주했다. 타우트의 료안지 정원에 대한 평가는 큰 반향을 일으켰다. 그의 평가는 료안지 정원이 선종 정원으로 널리 알려지는 데 결정적 역할을 했다. 그러나 료안지 정원이 실제로 선종과 어떤 연관이 있는지에 대해서는 알려진 것이 없다.[29]

스즈키의 선사상은 일본 미술 연구에도 큰 영향을 주었다. 19세기 말까지 유럽에 전해진 일본 미술품은 주로 우키요에, 마키에(蒔繪)와 같은 칠기, 화려한 금병풍(金屏風) 또는 채색 병풍, 도자기 등이었다. 마키에는 금은 가루로 칠기 표면에 그림을 그린 것이다. 1860년대 이후 유럽과 미국에 불어 닥친 자포니즘 [자포니슴](Japonism[Japonisme], 일본 열풍)의 핵심은 우키요에, 금병

풍, 채색 병풍, 마키에 칠기였다.³⁰

마네(Édouard Manet, 1832-1883)의 〈에밀 졸라 초상(Portrait of Emile Zola)〉(1868)에는 일본의 채색 병풍과 우키요에가 나타나 있다. 이 그림은 당시 프랑스 파리에 전해진 일본 미술품의 주류가 무엇이었는지를 잘 보여준다. 미국인이었지만 피렌체로 이주해 그곳에서 평생 거주했던 제임스 잭슨 자비스(James Jackson Jarves, 1818-1888)는 《일본 미술 관람(A Glimpse at the Art of Japan)》 (1876)이라는 책에서 일본의 공예품을 높이 평가했다. 도자기, 청동기, 칠기, 우키요에를 주로 다루면서 자비스는 일본 장인의 완벽한 기술성에 주목했다. 프랑스인 루이 공즈(Louis Gonse, 1846-1921)가 쓴 《일본 미술(L'Art Japonais)》(1883, 영문판 1891)은 서양인이 쓴 대표적인 일본 미술사 개론서로서 널리 알려진 책이다. 그는 이 책에서 일본 칠기의 우수성을 높이 평가했는데, 칠기는 "일본의 영광"이라고까지 했다. 아울러 그는 채색 병풍화로 유명한 오가타 코린(尾形光琳, 1658-1716)의 병풍을 소개하면서 "장식에서 일본인의 천재성"을 보여주는 대표적 작품이라고 했다. 당시 공즈의 관심을 끈 것은 칠기와 채색 병풍 등 '장식성'이 높은 일본 미술품이었다. 그는 선과 관련된 수묵화, 다기(茶器) 등에는 전혀 관심을 보이지 않았다.³¹

1906년 오카쿠라 카쿠조의 《차에 관한 책》이 출간되고 선불교가 서양에 큰 영향을 미치면서 일본 미술을 이해하는 패러다임이 변하게 됐다. 오카쿠라와 스즈키는 일본 미술의 정수를 장식성이 아닌 정신성으로 보았다. 이들은 선종에 바탕을 둔 수준 높은 정신성이야말로 일본 미술의 핵심이라고 주장했다. 선불교가 서양인에게 큰 반향을 일으키며 '일본 미술의 정신성'을 강조하는 경향은 더욱더 확산됐다. 오카쿠라와 스즈키가 주목한 시대는 무로마치시대였다. 사무라이가 지배했던 당시는 선종이 가장 발전한 시기였다. 다도와 이케바나가 성립되고 수묵화가 발전했으며 카레산스이와 같은 정원이 만들어졌다. 일본 미술사 분야 중 1970년대까지 미국과 일본에서 집중적으로 연구된 것은 무로마치시대의 수묵화였다. 이러한 연구 경향이 스즈키 등이 설파한 선사상과 어떤 관련이 있는지는 현재 명확하지 않다. 그러나 무로마치시대의 수묵화 연구가 급속도로 진전된 것과 스즈키의 선사상이 세계적으로 반향을 일으킨 것이 거의 같은 시기에 이루어진 것은 결코 우연으로 보기 어렵다. 무로마치시대를 대표하는 선승 화가인 셋슈의 〈파묵산수도(破墨山水圖)〉(1495)는 간결하고 명료하면서도 마치 순간의 깨달음을 전하는 것 같은 느낌을 주는 작품이다. 무로마치시대의 수묵화 연

구가 급진전되면서 셋슈의 〈파묵산수도〉는 일본 회화의 정신성을 보여주는 대표적 작품으로 널리 알려졌으며 무로마치시대 수묵화의 아이콘이 됐다.[32]

1961년 클리블랜드미술관 관장이자 일본 미술 전문가였던 셔먼 리(Sherman Lee, 1918-2008)는 당시 일본 미술의 정신성 및 와비, 사비, 시부미와 같은 미학적 가치에 대한 지나친 강조에 반발해 장식성이 강한 일본 미술의 중요성을 역설했다(그림 11). 그는 〈일본의 장식 스타일(Japanese Decorative Style)〉(1961)이라는 전시를 열었는데, 전시 도록에 실은 자신의 글에서 일본 미술의 정신성에서 벗어난 장식성이 매우 강한 작품을 폄하하는 것은 차(茶)에 대한 지나친 관심 때문이라고 주장했다(그림 12). 그는 "다도는 일본 문화의 역사적 표현 중 하나이며 결코 유일한 것이 아니다"라며 다도에 대한 대중의 오해, 정신성만을 기준으로 일본 미술을 이해하려고 하는 당시의 세태를 비판했다.[33] 그는 오히려 일본 미술의 정수를 장식성에서 찾고자 했다.

일본 미술의 장식성은 헤이안시대(平安時代, 794-1185)로 거슬러 올라간다. 이 시기에 일본에서는 화려한 불화, 이야기 그림인 에마키(繪卷) 또는 에마키모노(繪卷物), 중국의 청록산수(靑綠山水) 양식이 일본화되면서 만들어진 화풍인 야마토에(大和繪),

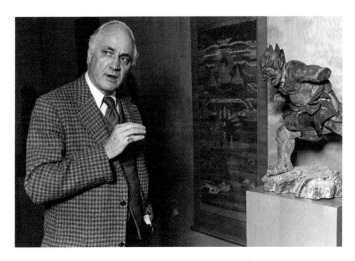

그림 11. 셔먼 리, 클리블랜드미술관 관장

그림 12. 〈일본의 장식 스타일〉
전시 도록 표지,
클리블랜드미술관, 1961

그림 13. 산토리미술관(サントリー美術館),
NHK, NHK 프로모션 편(編),
〈카자리: 일본 미의 정열〉전시 도록 표지,
일본 도쿄: NHK, 2008

마키에 칠기 등이 유행했다. 특히 야마토에는 지속적으로 발전해 에도시대(江戸時代, 1615-1868)에는 린파(琳派)와 같이 화려한 금병풍과 채색 병풍을 전문으로 하는 화파가 생겨났다. 린파 화가들은 《겐지 모노가타리(源氏物語)》, 《이세 모노가타리(伊勢物語)》와 같은 헤이안시대의 문학 작품에서 그림의 소재를 찾았으며, 대담한 구성과 화려한 채색을 보여주는 장식적인 병풍을 주로 그렸다. 모모야마시대(桃山時代, 1573-1615) 이후 금병풍은 지속적으로 발전했으며 산수, 풍속, 화조 등 다양한 소재의 금병풍이 제작됐다.

오카쿠라와 스즈키에 의해 강조된 일본 미술의 정신성을 잘 보여주는 미술 작품은 사실 매우 적다. 무로마치시대의 수묵화를 제외하고 이러한 정신성을 설명하기는 매우 어렵다. 즉 일본 미술의 주류는 셔먼 리가 지적했듯이 장식성이라고 할 수 있다. 서양에서 풍미한 선과 다도 열풍이 일본 미술을 바라보는 시각 자체를 왜곡했다고 해도 과언이 아니다.

1988년 도쿄에서 열린 〈일본의 미: 장식의 세계(日本の美: 飾りの世界)〉 전시는 일본 미술의 핵심을 '장식성', 즉 카자리(飾り)에서 찾고자 한 본격적인 시도였다.[34] 도쿄대학의 츠지 노부오(辻惟雄)는 와비, 사비 등 다도와 관련해 일본 미술을 설명하

는 시각, 즉 일본 미술의 정신성을 강조하려는 시각을 비판하고, 이 전시를 통해 일본 미술에서 차지하는 카자리의 중요성과 역사적 의의를 재조명하고자 했다. 2002년 뉴욕에서 개최된 〈카자리: 장식과 진열(Kazari: Decoration and Display in Japan, 15th–19th Centuries)〉, 2008년 도쿄에서 열린 〈카자리: 일본 미의 정열(KAZARI: 日本美の情熱)〉은 오랫동안 일본 미술과 문화의 정수로 잘못 알려진 다도와 선을 비판하고 일본 미술의 중요한 특징인 장식성을 다시 한 번 강조한 전시였다(그림 13).[35] 이 두 전시는 카자리의 역습이라고 할 만한 사건이었다. 다도, 선, 사무라이, 무사도, 이케바나 등이 일본 미술의 전부는 아니다. 서양에서 지난 한 세기 동안 이루어진 일본의 문화와 예술에 대한 '오해와 왜곡의 역사'가 사라질 시간도 멀지 않았다.

조규희

_____문인화에

대한

외부자의 통찰_____

제임스 케힐의
연구를 중심으로

동아시아의 역사와 문화에 대한 '외부자'의 연구에는 어떤 방식으로든 오리엔탈리즘적인 편향되고 왜곡된 해석이 개입될 여지가 많다. 그렇지만 이에 못지않게 동아시아의 고유한 특성에 대한 외부자의 연구는 오히려 내부자의 시각을 추종하는 수준에 그치게 되는 경우도 상당하다. 동아시아의 엘리트층이 그린 수묵산수(水墨山水)에 대한 연구가 대개 이 경우에 해당한다. 수묵산수의 시조로 꼽히는 왕유(王維, 699?-761?)는 청대의 문인화가 왕원기(王原祁, 1642-1715)에 의해 우주의 질서를 산수화에 처음으로 드러낸 화가로 칭송받았다.[1] 내부자에 의해 이렇게까지 형이상학적 평가를 받는 '문인화(文人畵)'에 대해 외부자가 새로운 시각을 제시하기란 쉬운 일이 아니었다. 더구나 서양 문화에는 순수한 산수화 전통이 없었을 뿐 아니라 시인이며 화가였던 윌리엄 블레이크(William Blake, 1757-1827)를 포함한 대부분의 예술

가는 직업화가였다. 따라서 수묵산수나 문인화라는 개념은 서양인에게 낯선 것이었다. 동아시아에서는 황제나 왕공사대부(王公士大夫)가 그림에 뛰어난 경우가 많았지만, 서양에서는 왕족이나 귀족, 성직자 같은 지배층이 화가가 되는 일은 거의 없었기 때문이다.[2]

정치가이자 학자이며 시인이고 서예가였던 '사대부'가 대상의 외관을 닮게 그린 그림을 경멸하면서 '문인화'라는 독특한 예술 장르로 자신들의 그림을 구별하기 시작한 것은 11세기 후반부터였다. 이들의 그림은 대개 자신의 즐거움을 위해 여기(餘技)로 그린 아마추어 회화로 간주된다. 그러나 역설적으로 사대부의 그림은 궁중에 소속된 화가나 전문적인 직업 예술가의 그림과는 비교 자체가 불가한 우월한 그림으로 평가돼왔다. 여기서 내부자 시각의 모순이 시작된다. 신분이 높은 사람이 취미 삼아 그린 그림이 우월하다면, 이들의 '우월한' 그림은 능숙한 기량을 지닌 직업화가의 그림과 어떻게 달라야 하는가? 예술적으로 공교(工巧)하게 잘 그려진 그림과 구별되어야 한다면, 문인화란 그리는 데 그다지 많은 시간을 투자하지 않은 느슨한 그림을 의미하는 것일까?

문인화에 대한 동아시아 내부자의 시각

동아시아에서도 그림은 전통적으로 화공(畵工)으로 대표되는 직업화가의 몫이었다. 그런데 북송 대에 소식(蘇軾, 1037-1101) 일파의 지식인은 '시서화(詩書畵)'를 겸비한 교양 있는 사대부 화가의 그림을 직업화가의 그림보다 높이 평가하기 시작했다. 소식은 "사인화(士人畵)를 보면 마치 천하의 말을 보는 듯해, 그 의기(意氣)가 이르는 바를 취한다. 그러나 화공의 그림은 대개 채찍, 털가죽, 구유, 여물만을 취할 뿐 한 점의 뛰어남도 없어 조금만 봐도 곧 싫증이 난다"라고 말했다. 대상의 형상을 닮게 그리는 직업화가와 달리 사대부 화가는 대상의 기운을 간파할 수 있다는 논리다.[3] 이렇게 소식이 제시한 엘리트층의 그림인 사인화는 송 대 이후 회화사에서 주도적 위치를 차지하게 됐다.

이민족이 통치한 원대에는 관료가 아닌 좀 더 넓은 의미의 '문인' 화가가 창작에 참여하면서 문인화 우월론이 탕후(湯垕, 13세기 후반-14세기 초반)와 같은 동시대 서화 이론가에 의해 지속적으로 강화됐다. 소식의 논의에 이어 탕후는 형사(形似)보다 서예의 필법으로 생각을 쓰는(sketching the idea) '사의화(寫意畵)'를 더 높이 평가했다. 반면 그는 남송 대 황실의 후원을 받으며 화

명을 떨쳤던 직업화가의 그림은 대중적이고 저속한 그림이라고 폄하했다. 탕후는 지극히 청정한 초목은 형사가 아니라 사의로 그려져야 한다고 주장했다. 따라서 '화매(畵梅)'가 아니라 '사매(寫梅)', 즉 '사죽(寫竹)', '사란(寫蘭)'과 같이 매화나 대나무, 난초는 쓰는 것이지 그려서는 안 되는 것이었다.[4]

명대에는 이러한 문인화가와 직업화가를 대립적인 두 계보로 서술하는 이론서가 활발하게 저술됐다. 하량준(何良俊, 1506-1573)은 《사우재화론(四友齋畵論)》에서 직업화가인 행가(行家)의 으뜸으로 대진(戴進, 1388-1462)을, 문인화가인 이가(利家)의 으뜸으로 심주(沈周, 1427-1509)를 꼽았는데, 이 역시 사회적 신분에 따라 화가를 두 부류로 나눈 것이었다. 이러한 이분법적 예술이론은 현대까지 지대한 영향을 끼친 동기창(董其昌, 1555-1636)의 '문인화론'과 '남북종론(南北宗論)'으로 이어져 중국 회화사를 서술하는 큰 틀이 됐다.[5]

동기창은 당나라의 왕유로 시작해 명대의 문징명(文徵明, 1470-1559)과 심주에 이르는 화가의 계보를 '문인지화(文人之畵)'라고 하며 '문인화'라는 용어를 다음과 같이 처음으로 사용했다.

문인화는 왕유로부터 시작하여 그 후로 동원(董源), 거연(巨然), 이

성(李成), 범관(范寛)이 적자(嫡子)가 되고 이공린(李公麟), 왕선(王詵), 미불(米芾) 및 미우인(米友仁)은 모두 동원과 거연에게서 배웠다. 곧바로 원의 사대가인 황공망(黃公望), 왕몽(王蒙), 예찬(倪瓚), 오진(吳鎭)이 모두 정통이고, 우리 왕조의 문징명과 심주는 또 멀리서 의발(衣鉢)을 접했다. 마원(馬遠), 하규(夏珪) 및 이당(李唐), 유송년(劉松年)과 같은 사람은 이사훈(李思訓)의 화파이니 **우리가 배워서는 안 된다**(필자 강조).[6]

소식이 언급한 사인화의 개념이 동기창의 문인화로 이어진 것으로 보인다. 동기창이 이 글에서 '우리'라고 언급한 이는 대개 당나라의 문인화가인 왕유로부터 시작되는 지식인 화가의 계보다. 배워서는 안 된다고 언급한 마원(13세기 초 활동), 하규(13세기 초 활동), 이당(1050 무렵-1130 이후), 유송년(1150 무렵-1225 이후)과 같은 화가는 역시 당나라 화가로 청록산수(靑綠山水)를 주로 그린 이사훈(651-716) 일파로 분류되는 직업화가를 언급한 것으로 이해된다. 이규상(李奎象, 1727-1799)도 조선의 화가는 대개 두 파로 나뉘는데, 하나는 속칭 원법(院法)이라 일컫는 것으로 곧 국가의 필요에 따라 그림을 그리는 화원(畵員)의 화법이며, 다른 하나는 이른바 유법(儒法)으로 신운(神韻)을 위주로 하

며 필획의 정소(整疎)를 추구하지 않는 화법이라고 했다.[7] 조선의 회화를 화원의 '원법'과 문인화가의 '유법'으로 크게 나눈 것이다. 이러한 논의는 문인화가 화가의 신분을 가장 중요한 기준으로 삼았다는 생각을 하게 한다.

그런데 동기창은 당나라에서부터 나뉘었다고 본 문인화론과 거의 유사한 화가의 계보를 그의 남북종론에서도 다음과 같이 언급했다. 이런 연유로 동기창 이후 문인화는 '남종화'와 동일한 개념으로 이해되어 '남종문인화'라고도 불린다.

선가(禪家)에 남종(南宗)과 북종(北宗) 두 종파가 있으니, 당나라 때 처음 나뉘었다. 그림의 남북 두 종파도 당나라 때 나뉘어졌는데, 그 사람의 출신이 남북이라는 것은 아니다. 북종은 이사훈 부자의 착색 산수가 전해 내려와 송 대의 조간(趙幹), 조백구(趙伯駒), 조백숙(趙伯驌)으로 전해졌고, 이것이 마원과 하규 일파로 이어졌다. 남종은 왕유가 처음 선염(渲染)을 사용해 윤곽을 그리고 채색하는 기법을 완전히 변모시켰다. 그것이 전해져 장조(張璪), 형호(荊浩), 관동(關仝), 동원, 거연, 곽충서(郭忠恕), 미불 부자로 이어졌고 원나라의 사대가(四大家)에까지 이른다. 이는 육조 이후 마구(馬駒), 운문(雲門), 임제(臨濟) 등의 자손이 성하고 북종이 쇠미해진 것과 마찬가지다. 요컨

대 왕유가 "구름 낀 산봉우리와 바위의 모습은 천기(天機)에서 나오고, 필의는 자유롭게 천지의 조화에 참여했구나"라고 한 것과 소식이 오도자(吳道子)와 왕유가 그린 벽화를 찬하면서 "나와 왕유에 대해서는 아무런 문제 삼을 것이 없다"라고 한 것은 참된 말이다.[8]

그런데 동기창이 남북종론에서 언급한 화가는 예를 들어 송대의 황실 인사인 조백구(?-1162?), 조백숙(1124-1182) 형제를 '북종'의 계보로 언급한 것에서 보듯이 신분으로 명확히 나누어지지 않는다. 그뿐 아니라 채색 공필화(工筆畵)와 수묵화라는 양식적 계보만으로도 나눠지지 않는다. 그의 남북종론에 보이는 이러한 모호함은 현대 학자들에 의해 그의 이론이 주관적이고 억단이며 역사적 사실과 부합하지 않는 회의적 이론이라는 비판을 받는 빌미를 제공하기도 했다.[9] 서복관(徐復觀, 1904-1982)은 동기창의 문인화론이나 남북종론을 동기창이 만년에 책임감 없이 내뱉은 말이라고 혹평했다. 동기창의 높은 명성과 지위로 인해 후학이 그의 화론을 금과옥조로 받들어 300여 년간의 분규를 조장했다고 본 것이다. 또한 동기창이 후세대에게 미친 커다란 악영향으로 인해 남북종의 계통성이 진실한 회화사로 남게 됐으며, 중국의 그림을 묵희(墨戲)니 하여 천박함으로 치닫게 한

폐해가 있다고 지적했다.[10]

동기창뿐 아니라 소식에서 이규상의 논의에 이르기까지 문인화에 대한 논의는 화가의 신분뿐 아니라 작화(作畵) 방식이나 작품 양식을 함께 고려한다는 점에서 혼란을 야기해왔다. 이를테면 "신운(神韻)을 위주로 하는" 화법이라든지, 직업화가의 그림에서는 볼 수 없는 '지적인' 혹은 '타고난 기운'이 느껴지는 그림을 특정 짓기란 어렵기 때문이다. 한편 "필획의 정소(整疎)"를 추구하지 않는, 직업화가의 '진지함'이나 높은 기량, 완성도 등을 추구하지 않는 자기만족적 그림이 과연 문인화의 정수인가 하는 점도 역사적 논쟁거리다.

문인화의 개념에 대한 혼란은 한정희의 〈문인화의 개념과 한국의 문인화〉라는 글에도 잘 드러난다. 그는 "동양회화사에서 큰 비중을 차지하는 것 중 하나가 '문인화'라는 것이다. 문인화는 간단히 말하면 문인이 그린 그림인데, 오랜 세월에 걸쳐서 성격이 변질되어왔기 때문에 한마디로 정의하기 어렵다"라고 했다. 문인화가 동기창이 사용한 남종화와 거의 같은 의미로 사용되어 남종문인화라고도 불리지만, 이들 용어 역시 정의가 모호해 혼란을 가중시킨다는 것이다. 따라서 문인화를 한마디로 정의하기는 쉽지 않지만, 그는 대개 다음과 같이 정의해볼 수

있다고 했다.

역대의 이론가들이 문인화의 특징을 많이 이야기했으나 정의에 해
당하는 것을 분명히 제시하지 않았기 때문에 우리가 새롭게 정의해
볼 수 있는데, 그것은 간단히 말하면 문인이 여기(餘技)로 자신들의
학식 또는 문기(文氣)를 조형으로 표현한 것이다. 따라서 문인화는
상거래 대상이 아니고 순수하며 기법상으로도 화공의 그림과는 다
르다는 것이다.[11]

그런데 순수하며, 문기가 드러난, 직업화가의 화법과 구분되
는 '여기'적 그림이란 도대체 어떤 그림을 말하는 것일까? 안
휘준은 한국 남종산수화의 변천을 언급하면서 "진정한 의미에
서 남종화란 결국 ① 화가가 학문과 교양을 갖춘 문인 출신이어
야 한다. ② 작품의 본질은 형사(形似)에 치중한 공필(工筆) 계통
의 것이 아닌 순수한 사의적(寫意的) 측면을 중시해야 한다. ③
미법 산수화풍이나 동원, 거연 계통의 화풍을 토대로 하는 것이
바람직하다는 세 가지 조건을 고루 갖추고 있어야 한다고 할 수
있다"라고 강조했다. 또한 우리나라에서 보편적으로 남종화는
"문기를 중시하는 정신적 측면보다는 화풍상의 양식적 특징에

그 구분의 근거를 두는 것이 상례라 하겠다"라고 하였다.[12] 남종문인화가 한국에서는 양식적인 면으로 이해되는 경향이 강하다고 본 것이다. 그렇다면 한국의 문인화와 한국의 남종화는 서로 다른 계보에 속하는 그림으로 이해되어야 하는 것인가?

시마다 슈지로(島田修二郎)는 일본의 남화(南畵)는 "강남(江南) 그림과 남종화라는 두 가지 의미를 지녀 논쟁적"이라고 주장했다. 시마다는 문인화라는 말은 동기창 이후 사용된 것으로, 송대에 이르러 회화에 대한 생각이 크게 변해, 그림의 기운(氣韻)은 대상의 기운을 그리는 것이 아니라 화가의 기운이 표현된 것으로 생각된다고 했다. 그는 동기창이 문인화가의 기운을 높이기 위해서는 1만 권의 책을 읽고 1만 리를 여행해야 한다고 강조한 것으로 미루어보아 문인은 취미의 색채가 진한 인간 유형인 것으로 파악된다고 했다. 또한 시마다는 문인화와 남종화는 대개 동일한 개념으로 보이나, 남종화는 화풍의 유파적 특질에서 기인한 개념이라는 점에서 완전히 동일하지는 않음을 지적했다.[13] 이러한 개념상의 혼란은 남종화와 문인화를 동기창이 유사한 개념으로 사용하면서도 이를 모호한 선불교적 남북종론으로 바꾸어 설명했기 때문에 야기된 문제이기도 하다. 정의할수록 모호해지는 이러한 문인화에 대한 이해가 대개 동아시아

내부 연구자의 시각이라고 할 수 있다.

동기창의 '남북종론'에 대한 제임스 케힐의 통찰적 시각

문인화에 대한 내부자 담론의 한계를 외부자의 시각을 빌려 극복해볼 수 있을까? 이 점과 관련해 미국의 중국 회화사 연구자인 제임스 케힐(James Cahill, 1926-2014)이 제기한 다음과 같은 몇 가지 흥미로운 질문에 주목해볼 필요가 있다.[14] 그는 먼저 문인화의 시작이 11세기 후반 소식의 "시와 그림은 본래 한 가지(詩畵本一律)"라는 문예론과 직결된다는 점에 주목했다. 그러나 케힐은 '시적(詩的) 그림'이 시인인 문인화가에 의해 역사적으로 더 효과적으로 구현됐는지에 대해서는 의문을 제기한다. 대개 주어진 시구를 도해한 직업화가의 그림은 자신이 창작한 시를 직접 화면에 적어 넣는 문인화가의 그림보다 열등하다고 간주된다. 그러나 이러한 통념을 깨며 케힐은 문인화가의 그림이 과연 더욱 '시적인' 그림인가에 대해서는 재고가 필요하다고 주장했다. 대개 문인화가는 '문기'가 있는 반면 학식이 부족

한 직업화가의 미학적 수준은 문인화가에 비해 떨어진다고 평가된다. 그러나 케힐은 이러한 일반적 견해에 대해서도 의문을 제기했다. 즉 그는 저급한 취향이라는 것이 과연 존재하는지를 반문했다.[15]

케힐의 이러한 문제 제기는 내부자 논리로 문인화를 바라보는 우리의 선입견과 편견을 벗어버리는 데 신선한 시각을 제공한다. 케힐이 《중국과 일본의 시적인 그림(The Lyric Journey: Poetic Painting in China and Japan)》(1996)에서 '시적 그림'이라는 용어를 사용한 것 역시 이러한 문제의식에 기반해 기존 문인화론과 구별되는 견해를 제시하려는 의도가 있었던 것으로 보인다. 필자는 케힐이 이 책에서 던진 참신한 질문들이 동기창의 '남종문인화론'에 대한 그의 진지한 통찰과 관련되어 있다고 생각했다. 따라서 이 장에서는 그동안 내부자 연구에서 인용되거나 주목되지 않았던 동기창의 남북종론에 대한 케힐의 1987년 논문을 소개해, 동아시아 문인화론을 재고하는 계기로 삼고자 한다.[16]

동기창의 남북종론은 대개 남종과 북종이라는 선불교 두 종파의 수행 방법의 차이에 빗대서 그림을 남종화와 북종화로 나눈 것으로 이해된다. 즉 북종화는 선불교에서 북종의 '점수(漸修)'처럼 오랜 연마를 통해 그려지는 직업화가의 그림을, 이와

다르게 남종화는 한 번에 갑작스러운 깨달음에 이르는 남종 선 불교인 '돈오(頓悟)'와 연결되는 문인화로 이해된다. 동기창은 길고 축적된 노력을 통해 결국 보살이 된 북종의 선 수행자와 같은 화가와 달리, 한순간 부처의 경지에 이른 화가를 남종 선 계보의 화가라고 했다. 이 점에 대해 케힐은 화가가 한 번에 갑작스러운 깨달음의 경지에 이른다는 생각은 물론 놀랍도록 매력적이지만, 그림에서 무엇이 깨달음에 해당하는지를 말하기는 모호하다고 지적했다. 무엇보다도 동기창의 그림이 그가 이미지와 구조를 만들기 위해 일생 동안 노력의 과정을 거쳤음을 대변한다는 점에서(그림 1), 동기창의 유추를 이런 식으로 이해하는 것이 혼란스럽다고 케힐은 지적했다. 그 과정은 결코 '돈오'가 아니었기 때문이다.

13세기에 활동한 목계(牧谿)나 옥간(玉澗, 1180년경-1270년경)과 같은 선종 화가의 산수화와 비교해보면(그림 2), 동기창의 그림을 선종의 돈오와 연결하는 것이 부적절함을 잘 알 수 있다. 선종화는 그림의 소재 비중을 극단적으로 낮추고, 세부 묘사보다 추상적 표현에 중점을 둔 그림이다. 또 선종 화가는 먹의 농담(濃淡)을 조절해 강한 농묵(濃墨)을 특정 부위에 사용했다. 이러한 느슨한 수묵화 양식은 세상이 명백히 설명되거나 별개의 독

그림 1. 동기창,
〈방동원청변산도(倣董源靑卞山圖)〉,
1617, 지본수묵, 224.5×67.2cm,
클리블랜드미술관
(The Cleveland Museum of Art)

그림 2. 목계, 〈어촌석조도〉, 지본수묵,
33.0×112.6cm, 네즈미술관(根津美術館, Nezu Museum)

립체가 아니라 부분 부분이 유기적 통일을 통해 연속체로 인지
된다는 선불교의 세계관을 제시한다고 케힐은 언급했다. 논점
은 이런 선종화의 특징이 동기창의 그림에는 전혀 나타나지 않
는다는 것이다. 동기창의 작품에 보이는 고도의 정교한 구성과
예전 회화 양식에 대한 부단한 수련은 이러한 선종의 즉각성에
오히려 상반된다는 것이다. 동기창은 옛 대가의 양식을 그대로
모사하는 대신 창의적으로 변용해야 한다는 '방작(倣作, creative
imitation)'의 개념을 사용했지만, 실제로는 양식적 참조를 해야
한다는 것 역시 그의 이론을 이해하는 데 장벽을 만든다.

그렇다면 동기창은 돈오와 점수의 양극성을 통해 그림에 대

한 어떠한 종류의 유추적 관계를 끌어내려고 한 것이었을까?

돈오 선 수행자는 그에게 이미 내재된 불성을 직접 깨닫고 인지함으로써 무지와 실수의 장벽을 무너뜨리는 것을 목표로 삼는다. 그의 목표는 내적이고 개인적인 것이다. 반면 점수 선 수행자는 외부에 미리 설정해둔 목표인 보살의 상태를 위해 정신적 단계를 거쳐야 하는 과정과 연결된다. 케힐은 이것이 화가와 어떻게 관련되는지를 새롭게 조명했다.

첨경봉(詹景鳳, 1520-1602)은 동기창보다 1년 전인 1594년에 아마추어 문인화가와 직업화가를 '일가(逸家)'와 '작가(作家)'로 나누었다. 이 분류는 동기창의 이론과 매우 유사하다. 첨경봉은 "산수화에는 두 계보가 있다. 하나는 '일가'이고, 다른 하나는 '작가'다. 이는 문인 여기화가와 직업화가로도 부를 수 있다"라고 했다. 그는 왕유에서 시작해 형호, 관동, 동원, 거연, 미불과 미우인, 황공망, 왕몽, 예찬, 오진에 이어 명대의 심주, 문징명을 일가의 범주에 넣었다. 반면 작가는 이사훈, 이소도(李昭道)에서 시작해 이성(李成), 허도녕(許道寧), 조백구, 조백숙, 마원, 하규, 유송년, 이당으로 이어지고 명대의 대진, 주신(周臣)도 이에 포함된다고 보았다. 한편 일가와 작가의 훌륭함이 결합된 화가의 계보로는 범관, 곽희(郭熙), 이공린, 왕선, 조간, 마화지(馬

和之) 등을 꼽았다.

그런데 첨경봉이 일가로 분류한 형호, 관동, 동원, 거연은 사실상 이성, 허도녕과 같은 부류이며 문인화가로 보기 어렵다. 첨경봉이 언급한 일가와 작가는 여기화가와 직업화가로 명확히 분류되지 않는 한계를 지닌다. 따라서 이러한 이분법적 분류 상의 문제를 피하기 위해서 좀 더 수용적이고 모호한 범주가 요구됐을 것이라고 케힐은 지적했다. 즉 케힐은 이 점이 동기창이 그의 회화 이론을 위해 선불교의 유추를 선택한 이유라고 보았다. 동기창은 첨경봉의 일가와 같은 계보를 공공연하게 문인 여기화가로 정의하지 않았다. 또한 형호, 관동, 동원, 거연과 같은 화가를 직업화가가 아닌 부류로 부당하게 분류하는 것도 피했다. 그는 이들을 돈오 선 수행자로 비유해 논쟁을 불가능하게 한 것이다. 현재 남북종론이 몰역사적인 것으로 치부되곤 하지만, 이런 의미에서 케힐은 1595년경 제시된 동기창의 남북종론이 오히려 선종의 돈오와 점수라는 유추를 통해 그림의 역사를 도식적으로 구성한 가장 최종적이며 성공적인 것이었다고 평가했다. 가장 높은 수준의 창의적 성취는 깨달음과 같이 예술가의 의식을 넘어서는 정신적 성취와 연결되는데, 케힐은 선불교의 유추가 바로 이러한 논의에 가장 적절하다고 본 것이다.

한편 케힐은 첨경봉의 '일가-작가'의 구분을 '돈오-점수'와 '문인-직업' 화가 사이에 대한 통찰을 위해 염두에 둘 필요가 있다고 강조했다. 즉 '작(作)'은 이미지나 모델이 그림을 그리기 전에 이미 마음속에 존재함을 의미한다. 화가는 장인이나 기술자처럼 예측할 수 있는 결말과 능숙함을 향해 발전해 나간다. 동기창이 이러한 직업화가의 성취에 대해 무지한 것은 아니었지만, '우리 관료'가 따라야 할 방식은 아니라고 생각했다는 것이다.

이와 다르게 문인과 일가의 그림은 이러한 구속에서 해방된다. 더욱 즉흥적인 방식으로 이들의 그림은 그 시점의 충동과 순간적 분위기, 생각의 흐름과 내면적 정서의 흐름에 반응한 화가의 손에서 예측 불가능하게 발전된다. 이런 방식으로 그려진 그림은 '작가'의 작품이 전하는 필연성과 정확성의 인상을 주지는 않을 것이다. 그러나 케힐은 심지어 정서적, 내면적 투쟁의 과정이 그림에 새겨 넣어져 있는 동기창의 경우와 같이 이러한 과정의 흔적이 흥미롭고 감동적인 작품을 가능하게 한다는 점에 주목했다.

그림에 새겨진 동기창의 투쟁 과정과 같은 과정의 흔적과 관련하여, "작품에 필연적 요소를 각인하는 것은 '우연성'이다"라

고 말한 조르조 아감벤(Giorgio Agamben, 1942-)의 언급이 떠오른다. 이러한 우연성이란 한 작품이 다르게 만들어질 수 있는 가능성을 말한다. 그는 거장의 세계란 완벽한 형식 속에 보존되는 불완전한 요소와 일치한다고 보았다. 중요한 것은 엑스레이를 통해 발견할 수 있는 화가의 고민과 수정의 흔적이 아니라, 프랑스의 미술사학자 앙리 포시옹(Henri Focillon, 1881-1943)이 고전 양식의 특징으로 보았던, 부동의 형식 속에서 발견되는 "감지할 수 없을 정도로 가벼운 떨림"이라는 것이다.[17] 청대의 지명한 화가 석도(石濤, 1642-1707) 역시 예술가의 창조 과정을 논하면서 이와 유사한 주장을 했다. 그는 화가의 착상이 활성화되면, 그때 감정이 격해지게 되고, 이렇게 감정이 일어날 때 창조적 힘이 발생한다고 했다. 이 과정에서 얻게 되는 성과는 원래의 인식을 넘어서는 것은 아니지만, '무한한 변화의 가능성'을 지니게 된다는 것이다.[18]

케힐은 동기창이 문인화가와 직업화가를 '솔의(率意, painting by intuition)'와 '작의(作意, painting by design)'로 구분한 점에 주목했는데, 솔의에 대한 이론적 기반은 내부와 외부의 경계가 허물어진 경험의 내재화와 주관화에 대한 생각이었다. 완성된 그림은 북종화처럼 미리 정교하게 구성된 것이 아니라, 대신 화가의

생각과 미적 충동이 작용해 실제 그리는 과정에서 결정된다. 즉 그림은 형식과 필법의 표현 과정을 통한 화가의 내적 경험의 기록이 될 수 있다는 것이다. 이와 관련해 케힐은 이러한 과정이 선불교가 아니라 오히려 전적으로 유교적 이상과 통한다고 주장했다. 그는 수양된 군자의 실제 잠재력은 즉흥적이고 때론 특별한 동기 없이 발현되고, 기존에 정해진 규범이 아니라 내면의 질서에 이끌린다고 보았다. 화가가 그의 온 마음을 창조 과정에 노출해 최고 수준의 창의성을 허용하게 한다는 점에서 서로 상통하는 것이 있다고 본 것이다. 화가가 자신이 좋아하는 옛 대가의 양식에 전념하는 것도 성숙한 수용과 개인적 변용을 통한 창의적 조합의 통로가 될 수 있다는 것이다.

이를테면 풍수에 대한 작가의 신념이나 서예를 통해 습득한 개인의 서체나 디자인 감각 혹은 자신의 고향이나 좋아하는 자연 풍경에 대한 경험, 심지어 정치적, 사회적 태도와 같은 화가의 내적 삶이 상징적 재현과 관련된 참조를 통해 표현될 수 있다는 것이다. 문인화의 내용이 복잡한 것은 이렇게 의미의 종류와 출처가 다양하며, 그것에 부여한 생각에서 나온 표현이 모호했기 때문이라는 것이다. 일가와 같은 화가는 옛 그림에 대한 연구나 자신의 행동을 이상적으로 이끄는 유교적 수양에 대한

넓은 범위의 충동에 반응해 그림을 그렸다고 본 것이다. 이러한 케힐의 견해를 고려해보면, 북송 대의 이공린(1049-1106)과 같은 문인화가의 그림이나 조선 후기의 문인화가인 이인상(李麟祥, 1710-1760)이나 윤제홍(尹濟弘, 1764-1844 이후)의 그림이 '어려운' 것은 당연해 보인다.

명말청초(明末淸初)의 화가 공현(龔賢, 1618-1689)은 "오늘날 그림에는 작가(作家)와 사대부라는 두 개의 파가 있다. 작가의 그림은 '안(安)' 하지만 '기(奇)' 하지 않다. 사대부의 그림은 '기' 하지만 '안' 하지 않다"라고 했다. 자신의 진실한 감정과 마음을 바탕으로 독창적인 글을 쓸 것을 주장한 공안파(公安派)의 문학 비평에서 '기'는 진정한 창의성(true originality)의 기반으로 간주됐다. 이런 맥락에서 케힐은 동기창의 이론이 오히려 신유교적 생각과 더욱 관련이 있다고 본 것이다.

케힐은 마지막으로 남북종론이 다른 장르의 그림이 아니라 '산수화'에 대한 것이라는 점을 강조했다. 11세기에 활동한 문인인 미불(1051-1107)은 "인물화나 동물화는 외형을 비슷하게 그리기가 수월하나, 산수화는 모사가 아니라 마음으로 창조해내는 그림이기에 본질적으로 더 우월한 고차원적 예술이다"라고 했다.[19] 산수화는 다른 장르의 그림과는 비교할 수 없을 정

도로 표현 영역이 풍부하기 때문이다. 또한 산수화는 정교한 형식적 구성이나 공간의 운용, 필법이 형성하는 질감과 형태의 다양성 등 그림 내적인 것뿐 아니라 그림의 양식적 계보나 지역적인 것과 관련된 역사적, 문화적인 것에서도 풍부한 표현이 가능하다. 산수화는 세상에 존재하는 가장 광범위한 주제를 다룰 뿐 아니라, 또한 가장 고귀한 수준에서 화가와 감상자 모두에게 자연의 창조적 운용에 참여하는 것과 같은 감각을 부여한다. 따라서 케힐은 이론에 따른 이상적인 산수화 창작은 그 자체가 자연적 창조물처럼 보여야 하는 것이었다고 주장했다. 창조성과 가장 밀접하게 연결된 화목(畵目)이 산수화라는 것이다.

동기창이 창작한 산수화는 고도의 정교함과 고식에 몰두한 것으로, 긴 노력이 필요한 그림이었다. 따라서 그의 그림은 그가 주장한 선종의 돈오가 결코 아니었을 뿐 아니라, 오히려 돈오의 즉각성과 상반된다. 이런 면에서 케힐은 남북종론을 동기창의 전략으로 이해한 것이다. 그는 동기창이 자신의 화론을 통해 창작의 진정한 의미를 통찰했다고 본 것이다. 케힐은 이렇게 동기창의 남북종론을 진정한 창의성과 연결시켰다. 이와 관련해 스서우첸(石守謙, 1951-)의 〈중국의 문인화는 결국 무엇인가〉라는 논문의 결론도 참고할 만하다. 그는 문인화에 대한 정의(定

義)는 끊임없이 변하지만, 역사적으로 문인화는 모두 모종의 힘을 바탕으로 지탱되는 유행의 물결을 위기 상황으로 보고, 이에 대항해야 하는 절박한 필요성 속에 탄생한 것으로 보았다. 그는 문인화를 화단의 속기(俗氣)를 없애버리고 싶은 문인의 반속(反俗) 경향에서 나온 것으로 간주했다. 스서우첸은 중국 문인화의 내재적 진실을 '전위(前衛) 정신'으로 본 것이다.[20]

'시적 그림'과 '문인화' 재고

케힐은 이렇게 동기창이 선불교에 대한 유추를 통해 최고 수준의 창의적 그림에 대한 견해를 밝혔다고 보았다. 케힐은 동기창을 가장 창의적이고(creative), 혁신적이며(innovative), 영향력 있는(influential) 화가 중 하나라고 평가했다.[21] 그렇다면 이후 동기창을 추종한 문인화가에 의해서도 이러한 높은 수준의 창의적 그림이 제작됐을까? 케힐은 동기창은 혁신적 양식과 창의적 구성을 높은 수준으로 유지할 만큼 충분히 위대한 화가였지만, 그의 추종자들이 그린 산수화는 단조롭게 변했다고 보았다. 동기창의 화론이 예술의 독창성이 아니라 오히려 대충 그린 엉성한

그림을 옹호하는 데 사용됐다고 본 것이다.[22] 앞서 살펴본 내부자의 시각처럼 "형사에 치중한 공필 계통의 것이 아닌, 순수한 사의적 측면을 중시"한 그림을 진정한 남종화로 이해할 경우,[23] 즉흥적이고 소략한 스타일의 그림을 진정한 문인화로 간주하게 되기 쉽다.

그렇다면 케힐은 어떤 작품을 독창적이고 흥미로운 그림이라고 평가한 것일까? 케힐은 오히려 지배적인 문인화론에 의해 배제된, 남송 대 직업화가의 그림이나 경제가 매우 번성했던 명나라 말기 도시문화 속에 배태된 그림을 주목했다. 그는 이들의 그림을 문인화의 고유한 특성인 '시적인' 그림으로 꼽았다. 그런데 주지하듯이 시적 그림은 '시화일률론(詩畵一律論)'에 기반한 북송 대의 소식과 그의 동료 지식인에 의해 시작된 동아시아 문인화론의 핵심과 직결된 그림이다.[24] 소식, 이공린, 미불 등과 같은 11세기 후반에 활동한 사대부 화가들은 그들의 그림이 시와 같다는 문화적 자부심을 공유했다. 그러나 케힐은 《중국과 일본의 시적인 그림》에서 '시적 그림'이라는 용어를 문인화와 구별해 사용하면서 진정한 '시적' 그림의 의미를 탐색했다.[25]

흥미롭게도 이 책에서 케힐이 주목한 작품은 모두 상인이 크게 성장하면서 이들이 신흥 후원층으로 부상하던 시기의 그림

이라는 공통점이 있다. 광범위한 감상자들에게 친숙한, 역사적으로 축적된 시적 암시 위에 그려진 그림이라는 것이다. 케힐은 이러한 시적, 문학적 주제의 작품이 대중의 취향에 영합한 것이라고 비난을 받는 것은 부당하다고 주장했다. 또한 문인 상류층의 취향과 구분해 신흥 후원층의 취향이 '저급한 상인 취향'으로 폄하되곤 하는 시각에도 그는 의문을 제기했다. 그는 이들도 문인 상류층의 고아한 취향과 지향점을 표방하고자 했음을 지적하며, 특정 양식이 폭발적으로 수요를 형성하는 이유는 바로 이러한 욕망에 기인하기 때문이라고 보았다. 또한 그는 부유한 상인은 관직을 살 수 있었고, 그들의 자식 역시 과거에 급제하려고 교육받았음을 강조했다. 반면 관료가 상업에 종사하는 것 역시 매우 자유로웠다고 하면서 남송 대 항저우(杭州)의 경우 사회 전반이 사치스러운 생활을 즐기고 값비싼 물건을 소비했다고 지적했다.

케힐은 이 시기에 양산된 서정시가 관료보다 평민에 의해 쓰였으며, 그중 일부는 상인이 쓴 것이었음을 강조했다. 인쇄 기술의 발달로 당나라의 시가 확산되어 누구나 돈만 있으면 시를 연습할 수 있었던 것이다. 이런 의미에서 남송 대에 시적 그림이 발전한 것은 당시의 사회상과 맞닿아 있었다. 서정시에 대

한 강렬한 열망이 존재했고, 일상을 시로 노래하는 것이 이상적으로 생각됐던 것이다. '아(雅)'와 '속(俗)'으로 고귀함과 천박함을 나누는 것은 당시 특권을 지닌 비평가나 문장가에게 받아들여지는 것인가에 따른 사회적 관습에 의해 결정되는 것이었다. 예술 작품은 한 맥락에서는 굉장히 고상한 취향의 상징이 될 수 있지만, 다른 맥락에서는 굉장히 천박하게 받아들여질 수 있다. 남송원체(南宋院體) 그림은 그 시대 항저우 지역의 예술 애호가 사이에서는 시적인 교양의 고고함을 나타냈지만, 원대에는 조맹부(趙孟頫, 1254-1322)나 예찬으로 대표되는 새로운 문인적 미감을 지닌 이들에 의해 천박함으로 규정됐다.

남송 대의 항저우처럼 명 말의 쑤저우(蘇州) 역시 상업 활동의 중심지로 제국 내에서 가장 부유한 지역이었다. 따라서 도시의 성장은 쑤저우 사람들에게 탈속의 욕구를 불러일으켰다. 도시의 부유층은 전통 문인 문화를 접하면서 시를 감상하고 창작하는 것을 즐겼다. 많은 문집과 시 창작 매뉴얼이 출판되고 문인 사회는 더욱 번영했으며, 산인(山人)과 같은 방랑시인은 시를 사랑하는 후원자의 호의로 생계를 꾸렸다. 이러한 환경에서 시를 기반으로 한 그림 역시 인기를 얻었다. 이러한 그림에 주관성과 개인적 표현, 특이한 것을 선호한 공안파 문장가의 이상이

큰 영향을 미쳤다. 케힐은 공안파의 원리에 가장 영향을 받은 이들은 아마추어 문인화가가 아니라 오히려 장굉(張宏, 1577-1652 이후)과 같은 쑤저우 지역의 화가들이었다고 강조했다. 공안파 시인들은 좋은 시는 학습된 관습에서 벗어난 생생함(freshness)과 현재 존재하는 세계에 대한 명료한 묘사라고 보았다. 케힐은 남송 대 화원의 그림처럼 장굉과 같은 화가의 그림을 보이는 그대로 '형사'라고 일축해버리는 것은 그들의 그림이 지닌 특징을 잘못 평가한 것이라고 지적했다.

케힐은 송 대의 문인화가가 회화의 지위를 고상한 예술로 격상하고, 붓과 형태를 통한 주관적 표현 방식을 주창했음은 인정했다. 또한 문인화가가 그림에 과거의 정치적, 지적, 도덕적 주제를 가져왔으며, 그림 위에 제화시(題畵詩)를 적어 넣는 새로운 관습을 개척했음도 인정했다. 따라서 케힐은 송 대의 문인화가가 시적 그림이 발전할 수 있는 초석을 마련했음은 자명하다고 했다. 그러나 이들이 실제 그림에서 추구한 것은 케힐이 생각하는 시적 그림과는 다른 방향으로 전개됐다는 것이다. 이들의 그림이 유교의 교훈을 전달하거나 정치적 성격을 띠었기 때문이다. 원나라의 가장 대표적인 문인화가로 꼽히는 전선(錢選, 1235?-1307 이전)이나 예찬(1301-1374)과 같이 자신의 그림

에 직접 지은 시문을 적어 넣은 문인 화가의 그림은 좀 더 차분한 것으로(그림 3), 그가 주장하는 '시적' 그림과는 무관함을 분명히 했다.[26]

기법상으로도 문인화가는 그림을 서예와 연결해 붓을 독창성의 메타포로 사용했다. 이에 따라 '형사'라는 비판 아래 뛰어난 재현성이 사라지고, 산수화에서는 계절감, 순간적인 분위기, 질감, 빛과 공기의 구현 등이 사라지게 됐다고 케힐은 지적했다. 반면 휘종(徽宗, 재위 1100-1125) 대의 화원(畵院)은 화원화가가 시구를 미묘하고 간접적으로 표현하도록 장려하면서 시적 그림의 개념을 제도화해 이후 전범을 제공했다. 남송 대 화원화가의 그림은 대개 황제나 황후의 시와 어우러졌다. 그림 속 이미지는 사람의 생각이나 상황을 대변하는 역할을 했다.

남송 대와 마찬가지로 명 말 17세기에 활동한 장굉, 이사달(李士達, 1540?-1620 이후), 성무엽(盛茂燁, 17세기 전반 활동) 같은 화가의 그림에 시가 적혀 있더라도 이미지와 텍스트 사이의 연관성은 약했다. 케힐은 이 점에 대해 우리는 텍스트를 그림 해석에 고려해야 된다는 의무감을 가져왔으나 이것이 우리 자신의 창의적 해석을 만들어내는 데 제약이 됐음을 환기했다. 텍스트가 아니라 그림 자체가 감상자로 하여금 스스로 자신의 시를 마

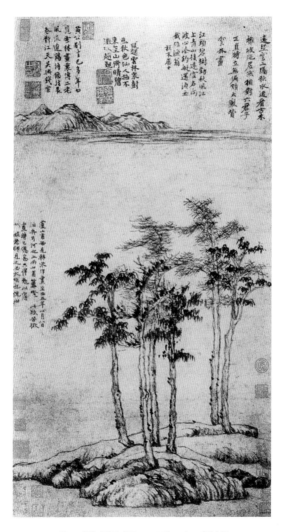

그림 3. 예찬, 〈육군자도(六君子圖)〉, 1345, 지본수묵,
61.9×33.3cm, 상하이박물관(上海博物館)

음속에 만들어내게 하는 회화 장르로 위치해야 함을 그는 강조했다. 이럴 때 그림이 그러하듯이, 우리도 화가가 우리에게 제공한 모호한 표지들과 감각적으로 공급되거나 보류된 것에 반응하며 이러한 안개가 자욱한 세계를 자유롭게 탐험할 수 있다는 것이다.

케힐은 이러한 시와 같은 그림이 18세기 중반 이후 중국에서는 아주 드물게 보이는 반면, 에도(江戶) 후기, 특히 교토에서 활동한 요사 부손(與謝蕪村, 1716-1784)의 작품에 보인다는 점에 주목했다. 대개 무로마치시대(1333-1573)의 시가 적힌 수묵산수화를 전형적인 시적 그림으로 생각하지만, 케힐은 이러한 그림은 자신이 정의하는 의미의 '시적 그림'에는 부합하지 않는다고 했다. 그는 시 자체가 직접적으로 시인의 어떤 감각적 경험을 기록한 것과 같은 효과를 지니는 것처럼, 시적 그림도 감상자가 그림을 통해 물리적 세계에서 느낀 분위기에 대해 신선하고 참신한 반응을 읽어낼 수 있어야 한다고 했다. 이런 면에서 시적 그림은 시각적 경험의 기록과 같은 효과를 지니고 있기도 하다. 이를테면 남송의 마원, 하규, 양해(梁楷, 13세기)와 같은 궁정화가는 공간과 분위기를 만들어내는 방식을 습득했으며, 명말 쑤저우의 이사달, 장굉, 성무엽이 문인화가인 문징명 일파

보다 더욱 자연주의적인 공간감과 표면감을 구현해냈다고 케힐은 주장했다.

케힐은 이러한 혁신이 남화 혹은 18세기 일본의 문인화, 특히 요사 부손의 만년 작품에서 한 번 더 나타난다고 본 것이다. 일본에서 남화의 시작은 정부에 의해 장려된 유학과 도쿠가와 쇼군의 통치, 에도와 다른 지역에 한학을 가르치기 위한 학교가 세워지는 과정의 부수적 효과라고 볼 수 있다. 요사 부손은 오사카(大阪) 근처의 부농 출신으로, 에도에서 초기에 그림이 아니라 하이쿠(俳句)를 배웠다. 그는 저명한 하이쿠 시인이자 하이쿠 선생이었으며 시회(詩會)를 주도하기도 했다. 그러나 수입이 충분하지 않자 대부분의 수입을 그림 제작에 의존했다. 부손의 그림을 구매하거나 소장한 사람은 대부분 그의 문하생이거나 에도시대에 도시에 거주하던 부유한 상인인 조닌(町人)이었다. 조닌은 주로 기모노, 직조물, 출판업, 식당이나 찻집 사업에 종사했는데, 축적된 부를 바탕으로 문화 수준을 높이기 위해 하이쿠를 연습하고 중국 시를 창작하기도 했다.

이들이 비록 남송의 항저우나 명 말의 쑤저우 사람처럼 신분이 낮았다고 하더라도 더 이상 천박한 취향을 가지고 있지 않았다는 점에 케힐은 주목했다.

이들은 단순히 한시를 인용한 것이 아니라 중국의 고사(故事)를 가져와 일본의 상황에 적용했다. 이에 대해 케힐은 18세기 중반부터 일본에서는 시의 형식보다 공안파를 따르는 개인의 감정을 중시하는 성령(性靈)이 우위를 점하게 됐다는 점에 주목했다. 부손의 말년 그림에는 공안파 시인인 원굉도(袁宏道, 1568-1610)의 시가 적혀 있거나, 인간과 동물 간의 애정 어린 친밀감이나 은거를 주제로 한 경우가 많았다. 케힐은 시적 그림이 사대부 예술가와 그들의 교양 있는 친구들의 미묘한 취향을 만족시키기 위해 제작됐으나 문인화가가 자아의 표현이라는 목표 아래 고식(古式) 스타일에 몰두하는 동안 시적 그림의 특성을 잃었다고 본 것이다. 반면 케힐이 꼽은 이들은 문화 수준과 사회적 지위를 높이면서 시를 감상하고 짓는 그들 주변의 부유한 사람의 욕구와 요구에 더 적극적으로 반응한 화가들이었다.

동기창을 추종한 청대 초기의 '정통파(正統派)' 화가도 그림과 시가 동일하다는 문인적 이상을 지니고 있었다. 그러나 케힐은 동기창과 달리 이들은 자연 풍경에 대한 인상이나 시적 통찰력이 그림을 그리는 과정에 중요한 역할을 한다는 점을 간과했다고 보았다.²⁷

케힐처럼 남송 대 그림의 서정시적 효과를 주목한 리처드 에

觸袖野花多自舞
避人出鳥不成啼

그림 4. 마원, 〈산경춘행도(山徑春行圖)〉, 견본채색, 27.4×43.1cm, 타이베이
고궁박물원(國立故宮博物院)

드위즈(Richard Edwards, 1916-2016)는 새소리와 같은 청각이나 꽃
향기 같은 후각, 꽃잎이나 새의 깃털이 주는 촉각을 남송 대의
그림이 느끼게 해준다는 점에 주목했다(그림 4). 세상에 존재하
는 것에 대한 감상자의 공감각을 깨우는 그림이라는 것이다.[28]
시를 읽으면 의외의 참신한 표현에 우리의 모든 감각이 새롭게
깨어나며 감동을 받는 것처럼, 시적 그림 역시 감상자에게 신선
하고 예기치 못한 잠재력을 일깨운다는 것이다. 케힐은 이러한
시적 효과는 감상자에게 시적이라고 불리는 여러 가지 감각을
유발하는 통합적 이미지를 표현할 때 얻어진다고 보았다.

시적인 그림이라는 이상에서 출발한 문인화가 이렇게 참신한
그림이라는 견해는 사실 우리에게는 생소하다. 화가가 마음을
온전히 창조 과정에 노출해 최고 수준의 창의성에 도달한, 가장
혁신적 그림이 문인화라는 주장은 통상의 문인화에 대한 인식
에 정면으로 배치되는 것으로도 생각된다. 전통적 관습을 답습
하며, 다소 단조롭게 그린 그림이라고 해야 오히려 우리가 생각
하는 문인화의 개념에 가까워 보인다. 그런데 케힐의 연구는 문
인화가 '시적' 그림에서 출발했음을 환기한다. 11세기 후반 지
성사에서 '시'란 풍부한 역사적, 철학적, 정치적, 사회문화적 출
처와 개인의 신념이나 경험이 더해진 복합적 의미 속에서 구상

된 가장 지적인 산물이었다. 그뿐만 아니라 함축적이고 신선한 시적 언어로 이러한 구상이 승화되어 어떠한 예술 매체보다도 감각적이고 의외의 효과와 감동을 주는 장르였다. 이런 의미에서 본다면 가장 높은 수준의 문인화는 진정으로 독창적인 그림일 수밖에 없을 것이다. 그림이 실제 그려지는 시점의 충동과 순간의 분위기, 내면의 정서적 흐름 속에서 화가의 손에서 예측 불허의 무한한 변주와 시적 변용이 이루어지는 고도로 지적이며 매우 흥미롭고 감동적인 그림이 문인화일 것이다.

케힐은 그림의 '시적 효과'는 직관과 예리함을 통해 대상을 그려낼 수 있는 화가의 고도로 발달된 재현 능력의 발휘와 관련이 있다고 했다. 동기창이 그러했듯이 결국 기술적으로도 최상인 그림이 이러한 시적 효과와 관련된 그림이라는 것이다. 동기창의 산수화는 고도의 정교한 기교와 창의적 형식과 구성을 위해 긴 시간 동안 제작에 몰두해야 하는 혁신적 그림이었다. 그런데 내부자들은 문인화를 언급할 때 이러한 뛰어난 재현 기술에 대해서는 왜 침묵했던 것일까? 케힐은 이것을 용어의 문제로 보았다. 수준 높은 그림을 평가하는 언어는 '교(巧)'다. 그런데 이 단어는 대개 직업화가의 그림을 평가하는 용어로 인식되어왔다. 따라서 문인화가의 예술적 기교의 습득을 적

절하게 묘사할 방법이 없었던 것이다. 케힐은 이러한 용어의 부재로 인해 화가에게 '만 권의 책을 읽고, 만 리를 여행하라'고 거듭 주장했다고 보았다.[29] 문인화의 '문기' 혹은 문인적 취미와 관련해 통상적으로 인용되는 이 구절을 진지하게 재고해볼 필요가 있을 것이다. 이렇게 사고(思考)와 경험의 폭이 남다른 화가의 그림은 케힐이 언급한 대로 "우리로 하여금 화가가 제공한 모호한 표지들과 감각적으로 표출되거나 혹은 감춰진 것들에 반응하며 이러한 안개가 자욱한 세계를 자유롭게 탐험할 수 있게" 할 것이다.[30]

강태웅

_____게이샤(Geisha)와
게이샤(藝者)_____

서양의 시선과
일본의 반발

빨간 도리이를 통과하며

좋아하는 남자에게 조금이라도 다가가기 위해 게이샤가 되겠다고 결심한 소녀가 터널처럼 늘어선 빨간 도리이(鳥居) 사이를 달린다. 그 남자와의 사랑이 이루어지며 이야기가 결말을 맺자 도리이 사이를 달리던 어릴 적 모습이 다시금 스크린에 펼쳐지면서 영화는 끝이 난다. 이 영화는 한국에서도 개봉됐던 미국 영화 〈게이샤의 추억(Memoirs of a Geisha)〉(2005)이다. 도리이는 기본적으로 신사(神社)와 속계(俗界)를 구분 짓는 신사의 문 역할을 하지만, 개인이나 단체가 돈을 내서 도리이를 신사에 봉납하기도 한다. 이 장면에 나오는 교토의 후시미이나리타이샤(伏見稲荷大社)는 상인에게 영험한 곳으로 알려져 오랜 기간 봉납된 수많은 도리이가 신사 뒷산을 휘감으며 쭉 늘어서 있다. 실제로

수천 개에 이르는 '센본토리이(千本鳥居)'는 〈게이샤의 추억〉 개봉 이후 일본의 관광지 중에서 외국인이 가장 많이 찾는 곳이 됐다.[1]

〈게이샤의 추억〉은 센본토리이와 같은 인상적 풍경과 더불어 게이샤의 세계를 그려낸다. 주인공인 게이샤 사유리는 그녀의 스승에 해당하는 마메하에게서 다음과 같은 주의를 듣는다.

> 우리는 기술을 팔지, 몸을 팔지 않아.
> 우린 또 다른 신비한 세계를 창조해내는 거야.
> 그 세계는 오로지 아름다움만을 위한 곳이지.
> 게이샤(藝者)는 문자 그대로 예술가를 뜻해.
> 게이샤는 몸을 움직이는 예술을 펼치니까, 고통과 아름다움이 동반되지.
> 발이 아플 것이고 손가락에서 피가 날 거야.

마메하의 지도하에 '고통과 아름다움이 동반되는' 힘든 수련을 거친 사유리는 게이샤 공연의 주연을 맡는다. 게이샤 공연장에는 어울리지 않게 가부키 극장의 특징인 관객석을 가로지르는 좁은 길 하나미치(花道)가 놓여 있다. 그 하나미치를 게이샤

그림 1. 후시미이나리타이샤의 센본토리이

가 신지 않는 굽 높은 나막신인 오이란게타(花魁下駄)를 신고 사유리가 걸어간다. 종이우산을 쓴 그녀의 위로 종이 비가 흩날린다. 그녀는 갑자기 우산을 휘두르다가 내던진다. 종이 비는 붉은 조명을 받아 벚꽃처럼 보이게 바뀌며 그녀의 몸을 뒤덮는다. 사유리는 내적 갈등을 나타내려는 듯이 괴로워하다가 무대에 쓰러진다. 이 장면 이전까지는 1920-1930년대의 일본이라는 시대 고증에 주의를 기울이던 감독이, 여기서는 시공간을 뛰

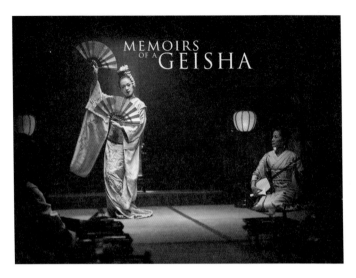

그림 2. 〈게이샤의 추억〉 포스터

어넘어 초현대적 무대를 선보인 것이다. 관객은 〈게이샤의 추억〉을 만든 사람이 뮤지컬 영화 〈시카고〉(2002)로 아카데미 감독상을 수상한 롭 마셜(Rob Marshall)임을 되새기게 된다. 게이샤의 세계를 뛰어넘어 가부키, 일본 무용 그리고 현대무용을 뒤섞은 듯한 이 장면은 마메하의 말처럼 '또 다른 신비한 세계를 창조해' 관객에게 아름다움을 전달한다.

할리우드는 100여 년 전부터 게이샤를 소재로 영화를 만들었

고, 이러한 '전통'이 21세기에도 이어짐을 〈게이샤의 추억〉을 통해 전 세계에 알렸다. 할리우드의 '전통' 부활에 일본 언론은 민감하게 반응했고, 반발하는 기사를 줄지어 내보냈다. 그중에서도 일본판 《뉴스위크》는 〈일본을 오역(誤譯)하는 미국: 왜, 언제까지 게이샤인가〉라는 특집호까지 펴냈다. 일본판 《뉴스위크》는 영화 〈게이샤의 추억〉이 "중국인 여배우가 영어 대사로 게이샤를 연기하는, 판타지적으로 일본을 그렸다. 문화를 의역(意譯)하는 할리우드의 수법은 스테레오타이프를 조장하고, 일본에 대한 오해와 아시아 문화의 혼동을 미국인 사이에 더욱 확산시킬 것"이라고 지적했다. 여기서 스테레오타이프란 "1904년 〈나비부인(Madame Butterfly)〉이 초연된 이래 서양은 일본 여성이 한결같이 헌신적이고 순종적"이라는 이미지를 가지고 있음을 말하고, 아시아 문화의 혼동이란 "많은 미국인은 독일과 영국, 프랑스의 문화 차이는 이해한다. 하지만 일본과 중국, 심지어 태국 같은 나라도 구별을 못하는" 것으로 설명됐다. [2]

할리우드가 CNN처럼 보도 프로그램을 만드는 곳이 아니라 허구를 만드는 곳이니 문화를 '의역'하고 '판타지'를 만들어내는 행위 자체를 비판하기는 힘들다. 하지만 의역과 판타지가 타자에 대한 편견과 선입견이 가득한 스테레오타이프를 확산시킨

다면, 그것은 분명히 문제가 될 수 있다. 그렇다고 일본판《뉴스위크》의 지적을 순순히 받아들일 수는 없다. 〈나비부인〉으로 대표되는 게이샤를 다룬 작품은 대부분 서양 남성과 일본 여성의 관계에 주목했지만, 〈게이샤의 추억〉은 그러한 구도에서 벗어나 일본인 간의 관계를 그렸기 때문이다. 또 〈게이샤의 추억〉에서 게이샤 세계의 치열한 경쟁 속에 살아남으려고 노력하는 주인공의 모습이 '헌신적이고 순종적'이라는 기존 이미지에 수렴되느냐의 문제도 있다.

100여 년에 이르는 서양의 게이샤 표현 역사에서 21세기에 만들어진 영화 〈게이샤의 추억〉은 어떠한 위치를 차지할까? 그리고 일본은 이러한 게이샤 표현을 두고 어떻게 반응해왔을까? 이제 양쪽의 시각을 비교해보려 한다.

〈나비부인〉과 게이샤 영화의 등장

〈나비부인〉이 일본을 무대로 하거나 게이샤가 등장하는 최초의 오페라는 아니다. 우키요에로 불이 붙은 자포니즘의 영향으로 〈나비부인〉이 나오기 이전인 19세기 후반부터 그러한 오페라가

유럽에서 많이 만들어졌다. 예를 들면 일본에서 가장 오래된 역사서 《고사기(古事記)》의 일본어 발음인 '고지키'를 제목으로 하는 오페라가 1876년 파리에서 무대에 올려졌다. 오페라 〈고지키(Kosiki)〉는 천황과 막부의 장군이 같은 도시에 살고 있다는 잘못된 지식을 배경으로, 천황 자리의 계승을 둘러싼 궁궐 내의 암투와 사랑을 그렸다.

서양 남성과 일본 여성의 관계가 묘사된 것은 1892년 역시 파리에서 초연된 오페라 〈미스 로빈슨(Miss Robinson)〉이다. 이 오페라는 소설 《로빈슨 크루소》의 후일담으로, 무인도에서 구조된 로빈슨 크루소가 영국으로 돌아오지 못하고 일본 궁정에 노예로 팔린다는 설정으로 구성된다. 그를 구하러 로빈슨의 연인, 즉 미스 로빈슨이 일본으로 간다. 노예 로빈슨을 좋아하던 공주 아사쿠사는 질투에 빠지지만, 결국 로빈슨이 그의 연인과 함께 고국으로 돌아가도록 도와준다.

일본 여성이 게이샤로 등장하는 경우는 1896년 런던에서 무대에 올려진 〈게이샤(The Geisha)〉에서 찾을 수 있다. 나가사키에 도착한 영국 해병 레지날도는 찻집(茶屋, teahouse)에 드나들며 게이샤 미모자와 사랑에 빠진다. 약혼자인 넬리가 레지날도를 데려가기 위해 일본으로 온다. 여러 사건을 거친 뒤에 결국 레지

날도는 미모자가 아닌 넬리를 선택하고, 미모자는 일본인 남성과 연을 맺는다.

현재 일본 국립서양미술관 관장인 마부치 아키코(馬淵明子)는 〈미스 로빈슨〉과 〈게이샤〉를 거치면서 서양 남성과 일본 여성의 사랑은 맺어지지 못한다는 이야기의 얼개가 짜였고, 이는 결국 〈나비부인〉의 비극으로 이어졌다고 주장한다.[3]

1904년 밀라노에서 초연된 푸치니의 〈나비부인〉을 살펴보자. 미국 해군장교 핑커턴은 나가사키에서 15세 소녀인 나비부인과 결혼을 한다. 나비부인은 몰락한 사무라이 가문 출신으로 당시 게이샤였다. 3년이 지나 핑커턴은 돌아올 것을 약속하고 미국으로 떠난다. 이윽고 그가 미국에서 다른 여성과 결혼을 했다는 소식이 들려온다. 나비부인은 이 사실을 믿지 못하며, 일본인 야마도리의 청혼도 거절한다. 이때 핑커턴을 태운 군함이 나가사키에 입항한다. 기뻐하는 나비부인을 찾아온 것은 핑커턴의 새 부인 케이트였다. 케이트에게 핑커턴의 자식을 건네줄 것을 약속하고, 나비부인은 아버지의 유품인 단도를 자신에게로 향하며 오페라의 막이 내린다. 자신을 배신한 서양 남성에게서 벗어나 행복을 찾기보다는 일본 여성의 일방적 희생을 미화한 푸치니의 오페라 〈나비부인〉은 전 세계적으로 유명해졌다.

그 결과 〈나비부인〉은 '일본 여성은 한결같이 헌신적이고 순종적'이라는 이미지를 만들어내는 데 큰 역할을 했다.

서양 남성과 일본 여성이 끝내 맺어지지 못하고 일본 여성은 자살하고 만다는 내용의 〈나비부인〉은 마부치 아키코의 주장처럼 〈미스 로빈슨〉과 〈게이샤〉와 같은 오페라의 연장선상에서 이해될 수 있다. 하지만 〈미스 로빈슨〉이나 〈게이샤〉에 등장하는 일본 여성에게서 서양 남성에 대한 헌신이나 순종의 이미지를 찾기는 힘들다. 〈나비부인〉에는 일본을 무대로 한 이전 오페라와는 다른 독특함이 있다는 것이다. 핵심이 되는 일본 여성의 헌신과 순종적 이미지는 〈나비부인〉에서 비롯됐다기보다는 백인 남성과 유색인 여성 사이의 관계를 다룬 이야기의 보편적 특성에서 온 것이라고 지나 마르케티(Gina Marchetti)는 지적한다. 지나 마르케티는 백인 남성을 위해 자신을 희생한 인디언 포카혼타스가 그러한 캐릭터의 전형이고, 지배적인 백인 문화를 위해 자기 소속 집단을 배신 또는 자신을 희생하는 이야기를 '포카혼타스 패러다임'이라고 명명했다. 따라서 〈나비부인〉도 이러한 패러다임의 변주로 볼 수 있다고 말한다.[4]

오페라가 초연된 지 11년이 지나 영화의 시대로 들어서자, 1915년 당대의 스타였던 메리 픽퍼드(Mary Pickford)가 주연을

맡은 영화 〈나비부인〉이 제작됐으며 큰 인기를 끌었다. 하지만 그 후 헌신적이고 순종적인 일본 여성을 그린 영화는 할리우드에서 그다지 만들어지지 않았다. 러일전쟁과 제1차 세계대전을 거치며 서양 열강과 어깨를 나란히 하게 됐고, 제2차 세계대전 때는 미국과 전쟁을 벌인 제국(帝國) 일본에게서 그러한 이미지를 찾기는 힘들었을 것이다.

그림 3. 영화 〈나비부인〉(1915) 포스터

돌아온 게이샤와 리샹란

1952년 샌프란시스코강화조약으로 미국의 실질적 점령이 끝나자 할리우드에서는 미국 남성과 일본 여성을 다룬 영화가 급증

하고 큰 인기를 얻는다. 일본 여성은 게이샤인 경우도 있고 그렇지 않은 경우도 있지만, 헌신과 순종의 이미지는 공통됐다. 1952년 만들어진 할리우드 영화 〈일본인 전쟁 신부(Japanese War Bride)〉에서는 한국전쟁에서 다친 미군 중위와 일본인 간호사가 결혼을 하고, 〈태양 아래 삼선(Three Stripes in the Sun)〉(1955)에서도 한국전쟁에서 부상한 미군 상사와 일본인 통역이 맺어진다. 가장 흥행한 영화는 대스타인 말런 브랜도(Marlon Brando)가 출연한 두 작품이었다. 〈8월 달의 찻집(The Teahouse of the August Moon)〉(1956)에서 말런 브랜도는 테이프를 붙여 눈을 작게 만드는 분장을 하고 오키나와인을 연기했다. 그는 영어 통역 일을 하며 미군 장교와 게이샤를 연결해주는 한편, 마을에 학교보다도 찻집을 먼저 만들어야 한다고 주장한다. 미군과 오키나와 사람의 공존을 위해서라는 논리였다. 결국 오키나와 사람들이 힘을 모아 찻집을 짓고, 그곳에서 게이샤의 아름답고 화려한 무대가 펼쳐진다.

〈8월 달의 찻집〉은 그해 MGM 영화사의 최고 흥행작이 됐으며, 일본에서도 성공했다. 이 영화에서 게이샤가 일본 본토를 상징한다면 미국과 일본이 오키나와의 목소리를 무시하고 미·일 양국 간의 밀회 장소인 찻집을 오키나와에 만드는 것으로 해

그림 4. 〈8월 달의 찻집〉 스틸 사진

석할 수 있다. 참고로 이 영화는 미국에서 개봉된 지 6년이 지난 1962년 한국의 대한극장에서 개봉했다. 이승만 정권 시절에는 '왜색'이 농후하다 하여 수입이 금지됐다. 그러나 박정희 정권으로 바뀌고 나서는 수입 허가가 내려졌다. 이 영화가 일본을 배경으로 하고 일본인이 출연하지만 미국에서 제작된 영화라는 이유로 정부가 허가한 것이다. 이 영화의 개봉은 '왜색 금지'라는 표어 아래 일본 대중문화의 유입을 막고 있던 한국 사회에

'왜색이란 도대체 무엇인가'라는 근본적 질문을 던졌다.[5]

말런 브랜도는 〈8월 달의 찻집〉이 개봉한 다음 해인 1957년 영화 〈사요나라(Sayonara)〉에서 주연을 맡는다. 아카데미상 네 개 부문에서 수상하고 흥행에서도 대성공을 거둔 이 영화는 한국전쟁을 배경으로 일본에 주둔한 미 공군 비행기 조종사와 일본 여성의 사랑을 그렸다.

그림 5. 〈야만인과 게이샤〉 포스터

말런 브랜도가 나오는 두 영화의 성공은 또 다른 당대를 대표하는 영화배우 존 웨인(John Wayne)을 일본으로 향하게 했다. 존 웨인은 도쿠가와 막부 말기를 배경으로 한 1958년 영화 〈야만인과 게이샤(The Barbarian and the Geisha)〉에서 일본의 문호 개방을 위해 힘쓰는 미국 총영사로 나온다. 이 영화에서 도쿠가와 막부의 명령에 거역하고 생명의 위험을 무릅쓰며 존 웨인을 돕는 게이샤는 '포카혼타스 패러다임' 그대로다.

미군이 일본을 통치하게 되자 할리우드는 게이샤로 대표되는 헌신과 순종의 여성상과 포카혼타스 패러다임을 다시 사용하기 시작했다. 그 이유가 무엇일까? 무라카미 유미코(村上由見子)는 두 가지 요인이 있다고 지적한다. 하나는 당시 미국 남성과 결혼한 일본 여성이 급증했다는 사실이다. 또 하나는 〈나비부인〉이 일본이 개국해 서양 세계와 교류하기 시작하던 때를 배경으로 했듯이, 패전 직후의 일본은 마치 새로운 개국을 하는 상황에 놓였다는 것이다. 즉 서양과 일본의 불균형적 권력 관계가 〈나비부인〉 속 남녀 관계에 투영됐듯이, 패전 직후 상황에서도 마찬가지였다는 주장이다.[6]

불균형적 권력 관계가 투영된 영화였기 때문인지 이러한 영화의 유행을 달갑지 않게 여기는 일본인이 많았다. 한편 이 사태를 긍정적으로 받아들이는 사람도 있었다. 사토 다다오(佐藤忠男)는 이러한 영화를 통해서 맛보는 불쾌함이 오히려 일본인에게 반성의 기회를 줄지 모른다고 주장했다. 왜냐하면 일본인도 전쟁 때 비슷한 영화를 만들었기 때문이다.

정복자는 피정복자를 굴복시킨 것이 아니라 사랑했다고 생각하지만, 피정복자의 입장에서는 힘으로 굴복당한 것에 더해 정신까지 정

복자에게 바치게 됐다는 불쾌함을 맛본 것이다. 물론 이러한 이미지는 '남녀의 성적 결합은 남성에 의한 여성 정복'이라는 사상이 전제된 것으로, 이런 사고 자체가 남녀 동권이 주창되는 오늘날에는 걸맞지 않는다. 그러나 남성 우위의 역사적 이미지가 극히 뿌리 깊기 때문에 하루아침에 해소될 일은 아니다. 〈열사의 맹세(熱砂の誓い)〉(1940)뿐 아니라, 〈지나의 밤(支那の夜)〉(1940), 〈쑤저우의 밤(蘇州の夜)〉(1941) 등 비슷비슷한 영화를 일본은 몇 편이나 만들었고, 일본 남성과 아이누 여성의 연애를 다룬 작품도 만들었다. 그것이 지금 미국과의 관계에서 거꾸로 반복되고 있을 뿐이다.[7]

〈열사의 맹세〉, 〈지나의 밤〉, 〈쑤저우의 밤〉은 모두 일본이 중국을 침략했을 때 만든 영화로, 일본 남성과 중국 여성의 사랑 이야기를 그렸다. 사토 다다오는 할리우드의 영화 제작 경향을 비판하기 전에 비슷한 영화를 만들었던 일본의 과거를 기억하고 반성해야 한다고 주장한 것이다.

중일전쟁을 일으킨 이후 일본이 만든 이러한 영화는 미국이 제작한 일본에 대한 영화와 어느 정도 유사할까? 일본에서 만든 영화는 좀 더 노골적이고 과격하다. 대표할 만한 작품인 〈지나의 밤〉을 보자. 중국 상하이에서 주인공인 일본 남성은 중국

여성을 곤경에서 구해주고
치료까지 해준다. 하지만 중
국 여성은 그러한 일본 남성
의 '호의'를 받아들이지 못
한다. 참다못한 일본 남성은
중국 여성의 따귀를 힘껏 때
린다. 그러자 갑자기 중국
여성은 태도를 바꾸어 일본
남성의 '호의'를 받아들이고,
이후 둘은 사귀고 결혼한다.

그림 6. 야마구치 요시코(1950)

일본은 절대 중국을 침략한 것이 아니라 중국을 도와주러 갔는
데 일본의 '선의'를 왜 중국은 이해하지 못하고 받아들이지 못
하느냐고, 지금도 이런 주장을 하는 일본인이 있다. 이처럼 왜
곡되고 일방적인 사고가 〈지나의 밤〉에서 남녀 관계로 치환되
어 묘사된 것이다. 중국인 관객에게는 무력 침략을 당하던 현실
과 영화에서 여주인공이 당한 폭력이 참기 힘든 이중의 굴욕으
로 다가왔을 것이다.[8]

　　〈지나의 밤〉에서 중국어를 유창하게 말하면서 중국 여성을
연기했던 배우 리샹란(李香蘭)은 전쟁이 끝난 후 실은 중국인이

아니라 일본인 야마구치 요시코(山口淑子)였음이 밝혀진다. 패전 후 일본으로 돌아간 그녀는 셜리 야마구치(Shirley Yamaguchi)라는 이름으로 할리우드에 진출했으며, 앞서 언급한 〈일본인 전쟁 신부〉에서 미국 남성과 사랑에 빠지는 일본 여성을 연기했다.

닌자와 게이샤

1967년 제작된 〈007 두 번 산다(You Only Live Twice)〉는 할리우드 영화가 그려온 서양 남성과 일본 여성의 관계에서 하나의 전환점이 됐다고 할 수 있다. 이 영화에서 기존의 할리우드 '전통'에 따라 숀 코너리(Sean Connery)가 연기한 제임스 본드는 일본 여성 요원과 결혼을 한다. 제임스 본드의 결혼은 007 시리즈 사상 처음이었다. 하지만 제임스 본드의 부인, 즉 일본 여성 요원은 헌신적이고 순종적인 캐릭터나 '포카혼타스 패러다임'을 따르지 않는다. 그녀와 제임스 본드는 공동의 적을 해치우기 위한 파트너일 뿐이다. 제임스 본드는 닌자(忍者)가 되기 위한 훈련을 받은 후 닌자 복장을 하고 적의 비밀기지에 침투한다. 그리고

그림 7. 〈007 두 번 산다〉 포스터

그 뒤를 일본 정부의 닌자 부대가 뒤따른다.

〈007 두 번 산다〉는 할리우드 블록버스터에 처음으로 닌자가 등장한 작품으로도 유명하다. 이후 할리우드에서 일본은 닌자로 대변되는 남성적 이미지로 옮겨간다. 미국과 일본의 관계도 남녀 관계라는 도식에서 벗어나는데, 1980년대 영화 〈블랙 레인(Black Rain)〉에서는 미국과 일본을 대표하는 배우 마이클 더글러스(Michael Douglas)와 다카쿠라 겐(高倉健)이 형사로 나와 공

동 수사를 벌여 국제 야쿠자 조직을 섬멸한다. 하지만 1990년 대에 들어오면 미·일의 동반 관계에 균열이 생긴다. 미국과 일본 간의 경제 마찰이 심해지면서 '저팬 배싱(Japan Bashing)'이라 불렸던 미국의 일본에 대한 경제 제재가 가속화됐다. 이러한 미·일 관계를 대표하는 영화인 〈떠오르는 태양(Rising Sun)〉(1993) 에서 일본은 미국의 파트너가 아니라 미국의 조사를 받는 신세로 바뀐다. 〈007 두 번 산다〉에서 일본인과 결혼했던 숀 코너리가 〈떠오르는 태양〉에서는 일본 기업을 수사하기 위해 파견된 형사 역할을 맡은 것도 상징적이다.

1990년대 후반 일본 경제의 거품이 꺼지자 게이샤가 돌아온다. 〈게이샤의 추억〉의 원작 소설이 전 세계에서 베스트셀러가 된 1999년, 아사히신문출판이 발행하는 잡지 《AERA》에는 〈무슨 일인지 미국에서 게이샤 부활, 여전히 왜곡된 일본 이해〉라는 기사가 실린다. 원작 소설에서 주인공 사유리가 자신의 상사와 선배에게 '예스'와 '노'를 확실히 말하고 손님이 권하는 술도 뿌리치는 장면이 게이샤답지 않다는 지적과 더불어, 이 기사는 미국 언론이 일본에 대해 "실업, 도산, 평가절하" 등 경제 불황만을 다루어 마치 "일본 회사가 모두 도산한 듯" 보도한다고 불만을 토로한다. 이 기사는 경제적으로는 일본의 자동차와 전자

제품이 미국에서 계속 팔리고 있고 문화적으로는 일본 만화와 애니메이션이 큰 영향을 주고 있는데, 미국 언론이 일본의 경제 불황과 게이샤 보도에만 열중한다고 비판했다.[9] 미·일 관계의 은유로 보았을 때 〈게이샤의 추억〉이 등장한 것은 '시의적절'한 것이었다. 미국에 '노(No)라고 말할 수 있는 일본'이 역사의 뒤안길로 사라지고 미국의 우위가 재확인되자 이를 상징하는 게이샤가 돌아왔다고 볼 수 있기 때문이다. 《AERA》의 기사는 이러한 '전통'을 눈치채지 못한 것이다.

21세기에 들어서자 게이샤는 할리우드에도 재입성한다. 그렇다면 2005년 제작된 영화 〈게이샤의 추억〉은 기존의 '헌신적이고 순종적인 일본 여성'이나 '포카혼타스 패러다임'을 반복했을까? 영화의 줄거리를 살펴보자. 1920년대 말 가난한 어촌 출신인 지요는 아홉 살 나이에 교토의 오키야(置屋, 게이샤와 예비 게이샤가 머물며 일하고 교육받는 곳)에 팔려간다. 허드렛일을 하던 지요는 게이샤가 되기로 마음먹지만 오키야의 고참 게이샤 하쓰모모는 그녀의 앞길을 막으려고 한다. 지요는 그 세계에서 가장 인기 있는 마메하의 도움으로 게이샤 훈련에 열중할 수 있게 된다. 이후 지요는 가장 인기 있는 게이샤 사유리로 거듭난다. 1930년대 후반부터 1945년까지 시대의 풍파를 겪고 나서

사유리는 어릴 적부터 좋아하던 회장님과 연을 맺는다.

앞서 언급했듯이 〈게이샤의 추억〉은 서양 남성과 일본 여성의 관계를 그리지 않아 포카혼타스 패러다임과는 거리가 멀고 헌신적이고 순종적이기보다는 게이샤 세계에서 살아남고자 적극적으로 노력하는 여성을 그렸다. 일본판 《뉴스위크》가 〈게이샤의 추억〉에 대해서 "1904년 〈나비부인〉이 초연된 이래 서양은 일본 여성을 한결같이 헌신적이고 순종적인" 이미지로 그려왔다고 비판한 것은 이 영화 자체보다 게이샤라는 캐릭터를 할리우드가 부활시킨 것에 대한 반발이었을 것이다.

〈게이샤의 추억〉에 대한 또 다른 반발은 다른 곳에서도 있었다. 그것은 사유리의 실제 모델이라고 소문이 난 이와사키 미네코(巖崎峰子)의 인터뷰 때문이었다. 원작자인 아서 골든(Arthur Golden)은 소설을 쓰기 위해 게이샤였다가 은퇴한 이와사키와 인터뷰를 했다. 그런데 소설이 출판된 이후 이와사키는 자신의 명예를 떨어뜨렸다며 미국에서 아서 골든과 출판사를 고소했다. 그녀가 제기한 주장의 핵심은 '미즈아게(水揚げ)'에 대해 아서 골든이 잘못 해석했다는 것이다. 먼저 소설과 영화에 나타난 미즈아게를 살펴보자. 소설과 영화에서 미즈아게는 게이샤의 초야권(初夜權)을 의미하고, 여러 남성이 사유리의 미즈아게를

사려고 경쟁한다. 미즈아게 액수가 높게 결정되면 이 돈으로 사유리는 자신이 팔려온 빚을 갚을 수 있고 게이샤로서의 평가도 높아진다. 결국 사유리는 사상 최고가의 미즈아게 액수를 기록한다. 이는 영화와 소설의 절정 부분에 해당한다.

이와사키 미네코는 아서 골든의 미즈아게에 대한 해석을 전면적으로 부인한다. 미즈아게는 한자 그대로 어부가 쓰던 말에서 나온 것으로, '어획량'을 뜻한다. 따라서 미즈아게는 게이샤 세계에서 '한 달간 벌어들인 돈'을 말한다. 이와사키는 자신이 기록한 최고액은 "이런 의미에서"라고 반론한다.[10] 누구의 말이 맞을까? 게이샤의 세계를 잘 아는 제삼자의 설명을 참고해보자. 박사학위 논문을 쓰기 위해 '이치기쿠(市菊)'라는 예명으로 게이샤 활동을 했던 라이자 달비(Liza Dalby)에 따르면, 교토에서 미즈아게라는 용어는 이와사키 미네코와 아서 골든이 말하는 의미로 다 사용된다.[11] 따라서 누구의 말이 맞는지에 대한 판단은 힘들어 보인다. 중요한 점은 미즈아게의 어느 쪽 의미를 채택하느냐에 따라 게이샤에 대한 인상 그리고 작품이 전달하는 분위기가 전혀 달라질 수 있다는 것이다.

게이샤가 몸을 파는 유조(遊女)와 달랐던 것은 성과 관련된 일을 하지 않았다는 점에 있다. 그런데 소설과 영화는 미즈아게

를 성적 의미로 해석했으며, 이를 이야기의 중심에 놓은 것이다. 따라서 그 이전 장면에서 게이샤 수련에 열중하는 사유리에게 스승 마메하가 "우리는 기술을 팔지, 몸을 팔지 않아"라고 한 말이 무색해지는 것이다. 또한 미즈아게로 최고액을 기록한 이후 사유리는 더 이상 '예(藝)'를 수련하지도 않고 관객에게 그 것을 보여주지도 않는다. 마이클 후지모토 키징(Michael Fujimoto Keezing)의 비판처럼 〈게이샤의 추억〉은 "게이샤의 세계에 대한 정치(精緻)한 기술"이 돋보이지만 "미국인의 이국적 관음증"이 은폐된 작품인 것이다.[12]

이러한 점은 이와사키 미네코의 자서전을 바탕으로 제작된 일본 드라마 〈꽃 전쟁(花いくさ)〉(2007)과 비교할 때 더욱 두드러진다. 제목에서처럼 이 드라마는 게이샤의 세계를 여성의 전쟁터와 같은 곳으로 묘사한다. 여기에는 할리우드가 창조해낸 화려한 게이샤의 무대는 나오지 않는다. 주인공 게이샤는 이곳저곳 술자리에 불려가 달려드는 취객을 방어하며 굳건히 자신의 예(藝)를 펼친다. 미즈아게라는 단어는 전혀 사용되지 않으며, 드라마의 초점은 단골손님인 영화배우와 주인공의 관계에 놓인다. 영화배우는 그녀에게 사랑 고백을 한다. 그녀는 그의 사랑을 받아들일지 고민한다. 사랑이 일보다 우선하는 한국의 이

야기 구조와 달리, 일본에서는 사랑과 자신의 일 사이에서 갈등하는 경우가 많다. 게이샤를 소재로 했지만 결국 일본적 이야기 구조로 수렴되어 사랑과 일의 대립 구도로 드라마가 전개되는 것이다. 이런 대립 구도에서 대부분의 주인공이 사랑보다 일을 선택하듯이, 게이샤도 영화배우의 사랑을 받아들이지 않기로 결정한다. 드라마는 그녀가 자신이 부를 수 있는 노래가 두 곡 늘었다고 주변 사람에게 자랑하며 게이샤 수련에 전념하는 것으로 끝이 난다.

게이샤는 다시 돌아올 것인가

마부치 아키코의 지적처럼 메이지유신 이후 서양인이 일본에서 접할 수 있는 여성 중에는 게이샤가 많았고, 일본 정부가 서양에서 열린 박람회에 게이샤를 보내기도 했다. 게다가 우키요에 미인화에 그려진 유조의 모습은 게이샤와 혼동되기 일쑤였다. 게이샤는 서양이 일본의 아름다움을 거론할 때 대표적으로 찾는 이미지가 됐으며, 〈나비부인〉 이후 서양과 일본의 관계를 상징하는 역할을 해왔다. 일본의 위상이 시대에 따라 변하면서 게

이샤의 이미지는 잊혔다가 소환되는 일이 반복됐다.

21세기에 들어 다시 소환된 〈게이샤의 추억〉은 이전처럼 서양 남성과 일본 여성이라는 전형적 구도로 접근하지는 않았으며, 게이샤의 실상에 다가가려고 노력했다. 하지만 〈게이샤의 추억〉은 성적인 면을 이야기의 중심에 놓음으로써 서양의 일본에 대한 본능적 호기심을 감추지 못하는 작품이 된 것이다.

할리우드는 앞으로도 다시 게이샤를 소환할까? 만약 그렇다면 미래의 게이샤 영화에서는 어떠한 '또 다른 신비한 세계'가 창조될지, 그리고 그 이면에는 어떠한 시대상이 반영될지 궁금하다.

황승현

_____미국 사회 내
아시아의 미
수용 _____

미디어 속
아시아계 사람

서론

아모레 퍼시픽이 지원하는 '아시아의 미(Asian Beauty)' 연구 지원 사업은 '서양 중심 미(美) 개념의 전환'을 목표로 한다. '미'의 개념은 유동적이고 추상적이며 인식론적으로 구성되기에 아름다움을 인지하고 판단하는 기준과 문화에 지대한 영향을 미친다. 미의 관념과 기준은 사회적으로 체계화되고 구성되며 변화한다. 미의 기준은 유행처럼 변화하기도 한다. 아울러 미인의 기준 역시 변한다. 유동적인 미의 기준과 상응해 '추(醜)'의 기준도 변화한다. '추하다'는 관념을 규정하는 요소에는 오해와 편견이 존재한다. 특정 문화에 대한 이해의 부재가 추의 인식 틀을 구현하기도 한다. 따라서 미와 추의 기준과 틀의 유동성에 따라 특정 집단이나 사람에 대한 인식은 달라진다.

미국에서 아시아의 아름다움이라고 하면 '여백의 미'나 '청초하며 조용한 이미지'가 연상된다. 특히 단아한 옷차림의 온순한 여성은 아시아 여성에 대한 가장 대중적인 이미지다. 이런 이미지가 서양인을 대상으로 종종 '이국적 미(exotic beauty)'라는 콘셉트로 상업화되고, 여행사나 항공사의 광고 홍보 영상에도 종종 등장한다. 또는 무술을 하는 아시아계 남성의 이미지도 곳곳에 나타난다. 이 역시 신비로운 '이국적 미'와 연결되기도 하며 관광 상품 이미지의 한 부분이 되기도 한다. 그런데 최근 이와 달리 미국의 문화사와 대중문화에 아시아계 여성의 강한 이미지나 아시아계 남성의 아름다운 또는 멋있는 이미지와 같은 일련의 변화가 나타나고 있다.

미국 사회에서 아시아의 미는 이국적 미와 내국적(domestic) 미 사이에 머물며 안착하지 못했고, 서양 백인 중심 미의 영역 내로 완전하게 들어서지 못했다. 오히려 아시아인은 '영원한 외국인(forever alien or foreigner)'으로 인식됐으며, 항상 이국적이라는 틀에 위치 지어지곤 했다. 즉 아시아계라면 언제나 외국인으로 분류되고 미국 자국민이라는 인식이 약했는데, 이는 아시아계의 인권과도 연관이 있다. 미국 사회의 아시아계 미국인에 대한 문화시민권(cultural citizenship) 문제는 사회적 인종차별 태도와

밀접하게 관련되어 있다. 1980년대 미국 곳곳에서 인종차별과 편견에 근거한 언어 사용이나 행동을 하지 말자는 '정치적 올바름(political correctness)'이라는 저항운동이 시작됐다. 버락 오바마(Barack Obama)가 미국 최초의 흑인 대통령으로 당선되어 두 번의 임기를 마쳤을 때 미국은 이미 탈인종차별(post-racial) 사회로 진입한 듯했다. 더 이상의 공공연한 인종차별 태도나 실태는 없을 것으로 여겨졌다. 하지만 일부 사람에 대한 인종차별적 긴장은 정치적 올바름이라는 개념 뒤에 숨어 있었다. 다양한 인종차별적 태도는 트럼프(Donald Trump)의 대통령 후보자 시절부터 다시 공공연하게 가시화됐다. 이런 차별적 태도는 아시아계 문화와 사람을 영원한 외국, 외국인으로 규정하고 경계 지은 것으로, 미국 문화와 미의 영역에서 아시아인이 배제됐음을 보여준다.

2012년 전미농구협회(NBA) 프로 시즌에서 뉴욕 닉스(New York Knicks) 소속의 중국계 미국인 선수 제레미 린(Jeremy Lin)은 여러 경기에서 활약을 펼쳐 각종 미디어의 주목을 받았다. 린의 활약은 농구 팬 사이에 큰 열광을 불러일으켰다. 제레미 린의 성인 린(Lin)과 열광을 뜻하는 단어 인새니티(Insanity)를 합쳐 '린새니티(Linsanity)'라고 칭하는 신드롬이 생길 정도로 그의 인기는 대단했다.[1] 하지만 몇몇 미디어의 보도는 구시대적 편견의

틀인 '모델 마이너리티(model minority)' 스테레오타입을 환기했으며, 인종차별적 태도까지 보였다. 모델 마이너리티 신화란 외국인인 아시아계 사람의 근면 성실함과 성공을 향한 과도한 교육 열광을 강조한 것이다. 주요 대중매체는 린의 조상이 타이완계 중국인이며, 그가 하버드대학 출신이라는 점을 들어 모델 마이너리티적 요소를 조명했다. 영원한 외국인이라는 꼬리표가 붙은 아시아계라는 점과 하버드대학 출신이라는 사실이 강조되면서 제레미 린은 모델 마이너리티적 틀로 재규정된 것이다.

이후 린의 경기력이 떨어지자 ESPN의 편집자 앤서니 페데리코(Anthony Federico)는 '갑옷 속 빈틈(chink in the armor)'이라는 헤드라인으로 기사를 보도한다. '칭크(chink)'는 중국계 사람을 차별적으로 지칭하는 말이기에 이 기사에 대한 사회적 반향은 컸다. 문제의 심각성을 인지한 ESPN은 새벽 2시 30분에 나간 기사를 30분 만에 삭제했지만, 이미 때는 늦었다. 페데리코는 이 기사가 뉴욕 닉스의 경기가 잘 풀리지 않았음을 보도한 기사이자 헤드라인이었으며, 특정 인종을 겨냥한 차별과 편견이 담긴 기사는 아니라고 주장했다. 그러나 결과적으로 ESPN은 공식 사과문을 발표하고 페데리코를 해고했다. 또 ESPN은 뉴스 방송 중에 칭크 관련 용어를 두 차례 언급한 앵커 맥스 브레토스

(Max Bretos)와 인종차별 기사에 연루된 다른 이들도 징계했다.[2]

그런데 일주일 후 ESPN은 한국인 축구 선수 이동국(Dong-gook Lee)을 '국(gook)'이라고 여러 차례 지칭하며 스포츠 뉴스를 보도했다. 미국에서 '국'은 아시아계 사람을 인종차별적으로 부르는 속어다. 외국인이어서 성과 이름을 혼동했다고 변명할 여지가 없는 점은 '동국'이라고 부르면 될 것을 굳이 '동'을 빼고 '국'이라고 부른 사실에서 발견된다. 보도자가 의도했건 무의식적이었건 간에 문화적으로 습관처럼 배어 있는 그의 아시아계 사람에 대한 차별적 편견이 '국'이라는 호칭과 연계되어 표출됐다고 생각할 수 있다. 그만큼 아시아계 사람 혹은 문화에 대한 차별적 태도는 미국의 문화와 역사 속에 깊숙하게 자리를 잡고 있다. 이는 아시아계 사람을 아름다운 이미지와는 거리가 멀게 위치시킨다. 그 결과 아시아계 사람과 문화가 미국 사회에서 아름다움의 기준 영역 내로 진입하기란 어려웠을 것이다.

필자는 미국 사회에 깊숙이 자리한 아시아계 사람에 대한 차별적 태도와 서양 중심적 사고의 맥락에서 미국 백인 중심의 미의 기준과 내국적·기준적 미의 영역으로 진입하려는 아시아의 미가 어떤 변화 과정을 거치게 됐는지를 살펴보고자 한다. 미국 사회 내 미의 장에서 서양 백인 중심의 미와 투쟁하는 아시아의

미를 꼼꼼하게 살펴봄으로써 미의 전환을 이해하는 데 도움이 되고자 한다. 이 글에서 필자는 미의 전환을 분석하는 방법으로 아시아계 사람에 대한 편견적 묘사와 실제 아시아계 배우에게 초점을 두려 한다. '아시아 사람이 미디어에 어떻게 나타나느냐'를 분석하면 서구적 인식 틀 안에 자리한 아시아의 미를 직관적으로 바라볼 수 있다. 따라서 이 글은 미디어에 나타난 아시아인, 특히 동아시아인의 이미지를 중점적으로 분석하고 다룬다.

아시아의 미에 대한 미국 사회 내 인식의 유형화된 사례로는 '옐로페이스(yellowface)'와 '화이트워싱(whitewashing)'이 있다. 둘 다 미디어에 등장하는 아시아계 사람에 대한 편견적 인식이 담겨 있는 말이다. 옐로페이스와 화이트워싱에는 아시아의 미보다 서양의 미가 더 아름답다는 무의식이 내재돼 있다. 미의 투쟁과 전환을 통해 아시아의 미가 아름다움의 영역으로 들어서려고 할 때 이를 다시 차별하려는 기제가 옐로페이스와 화이트워싱으로 나타났는데, 이 글은 이 현상을 분석한다. 한편 최근에는 편견과 배제의 기제 속에서도 연극이나 TV 드라마 혹은 영화에서 아시아계 배우가 서양의 백인 배우와 비교해 외모 면에서도 좋은 평가를 받고 있다. 이는 아시아계 미가 더는 이국

적인 것이 아니라, 미국의 내국적 미의 영역 내로 진입했음을 보여준다. 특히 2010년대 들어 샌드라 오(Sandra Oh)와 대니얼 대 김(Daniel Dae Kim)과 같은 아시아계 배우가 주목받고 있는데, 이를 중심으로 최근 미국 내에서 새롭게 인식되는 아시아의 미가 갖는 사회적 의미를 조명하고자 한다.

미국 내 아시아의 미

1960년대 중반 새로운 사회적 개념인 '아시아계 미국인(Asian American)'이 나타난다. 이 개념은 아시아계의 미를 미국적 미의 영역 내로 수용한 공식적 시작으로 볼 수 있다. 1964년 민권법(The Civil Rights Act of 1964)이 인종, 성, 종교, 국적을 떠나 시민의 평등권을 보장했고, 이를 통해 합법적이고 공식적으로 '아시아계 미국인'이 탄생했다. 이러한 일련의 변화는 아시아계 사람을 완전한 시민(full-fledged citizen)으로 인정하고 이들에게 평등권을 보장해주는 것처럼 보였다. 그러나 이들은 법적으로는 아시아계 미국인이 됐지만, 사회·문화적으로 완전한 미국 시민으로 인식되기까지는 오랜 시간이 걸렸다. 이들에 대한 사회·문화적

편견과 차별은 아직도 미국 사회 곳곳에서 나타난다.

아시아계 미국인으로 인정은 됐지만 이들에게는 1960년대 후반 '모델 마이너리티'라는 꼬리표가 붙는다. 부와 명예를 추구하고 아메리칸 드림을 성취한 소수민족임을 강조한 이 용어에는 아시아계 사람의 성공을 인정한다는 긍정적인 면도 있지만, 부정적인 면도 존재한다. 특히 흑인이 제도화된 인종차별주의(institutionalized racism)를 비난할 때, 이에 대한 반박으로 백인은 성공적인 아시아계 미국인을 예로 들며 정치적으로 이용했다. 인종차별적 제도와 사회구조의 문제가 아니라, 부지런하고 근면하지 않은 아프리카계 미국인의 민족성을 지적하는 데 모델 마이너리티가 이용된 것이다. 즉 사회제도에 대한 비판을 개별 민족성의 문제로 돌리려 한 것이다. 따라서 모델 마이너리티라는 개념은 정치적 맥락에서 인종차별적 체제의 변명거리가 되고 말았다.

이후 아시아계 사람에 대한 편견적 내러티브에 대응해 아시아계 사람 스스로 자신의 내러티브를 전개하려는 주체적 움직임이 나타난다. 1960년대 후반 미국 시민으로 인정받고 법적으로 평등권을 얻으면서 아시아계 사람은 자신의 삶과 문화 이야기를 주체적 시각에서 만들고 무대화할 수 있는 물리적 조건

을 갖게 됐다. 즉 스토리텔링을 하는 주체가 되어 무대나 스크린을 통해 자신의 이야기를 할 수 있게 된 것이다. 1920년대 흑인이 자신의 이야기를 주체적으로 창조하고 스토리텔링하려는 '할렘 르네상스'라는 문예부흥운동을 벌였듯이, 미국 시민권을 합법적으로 인정받은 아시아계 미국인은 자신의 이야기를 통해 아시아 사람의 얼굴과 신체를 무대와 영상 매체 속에 내세웠다. 당시 공연계와 영화계에서는 백인 배우가 아시아 사람처럼 분장을 하고 연기하는 옐로페이스가 성행했다. 보통 아시아인의 눈과 입의 특징을 과장되게 연출했다. 옐로페이스는 서구적 시각에서 보고 이해한 아시아계 사람에 대한 편견 속에서 등장했다. 이에 저항해 이야기 발화(發話)의 주체를 아시아계 사람에게로 가져오려는 노력이 있었다. 무엇보다 백인 배우가 자주 맡았던 아시아계 등장인물을 아시아계 배우가 연기하고자 하는 캐스팅(취업) 평등권이 주장됐다.

　무대와 영상 매체 속에서 풍경처럼 등장하는 주변인이었다가 조금씩 중심부로 이동해 국가 내러티브의 주체 영역이자 주인공으로, 그렇게 아시아계 사람은 미국적 아름다움의 기준 영역 내로 한 걸음씩 들어왔다. 이 과정에서 이들은 주요 영상 미디어 속에서 이국적 객체나 야만인이 아닌 서구적 이야기 전개의

주체이자 아름다운 사람으로 변모했다. 하지만 주요 영상 미디어 속에 나타난 뿌리 깊은 백인 중심적 미의 기준과 연관된 관행이 남아 있어 아름다운 사람 혹은 매력 넘치는 사람으로의 변모 과정은 그렇게 순탄하지 않았다.

18세기 중반의 연극 〈중국 고아(The Orphan of China)〉(1756)와 20세기 초 푸치니의 오페라 〈나비부인〉(1904) 등에서 인기를 끈 옐로페이스는 1960년대 중반 미국의 연극과 영화에 자주 등장했으며, 최근까지도 사라지지 않고 종종 나타난다. 옐로페이스는 주로 아시아계 사람의 외모를 과장해 희극적 효과와 흥행 효과를 높이기 위해 사용됐다. 옐로페이스는 1960년대 중반 성행했는데, 유명한 백인 배우 율 브리너, 말런 브랜도, 미키 루니, 존 웨인 등이 옐로페이스를 하고 아시아계 인물을 연기했다. 유명한 예로 영화 〈대지(The Good Earth)〉(1937)와 〈티파니에서 아침을(Breakfast At Tiffany's)〉(1961) 등이 있다. 특히 많은 많은 사람들은 〈티파니에서 아침을〉에서 사랑스럽게 등장하는 오드리 헵번(Audrey Hepburn)과 호화로운 보석 상점 티파니를 기억할 것이다. 이 영화를 보지 않았더라도 영화 속 오드리 헵번의 아름다운 모습을 담은 포스터를 한 번쯤은 보았을 것이다. 백인 주체의 이 아름다운 사랑 영화에 일본인 등장인물인 미스터 유니오

시가 희극적 요소를 만들어
낸다. 백인 배우 미키 루니
(Mickey Rooney)가 이 일본인
캐릭터를 연기하는데, 찢어
진 눈을 강조하고자 눈꺼풀
에 테이프를 붙이고 가짜 뼈

그림 1. 영화 〈티파니에서 아침을〉에 나온
미키 루니. 출처: imdb.com

드렁니를 입속에 넣어 부자
연스럽게 말하는 등 우스꽝스러운 모습을 연출한다. 아시아계
사람에 대한 서구인의 스테레오타입이 강조된 전형적 옐로페이
스의 사례다. 아름다운 사랑 이야기와 희극적 요소 어디에도 아
시아계 사람의 진정한 아름다움이 담길 여지는 없어 보인다. 또
한 옐로페이스는 서양과 동양을 문명과 야만 혹은 남성과 여성
이라는 권력의 불균형에 기반을 둔 이분법적 세계관으로 바라
보는 오리엔탈리즘과 성격을 같이한다.[3]

1960년대 중반 이후 옐로페이스 관행은 인종 편견과 차별이
담겨 있다는 비판을 받고 연극과 영화 미디어에서 지양의 대상
이 됐다. 그 결과 옐로페이스 관행은 점차 약해지거나 사라졌다
고 생각됐다. 그러나 옐로페이스와 아시아계 사람을 무대와 스
크린 속 배경으로 만들고 이야기의 주체에서 배제하는 할리우

드와 브로드웨이의 관행은 먼 과거의 일이 아니다. 결론적으로 1960년대 이후 옐로페이스 관행은 사라지지 않았고, 주요 대중 미디어 속에서 백인 중심의 미와 함께 잔존해왔으며, 지금도 종종 화이트워싱의 형태로 나타난다. 화이트워싱은 주로 아시아계 등장인물을 백인 배우가 연기하는 관행을 지칭한다. 아시아계 인물처럼 보이려고 인공 보철을 입에 넣거나 눈에 테이프를 붙인다거나 하는 우스꽝스러운 메이크업을 하지는 않지만, 화이트워싱은 아시아계 사람이 주체가 되는 이야기와 콘텐츠를 백인 주체와 이야기로 바꿔버리는 관행이라는 점에서 옐로페이스와 맥을 같이한다.

TV 애니메이션으로 제작되어 인기를 끈 〈아바타: 아앙의 전설(Avatar: The Last Airbender)〉(2005-2008)[4]은 이누이트와 아시아계 사람의 이야기를 담고 있다. 그런데 2010년 실사판 영화 〈라스트 에어벤더(The Last Airbender)〉로 제작됐을 때 영화사는 주연급 등장인물을 백인으로 캐스팅한다고 공지했으며, 동시에 배경 인물로는 아시아계 배우를 캐스팅한다는 의사를 보였다. 영화 〈매트릭스(The Matrix)〉(1999)로 유명한 릴리 워쇼스키(Lily Wachowski)와 라나 워쇼스키(Lana Wachowski)가 감독하고 배두나가 주연한 영화 〈클라우드 아틀라스(Cloud Atlas)〉(2012)를 보면,

백인 배우인 짐 스터게스와 휴고 위빙이 인공 보철과 메이크업을 이용해 아시아계 사람처럼 분장하고 등장한다. 영화의 내용은 윤회를 통해 인종, 국가, 성별을 뛰어넘고 서로 바뀔 수 있음과 정체성의 우연성 혹은 가변성을 보여주는 것이라 〈클라우드 아틀라스〉는 다른 화이트워싱 사례와는 결이 다르다고 할 수 있다. 실제로 릴리와 라나 워쇼스키는 남성(형제)에서 여성(자매)으로 바뀐 자신들의 삶의 여정과 그런 삶에 대한 철학을 담은 이 영화를 통해 미국 사회가 보이는 정체성의 불변성과 스테레오타입에 의문을 제기한다. 옐로페이스의 주된 문제점은 분장과 연기를 통해 아시아계 사람의 외모적 특징을 과도하게 표현해 우스꽝스럽게 묘사한다는 점이다. 〈클라우드 아틀라스〉에서는 이런 점이 현저하게 드러나지 드러나지는 않지만, 스터게스와 위빙의 분장은 시각적으로 옐로페이스와 비슷하다는 점에서 여전히 문제는 있다. 한편 왜 옐로페이스보다 더 역사적으로 성행했던 블랙페이스(blackface)는 부재(不在)하느냐 하는 것은 의문으로 남는다.

또 다른 화이트워싱의 예로 〈닥터 스트레인지(Doctor Strange)〉(2016)에 등장하는 에인션트 원을 들 수 있다. 원작 만화에서는 500년 전 티베트 출신 노인인 에인션트 원을 이 영화

에서는 영국계 백인 배우인 틸다 스윈턴(Tilda Swinton)이 연기한다. 아시아의 철학이자 사상을 대표하며 태초의 신비한 힘의 근원을 이해하는 아시아계 인물인 에인션트 원을 굳이 백인으로 바꾼 이유가 무엇인지 의문이 든다. 일본인 작가 시로 마사무네(士郎正宗)의 만화를 각색한 영화 〈공각기동대: 고스트 인 더 쉘(Ghost in the Shell)〉(2017)에서는 백인 배우인 스칼릿 조핸슨(Scarlett Johansson)이 검은색 가발을 쓰고 기계화된 일본인 소녀 모토코 구사나기를 연기한다. 최근 동명의 원작 소설을 각색한 영화인 〈서던 리치: 소멸의 땅(Annihilation)〉(2018)에서도 원작 속 아시아계 후손인 주인공을 백인으로 바꿨으며, 이를 내털리 포트먼(Natalie Portman)이 연기한다. 2019년 개봉한 영화 〈헬보이(Hellboy)〉(2019)도 영국의 백인 배우인 에드 스크레인(Ed Skrein)을 일본계 미국인 캐릭터인 벤 다이미오 역으로 캐스팅하려다 화이트워싱이라는 논란이 일어 캐스팅을 교체했다.

스칼릿 조핸슨이나 내털리 포트먼 같은 배우가 세계적으로 유명하고 매력 있는 실력파 배우임은 틀림없다. 하지만 왜 아시아계 등장인물을 백인 배우로 캐스팅하는지는 의문이다. 화이트워싱이 중요한 문제인 이유는 이런 관행이 아시아계 사람의 일자리 기회에 제약을 줄 뿐 아니라, 그들에 대한 편견을 만들

어낼 수 있기 때문이다.[5] 결국 이런 관행은 백인 중심의 이야기 주체 형성 및 미의 기준과 관련된다. 이러한 화이트워싱 관행 속에서 아시아계 배우인 샌드라 오와 대니얼 대 김의 행보는 미국에 아시아계 미가 전파되는 데 깊고 상징적인 의미를 지닌다고 할 수 있다.

아름다운 아시아계 여성: 샌드라 오

각종 미디어를 통해 미국 사회 내 다문화주의와 여러 민족·인종에 기반을 둔 다양한 미의 기준이 알려지게 됐다. 요즘 미국 사회에서 아름다운 아시아 사람의 모습을 찾기는 어렵지 않다. 드라마 〈그레이 아나토미(Grey's Anatomy)〉(2005-)로 유명한 한국계 캐나다 배우 샌드라 오(Sandra Oh)는 영국과 미국의 합작 드라마 〈킬링 이브(Killing Eve)〉(2018-)로 2018년 에미상 여우주연상 후보에 올라 시상식에 참석했다. 샌드라 오가 부모와 함께 시상식에 참석하는 모습이 각종 뉴스 미디어에서 보도됐다. 그녀의 아버지는 서양식 턱시도 차림이었지만, 어머니는 한복을 곱게 차려입고 아시아 여성의 아름다움을 보이며 레드카펫

을 밟았다. 2018년 시상식에서 샌드라 오는 에미상 드라마 부문 여우주연상 후보에 오른 최초의 아시아계 여배우로 기록됐다. 한 기자가 한복을 입은 어머니에게 딸이 자랑스러우냐고 질문하고, 어머니는 그렇다고 대답하는 모습이 방송과 미디어를 통해 보도됐다. 미국 미디어계 역사상 미국 내의 아시아계 미가 공식적으로 인정받는 뜻 깊은 장면이 연출된 것이다. 그동안 아시아계 배우는 주변인 역할만 맡아왔고 아시아계 미는 서양 백인 중심 미의 주변 영역만을 맴돌았는데, 이제 조금씩 그 중심 영역으로 진입하는 성과를 보이고 있다.

샌드라 오는 에미상 여우주연상 후보에서 더 나아가 2019년 골든 글로브 시상식에서 유명 배우 앤디 샘버그(Andy Samberg)와 함께 사회를 맡았을 뿐만 아니라, 골든 글로브 여우주연상을 받았다. 아시아계 미국인의 역사에서 샌드라 오가 받은 골든 글로브 여우주연상의 의미는 매우 크다. 아시아계 배우는 할리우드 영상 미디어 업계에서 늘 주변인 혹은 배경에 가까운 역할만 수행했으며, 내러티브의 주체로 여겨지지 않았다. 그러나 최근 샌드라 오는 주인공으로서 이야기를 이끄는 주체이자, 서구적 미의 영역에서 '아시아계 미'를 구현한 '이브'라는 명성을 얻고 있다. 샌드라 오는 2019년 미국의 스크린 액터스 길드 어워드

(SAG, Screen Actors Guild Award)에서도 드라마 시리즈 부문 여우 주연상을 수상하는 등 2019년 시상식 시즌의 여왕과도 같은 모습을 보였다.

샌드라 오의 초기 경력에서부터 시작된 아시아계 미는 기존의 서양화된 아시아계 미의 이미지와 다르다. 샌드라 오는 〈그레이 아나토미〉에서 야망 넘치는 외과 의사인 크리스티나 양으로 캐스팅됐다. 제작 초기에 크리스티나 양은 본래 백인 여성으로 창조된 인물이었다. 샌드라 오의 말에 따르면 "당돌한 작은 백인 여성"이었다.[6] 그런데 제작 초기의 의도와 달리 샌드라 오가 크리스티나 양으로 캐스팅됐다.

2000년대 중반 아시아계 미국인 사이에서는 미용 성형수술이 성행했다. 이는 서양형 미의 기준에 따라 외적으로 변신해 백인처럼 되고 싶은 이들의 욕망을 뜻하는 것이었다. 또한 단순한 외적 미의 기준을 따라 매력 있게 보이려는 목적만이 아니라, 미국 사회에서 '쪽 찢어진 눈'이라느니 하는 편견적 시선과 '이등 시민(second-class citizen)'으로 분류되어 차별받는 위치에서 탈피해 백인과 동등한 시민이 되고자 했던 이들의 열망도 담겨 있다. 찢어진 눈이라는 인종차별적 편견이 담긴 외적 구별화와 특징화에서 벗어나 서양형으로 수술해 변신한다면 서구형 미적

기준이 지배적인 구조 속에서 구직할 때도 매력적으로 보여 유리할 수 있다는 희망이 있었을 것이다.

하지만 안검미용성형술 혹은 쌍꺼풀성형수술로 대표되는 서구형 미의 선호가 한창일 때 쌍꺼풀 없는 중국계 배우 루시 류(Lucy Liu)와 함께 샌드라 오가 나타났다. 이들의 등장은 백인형 미를 추구하는 유행으로부터의 이탈로 볼 수 있다. 이들은 서구형 미의 기준, 즉 백인처럼 보이고자 성형하지 않았으며, 아시아계 여성으로서 자신의 외모를 자랑스럽게 그대로 내보이며 그 매력을 보여주었다. 서양인처럼 되고자 하는 성형수술이 유행하던 당시 사회에서 초기에 백인 여성으로 창조된 인물인 크리스티나 양을 연기한 샌드라 오는 보란 듯이 〈그레이 아나토미〉를 아끼는 애청자 사이에서 인기 배우로 떠올랐으며, 골든글로브 여우주연상 수상자로 선정되기에 이르렀다. 서양 중심적 미의 기준이 지배적인 미디어 영역에서 샌드라 오는 아시아계의 아름다움과 매력을 발산한 대표적 배우다. 샌드라 오는 성형까지 해서 서구형 혹은 백인형 미인으로 변신할 필요가 없음을 역설했으며, 아시아계 여성으로서 충분히 아름답고 매력적이라는 암묵적 메시지를 미국 사회에 전했다. 아시아계 미를 미국 사회에 알린 샌드라 오는 백인 중심의 미적 영역으로 진입함

과 동시에 스토리텔링의 주체로 성장했다.

물론 스토리텔링의 주체가 되는 길은 그리 쉽지 않았다. 2014년 〈그레이 아나토미〉에서 하차하고 난 후 바로 주연급으로 캐스팅될 거라는 샌드라 오의 기대와 달리 그녀는 아시아계 여성에 대한 한계의 벽을 마주하게 됐다. 한동안 어떤 작품에서도 주연급 역할로 캐스팅되지 못했다. 4년 후 샌드라 오는 새 BBC 스파이 드라마 출연 제의와 함께 대본을 받는다. 작품은 루크 제닝스(Luke Jennings)의 소설을 각색한 드라마 〈킬링 이브〉였다. 몇 년간의 실망과 아시아계 배우의 한계를 경험한 샌드라 오는 대본을 살펴보았지만 자기가 맡을 역할이 무엇인지 알 수가 없었다. 에이전트에게 자신이 어떤 배역을 맡는 것인지 묻자, 에이전트는 주인공인 이브라고 대답했다. 무의식적으로 당연히 주인공이 아니라고 생각하던 샌드라 오는 자신이 얼마나 서양 중심의 주체성 및 미의 기준과 내러티브 전개 체제에 세뇌됐는지 깨닫고 쓴웃음을 지었다.[7] 서양권 국가에서 아시아계 사람으로서 서양 중심의 내러티브나 미의 기준에 들어설 수 없음을 무의식적으로 인정하고 수용했음을 깨닫는 순간이었다. 〈킬링 이브〉에서 이브를 열연하고 샌드라 오는 다시 한 번 골든글로브에서 상을 받았는데, 이번에는 여우주연상이었다. 샌드

그림 2. 2018년 에미상 시상식에서 한복을 입은 어머니와
샌드라 오의 모습. 출처: NBC.com

그림 3. 2019년 골든 글로브 여우주연상을 수상한 샌드라 오.
출처: NBC.com.

라 오는 〈그레이 아나토미〉로 2006년 여우조연상을 수상한 이
래 아시아계 여성으로서 두 번의 골든 글로브 상의 영예를 안은
최초의 여배우가 됐다.

아름다운 아시아계 남성: 대니얼 대 김

백인 중심의 미 개념 속에서 아시아의 미를 강조하면서 '미'
라는 개념 투쟁의 장에서 분투하고 있는 또 다른 인물은 드
라마 〈로스트(Lost)〉(2004-2010)와 〈하와이 파이브 오(Hawaii
Five-O)〉(2010-)로 잘 알려진 배우 대니얼 대 김(Daniel Dae Kim)이
다. 2004년부터 2010년 피날레까지 〈로스트〉에 등장해 한국인
권진수 역을 열연하며 그는 배우로서 역량을 인정받았다. 〈로스
트〉에서 얻은 인기가 이어져 그는 2005년 주간지 《피플(People)》
이 선정한 '살아 있는 가장 섹시한 남성' 열네 명 가운데 한 명
으로 기사에 올랐다. 선정된 다른 유명인으로는 〈투 포 더 머
니(Two for the Money)〉(2005)의 주인공 매슈 매코너헤이(Matthew
McConaughey), 〈그레이 아나토미〉의 주인공 패트릭 뎀프시
(Patrick Dempsey), 〈크래쉬(Crash)〉(2004)와 〈허슬 & 플로(Hustle &

Flow)〉(2005)의 주인공 테런스 하워드(Terrence Howard)가 있다. 대니얼 대 김은 2006년 미국의 스크린 액터스 길드 어워드에서 최고 앙상블 부문을 포함해 각종 부문에서 상을 받았다. 그는 2010년 〈로스트〉 종영 후 리부트 드라마 〈하와이 파이브 오〉에서 형사 친 호 켈리를 연기했다. 원작 〈하와이 파이브 오〉는 1968년에서 1980년까지 큰 인기를 누렸으며, 친 호 켈리는 인기 높았던 등장인물이었다. 대니얼 대 김은 2017년까지 친 호 켈리를 연기했다.

대니얼 대 김은 인권과 사회 문제에 대한 의식 있는 사회활동가로도 잘 알려져 있다. 1960년대에 아프리카계 미국인이 유럽계 백인 중심의 미에 대항하며 아프리카의 미(African Beauty)를 강조하는 정치·문화운동을 펼쳤을 때 그들이 주장한 슬로건은 '흑인은 아름답다(Black is Beautiful)'였다. 대니얼 대 김이 아시아 남성의 미를 강조하는 모습은 '황인종은 아름답다(Yellow is Beautiful)'를 말하는 듯하다. 기존 서양 백인 중심의 미적 기준에서 볼 때 그의 모습은 도전적이다.[8] 샌드라 오와 비슷하게 자신이 지닌 아시아계 남성의 멋과 함께 그는 아시아의 미 개념을 미국 사회에 적극적으로 알리고 있다.

대니얼 대 김은 2016년 미국의 화장품 기업 에스티 로더

(Estée Lauder)의 계열사인 클리니크(Clinique)의 남성용 화장품 광고 모델로 발탁됐다. 클리니크는 '비하인드 더 페이스(#BehindtheFace)'라는 프로젝트를 기획했다. 이 회사는 전통적 기준에서 아름답다고 알려진 모델이나 배우에 국한하지 않고 사회문제와 문화적 제약에 도전하는 이미지가 강한 인물을 선택하는 한편, 그들의 삶의 이야기를 전달하고자 했다. 클리니크는 단순하고 피상적 외모의 미를 강조하는 광고에서 탈피해, 아름다운 정신과 내면의 미를 중심으로 그들의 숨겨진 삶의 이야기를 들려주는 광고 프로젝트를 기획한 것이다. 화장품 업계에서 세계적인 거대 기업인 클리니크가 '비하인드 더 페이스' 프로젝트에서 아시아계 미국인인 대니얼 대 김을 모델로 계약한 데는 큰 의미가 있다. 미국 사회에 깊숙하게 자리한 인종차별을 경험한 아시아계 미국인이 대형 화장품 회사 광고에서 떳떳하게 서양 혹은 백인 중심의 미에 도전하고 미국의 미를 논하면서 수정되고 확장된 새로운 미의 기준을 제시한 것은 매우 주목할 만하다.

프로젝트 이후에도 그는 자신의 사회운동가적 정신을 실천하는 모습을 보여주었다. 특히 2017년 TV 드라마 산업계에서 암묵적으로 성행하는 불평등한 출연료 시스템을 인종차별이라고

그림 4. 화장품 기업 클리니크 홈페이지에 등장한
대니얼 대 김의 이미지. 출처: clinique.com

비판하며, CBS에 이런 관행을 고칠 것을 강력하게 요구했다.
요구가 수용되지 않자 그는 시즌 7을 끝으로 〈하와이 파이브
오〉에서 하차했다. 대니얼 대 김은 2016년 〈왕과 나〉 리바이벌
공연에서 아시아 왕을 연기하기도 했다. 무대 위에서 펼친 훌륭
한 연기와 무대 밖의 사회운동을 통해 그는 극장이나 매체에 나
타난 옐로페이스 관행을 끝내려고 부단히 투쟁했다. 2019년 영
화 〈헬보이〉에서 영국의 백인 배우인 에드 스크레인이 일본계
미국인인 벤 다이미오 역에 캐스팅됐을 때 화이트워싱 논란이
일어났고, 이에 스크레인이 하차를 결심했다. 벤 다이미오 역할
은 대니얼 대 김이 맡아서 열연했다. 그의 참여적이고 진취적인

216

행동과 미디어 활동은 매체의 인종차별을 없애고 평등권을 확보하는 데 기여했다. 특히 아시아계 남성으로서 그는 아름다움은 성적 혹은 인종적 구별 없이 표출하고 누릴 권리여야 한다고 주장하면서 아시아의 미를 배타적으로 보는 시선을 비판하고 이를 미국적 미의 기준에 접목하고자 노력했다. 그는 아시아계 남성도 아름답다고 말하며, 미국의 미의 기준 영역에 아시아의 미를 위치시키고자 했다.

미의 영역 내 투쟁은 진행 중: 화이트워싱

브로드웨이 공연계에서는 아시아계 사람과 문화에 대한 편견을 깨고 진정한 아시아의 미를 알리려는 일련의 시도가 있었다. 그 예로 유명한 뮤지컬 〈미스 사이공(Miss Saigon)〉 보이콧운동이 있다. 〈미스 사이공〉은 두 차례의 큰 보이콧을 마주했다. 첫 번째는 1990년 초 아시아계인 주인공 역에 영국계 배우를 캐스팅해 옐로페이스라는 민감한 사회문제가 불거지면서 발생했다. 두 번째 보이콧은 2013년 이 뮤지컬이 리바이벌될 때 발생했다. 미네소타에 본부를 둔 '미스 사이공 사지 마 연합(Don't Buy Miss

Saigon Coalition)'은 2013년 보이콧을 주도하며 '미스 사이공 사지 마(Don't Buy Miss Saigon)'라는 슬로건을 내걸었다. 이 단체는 강력하게 〈미스 사이공〉 리바이벌 공연에 반발하고 나섰다. 이 단체의 구성원은 다양한 인권운동가, 예술가 그리고 지역단체 회원 등으로 이루어져 있다. 이들은 오래된 뮤지컬인 〈미스 사이공〉이 베트남이라는 소재를 가지고 아시아계 사람, 국가, 문화에 대한 인종차별적 편견을 지속하는 역할을 해왔다고 주장했다. 또한 이 뮤지컬이 아시아 국가를 미개한 나라로 상정하고 그곳 사람의 인권이 유린되고 있다는 대중적 이미지를 만들어 냈다고 말한다. 정의로운 미국 군인이 이들을 구원한다는 미국식 영웅 판타지와 백인 남성 우월주의 로맨스를 양산하는 데 영향을 주었다고도 주장했다. 그리하여 이 단체는 〈미스 사이공〉 속에 재현, 재생산, 재강화되는 아시아 문화와 사람에 대한 편견을 깨뜨리고자 불매운동을 벌였다. 보이콧 참여자는 〈미스 사이공〉이 아시아에 대한 편견을 재현한다고 말한다. 특히 이 뮤지컬이 아시아계 여성을 중국 인형(China Doll)이나 드래건 레이디, 게이샤 등의 스테레오타입으로 만들어 끊임없이 재생산해 왔다고 비판했다.

〈미스 사이공〉의 리바이벌과 비슷한 시기인 2015년 〈왕과

나〉의 리바이벌 작품이 공연됐다. 이 작품 역시 옐로페이스 문제를 초래했다. 〈왕과 나〉의 주인공인 왕 역에 일본 배우 와타나베 겐(渡辺謙)과 함께 대니얼 대 김이 캐스팅됐다. 아시아계 배우를 왕으로 캐스팅한 점은 율 브리너를 캐스팅해 옐로페이스 문제를 일으킨 원작과 달라 의미가 깊다. 내용 면에서도 이 리바이벌 작품은 좀 더 현대 사회의 인종차별과 성차별에 대한 재고(再考)를 담고 있다. 그러나 서양 문명이 자신들의 가치관을 주장하며 아시아계 국가와 사람을 서양식으로 교육하고 문명화하려는 오리엔탈리즘 성격을 〈왕과 나〉 역시 담고 있다. 특히 배경이 된 태국에서 이 작품은 자국의 위대한 왕을 모욕한다는 이유로 공연이 금지됐다. 대부분 아시아계 배우를 캐스팅했지만, 자세히 들여다보면 〈왕과 나〉의 리바이벌 작품 역시 일부 배우의 옐로페이스가 나타나 한계를 보여준다. 따라서 〈왕과 나〉를 단순히 과거에 흥행했던 뮤지컬로 볼 만한 가치가 있다고 생각하기에는 문제가 많다.

옐로페이스 관행과 함께 영상 미디어 분야에서는 화이트워싱 문제도 재고할 사항이다. 2013년 아시아계 미국인인 케빈 콴(Kevin Kwan)의 베스트셀러 소설인 《크레이지 리치 아시안(Crazy Rich Asians)》은 2018년 영화화됐고, 흥행에 성공했다. 이런 성공

뒤에는 소설 및 영화와 관련된 여러 가지 논란이 있었다. 소설을 영화로 각색하는 단계에서 화이트워싱 논란이 일었으며, 소설과 영화 자체가 모델 마이너리티라는 허상과 편견을 재생산한다는 비판이 있기도 했다. 영화 〈크레이지 리치 아시안〉은 여러 가지 문제가 있어서 영화 자체에 대한 분석은 좀 더 깊이 재고해볼 필요가 있다. 그래도 주목할 만한 점은 〈크레이지 리치 아시안〉이 아시아계 미국인을 완전한 미국인으로 제시했을 뿐만 아니라, 주변인 같은 소수민족이 아닌 미국의 주역이자 주체가 될 수 있다는 점을 시사했다는 것이다.

비슷한 시기에 한국계 미국인 제니 한(Jenny Han)의 소설 《내가 사랑했던 모든 남자들에게(To All the Boys I've Loved Before)》 (2014)도 인기를 끌면서 영화로 각색 작업이 진행됐다. 초기 단계에서 대부분의 영화 제작자가 한국계 미국인인 주인공을 백인으로 바꾸자는 제안을 했다. 즉 화이트워싱 문제가 발생한 것이다. 작가는 자신의 자서전적 스토리에 바탕을 둔 아시아계 소녀에 대한 소설이기에 이런 제안을 거절했다. 여러 제작사를 거쳐 유일하게 아시아계 미국인 배우를 캐스팅하겠다는 제작자에게 영화화 작업이 맡겨졌다. 결국 이 소설은 2018년 영화화되어 넷플릭스(Netflix)를 통해 배급, 상영됐다.

왜 주된 미디어 매체가 화이트워싱을 아직도 고수하는지 의문이 든다. 뮤지컬이나 영화를 흥미롭게 만들기 위해서는 아시아성(Asianness)이라는 민족성을 지우고 백인성(whiteness)으로 대체해야 한다는 논리인가? 사랑 이야기는 오직 백인 배우가 연기해야만 전달된다는 논리일까? 화이트워싱을 담은 영상 미디어 상품이 글로벌 시장에서 시장성과 영향력을 확보할수록 백인성에 근거한 글로벌 아름다움이 기준처럼 제시되고 확고해질 가능성이 높다. 화이트워싱의 지속은 아마도 아시아의 미가 미국의 미 혹은 백인을 중심에 둔 미국 미의 기준에 완전하게 수용되지 못했음을 의미할 것이다. 수용과 배제의 역사 속에서 아시아의 아름다움을 적극적으로 알리려고 투쟁하는 샌드라 오와 대니얼 대 김의 행보는 서양, 백인 중심의 미가 차지하고 있는 영역에서 앞으로 아시아의 미가 어떤 위상을 보여줄 수 있는지를 제시하는 듯하다. 그들의 노력은 서양 중심으로 치우친 아름다움의 기준을 비판, 수정하고 아시아계 미의 확장 가능성을 보여준다. 이들 외에도 현재 왕성하게 활동하는 아시아계 배우는 서양과 백인 중심으로 형성된 미의 영역에서 아시아의 미를 정립하고자 부단히 노력하고 있다.

_____현대 디자인에
나타난
동아시아의
아름다움 _____

세계 디자인에 투사된 동아시아의 미적 가치

현대 디자인에 큰 영향을 미친 동아시아의 아름다움

19세기 말에서 20세기 전반에 이르는 기간 동안 '디자인'은 공예나 순수미술과 구분되는 독자의 영역을 구축했다. 그리고 20세기를 거쳐 지금까지 디자인은 현대인의 삶과 관련된 조형적 아름다움을 창조하는 전문 분야로 발전해왔다. 대체로 이런 변화는 주로 동아시아 문명권 바깥, 즉 서양을 중심으로 이루어져왔다. 그런데 이렇게 서양 중심의 현대 디자인이 확립되는 과정에서 동아시아의 미적 가치가 많은 기여를 했다는 사실은 별로 알려져 있지 않다.

예를 들어 19세기 말 윌리엄 모리스(William Morris, 1834~1896)가 주도했던 영국의 '수공예부활운동(Arts & Craft Movement)'에

그림 1. 일본 문화의 영향을 받은 아르누보 양식 가구

는 당시 영국에 소개되기 시작했던 실용성이 뛰어난 일본의 전통 공예가 매우 큰 영감을 제공했다.[1] 이 수공예부활운동을 계기로 봉건시대에 지배 계급만을 위해 존재했던 공예는 대중과 기능을 중요시하는 현대 디자인으로 대치된다. 한편 19세기 말에서 20세기 초까지 최초의 디자인 양식이라 일컬어지는 '아르누보(Art Nouveau)'가 프랑스를 중심으로 전개된다. 이 새로운 양식도 일본 미술과 공예의 유미주의(唯美主義) 경향에서 큰 영향을 받았다.[2] 아르누보 양식을 통해 사람들이 실제 사용하는 물

건이나 공간도 일관된 미적 양식을 가질 수 있으며 예술품 못지
않게 아름다울 수 있다는 것이 입증됐다.

이렇게 일본을 비롯한 동아시아의 미적 가치는 일찌감치 디
자인이라는 새로운 분야가 만들어지는 데 적지 않은 기여를 해
왔다. 아울러 동아시아의 미적 가치는 20세기에 접어든 이후로
도 세계 디자인의 흐름에 꾸준히 참고가 됐다. 어떤 경우에는
세계 디자인의 흐름을 획기적으로 바꾸기도 했다.

동아시아의 영향과 그 내용

그런데 19세기 말에서 20세기, 나아가 21세기에 접어드는 동안
세계 디자인의 흐름에서 모든 아시아의 미적 가치가 영향을 미
친 것은 아니었다. 디자인이 형성되던 초기에는 일본 문화가 주
로 큰 영향을 미쳤다. 그러다가 20세기 중반에 접어들면서 세계
디자인계는 독일 바우하우스(Bauhaus)의 기능주의 디자인 전통
에 눈을 돌리게 되고 동아시아 문화에 대한 관심은 희박해진다.
대신 서양 중심의 디자인관이 20세기 전체를 이끌고 지배하게
된다. 그런데 20세기 후반부터 큰 문제가 생긴다. 포스트모더니
즘 디자인과 해체주의 디자인을 지나면서 서양 중심의 디자인
은 큰 한계에 부딪혔으며, 그 대안으로 동아시아의 미적 가치가

다시 주목받기 시작했다. 그 결과 21세기를 전후해서는 서양에 이미 익숙하게 알려진 일본의 미적 가치가 먼저 두드러지기 시작한다. 일본의 전통 불교 문화에 입각한 '젠(禪) 스타일'이 세계적으로 큰 붐을 일으킨 것은 그런 맥락에서 나타난 현상이었다. 그 후 중국의 조형미가 점

그림 2. 중국의 가구 디자인

차 영향력을 키워왔고, 최근에는 한류의 여파로 한국 문화의 조형적 아름다움에 대한 관심도 증가하는 추세다.

종합해보면 서양을 중심으로 발전해온 세계 디자인의 흐름에 영향을 미친 것은 아시아 전체의 미적 가치보다는 동아시아의 것으로 국한됐다. 그리고 일본 문화에서 시작된 관심과 영향이 21세기에 접어들면서부터는 중국이나 한국 등 여타 동아시아 국가로 확대되는 것을 볼 수 있다. 특히 현재 세계 디자인의 흐름을 보면 동·서양의 차이는 잘 보이지 않고 여러 경향이

혼재된 추세가 나타난다. 그 와중에 동아시아의 미적 가치가 점차 영향력을 확대하는 것만은 분명해 보인다. 아무래도 현대 디자인은 산업화를 배경으로 탄생하고 발전해왔는데, 20세기를 통해 일본이나 중국, 한국이 서양에 뒤지지 않은 산업화를 이룬 것이 큰 동력이 된 것 같다. 따라서 동아시아의 미적 가치가 서양 디자인계에 어떻게 이해되고 받아들여졌는지를 알기 위해서는 '19세기와 20세기 초 현대 디자인이 형성되는 과정'과 '21세기에 들어와서 지금까지 디자인의 변화 과정'을 중심으로 살펴보는 것이 좋을 것으로 생각된다. 이 두 시기에 동아시아의 미적 가치의 영향력이 서양 디자인에서 특히 두드러지기 때문이다.

디자인의 형성기에 영향을 미친 동아시아의 미

국제박람회와 판매점을 통한 일본적 아름다움의 전파

1851년 런던에서 처음으로 개최된 국제박람회가 성공적으로 끝나자 대규모의 국제박람회가 서양 여러 나라에서 경쟁적으로 열리게 된다. 메이지유신을 통해 개방을 시작한 일본은 1862년

런던 국제박람회에 참여한다. 이때부터 일본의 조형문화는 영국을 비롯한 세계의 디자이너나 건축가에게 소개됐고, 서양 사회에 매우 강렬한 인상을 남기게 된다.[3] 같은 해에 영국 런던의 리젠트 거리에는 파머와 로저스의 오리엔탈 도매점(Oriental Warehouse)이 생겼고, 이 상점을 통해 일본의 상품이 대량으로 수입돼 판매된다. 이후 이런 상점이 늘어나면서 영국에서 일본 문화는 대중적으로 확산된다. 일본은 그 후에도 1867년 파리 국제박람회나 1876년 미국의 독립 기념 국제박람회, 1878년 파리 국제박람회 등에도 참가하면서 유럽 사회에 큰 문화적 충격으로 다가갔다.[4]

당시 서양 사회에 충격을 주었던 일본 문화의 미적 특징은 기능적이고 간결한 스타일이었다. 그때까지도 서양 사회는 장식을 중심으로 한 고전주의적 경향, 계급주의적 장식 경향이 여전히 영향을 미치고 있었다. 산업 제조업자 역시 그런 서양의 전통에서 자유롭지 못했다. 그 와중에 일본에서 들어온 간결하고 기능적인 공예품의 아름다움은 유럽, 특히 영국의 제조업자와 예술가 그리고 엘리트 지식인에게 새로운 시각을 제공해주었다.[5] 봉건적 계급 문화에서 만들어져온 화려하고 장식적인 주류 공예를 접하다가 소박하고 단순한 일본의 공예품을 보니 새

롭기도 했거니와 합리적으로 여겨지기 시작한 것이다. 이런 경향은 영국의 가구 디자인에 투사되어 일본 스타일을 접목한 영국식 가구를 유행시키기도 했다. 대표적으로 에드워드 윌리엄 고드윈(Edward William Godwin, 1833-1886)의 가구가 있다. 그는 일본적 모티브에 입각한 독특한 스타일의 가구를 만들어 인기를 얻었다. 직선적이고 간결한 형태는 이후 나타날 모더니즘 디자인을 예견하는 것이었다.

영국에서 일어난 이런 움직임은 곧 윌리엄 모리스 같은 영국의 지식인으로 하여금 '수공예부활운동'을 일으키게 하는 계기가 됐다. 윌리엄 모리스의 이 운동은 결국 고딕 부활이라는 낭만적 운동으로 빠져버리기는 했지만, "예술은 대중을 위해서뿐만 아니라, 대중에 의해서, 대중의 예술이 되어야 한다"라는 그의 평등주의적 주장은 이후 현대 디자인의 정신이 된다. 디자인에서 이런 평등성은 꾸밈없는 단순한 형태와 기능성을 통해 구체화됐는데, 그런 현대적 스타일의 힌트를 영국의 예술가와 지식인은 바로 일본의 공예품에서 얻었다.

당시 영국의 그런 경향을 잘 보여주는 또 하나의 중요한 사례가 크리스토퍼 드레서(Christopher Dresser, 1834-1904)의 주전자다. 형태만 보면 도저히 1879년 디자인이라고 할 수 없을 정도로

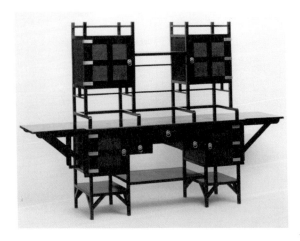

그림 3. 에드워드 윌리엄 고드윈의 일본 스타일의 가구 디자인

그림 4. 기능주의 디자인의 효시와 같은 형태의 은제 찻주전자,
크리스토퍼 드레서

현대적이다. 1930년대에 유행했던 기능주의 디자인이라고 해도 전혀 손색이 없는 모양이다. 그래서 많은 사람은 크리스토퍼 드레서를 최초의 현대적 디자이너로 평가하기도 한다.[6] 그런데 그가 이런 디자인을 할 수 있었던 데는 일본의 영향이 컸다. 그는 1876년에서 1877년까지 일본 정부의 초청으로 4개월간 일본에 거주하면서 일본의 신사(神社)나 사찰을 방문했고, 일본 전국의 도자기 공장을 68곳이나 돌아보면서 실사(實査) 업무를 했다. 이 주전자는 그런 경험을 얻은 이후 영국으로 돌아와 디자인한 것이었다.

이 주전자의 디자인에서 특이한 점은 일본적 이미지를 그대로 차용하지는 않았다는 점이다. 그는 일본의 공예품에서 발견되는 깔끔하고 단조로운 모양에서 기하학적 조형 원리를 파악하고, 그 원리를 가지고 주전자를 디자인했다.[7] 당시는 아직 20세기를 풍미하게 될, 수학에 기반을 둔 기하학적 디자인이 일반화되기 전이었고, 여전히 고전주의에 바탕을 둔 장식적 조형이 주류를 이루던 때였다. 크리스토퍼 드레서는 그런 가운데 이런 획기적 디자인을 마치 예언가처럼 내놓은 것이다.

20세기 전반기 바우하우스가 등장하면서 일반화된 현대 디자인과 비교해보면 이 주전자의 조형적 특징이 그대로 일치한

다는 것을 알 수 있다. 그런데 이런 기하학적 이미지의 디자인 모티브를 얻은 지점이 바로 일본 문화였던 것이다.

일본의 미적 가치는 당시 영국을 중심으로 형성되기 시작한 초기의 디자인 흐름에 많은 영향을 미쳤다. 그런데 일본 문화의 영향은 단지 영국에서만 그치지 않고 프랑스에서도 본격화됐다.

19세기 프랑스 아르누보에 영향을 미친 동아시아의 조형문화

유럽에서 가장 먼저 평등한 공화국 체제를 시작한 프랑스에서는 대중이 선호하는 디자인 양식도 가장 먼저 나타났다. 1895년 사뮈엘 뱅(Samuel Siegfried Bing, 1838-1905)이 개점한 상점 이름에서 유래한 '아르누보'가 그것이었다. 아르누보 스타일은 주로 식물과 같은 자연물을 모티브로 하고, 우아한 곡선으로 디자인된 것이 특징이었다.

아르누보 양식을 제대로 보려면 파리의 지하철 입구를 찾으면 쉽다. 19세기 말 엑토르 기마르(Hector Guimard, 1867-1942)가 디자인한 파리의 지하철역은 우아하고 장식적이며 기괴하기까지 한 아르누보 양식의 전형적인 모습을 잘 보여준다. 이러한 아르누보 양식은 가구나 지하철역뿐 아니라 다양한 소품에도

그림 5. 우아한 곡선미가 뛰어난 아르누보 스타일의 프랑스 파리의 지하철 입구

반영됐는데, 그중에는 일본적 조형성이 느껴지는 것도 많다.

그림 6은 일본 작가가 만든 유리공예는 아니지만, 녹색을 주조로 한 길쭉한 모양 화병에 자주색 꽃잎 같은 요소가 들어 있어서 일본의 연자화도(燕子花圖)를 연상케 한다. 사뮈엘 뱅의 상점에서 유통되던 상품 중에서는 특히 일본에서 수입한 도자기

그림 6. 일본적 느낌이 많이
나는 아르누보 양식 유리공예

그림 7. 프랑스 절대왕정기에 수입된
중국 도자기의 화려한 식물무늬 장식

나 여러 생활용품이 인기가 많았다. 그리고 사뮈엘 뱅은《미술
의 일본(Le Japon Artistique)》이라는 잡지도 만들면서 일본 문화를
대중적으로 알리는 데 큰 기여를 하기도 했다.[8] 이런 상황을 살
펴보면 일본의 미술품이나 공예품이 아르누보 양식에 결정적

영감을 주었다는 디자인 이론가 페니 스파크(Penny Sparke)의 말이[9] 틀리지 않았다는 것을 알 수 있다.

그런데 일본 문화가 아르누보 양식에 영향을 미쳤다는 간접적인 느낌은 감지할 수 있으나, 직접적인 영향을 찾기는 좀 어렵다. 곡선과 장식성으로 충만한 아르누보 양식은 간결하고 직선적인 일본의 조형성과는 거리가 좀 있다. 물론 유명한 일본의 우키요에 작가 가쓰시카 호쿠사이(葛飾北齋, 1760-1849)의 그림에서 볼 수 있는 곡선의 역동적 인상이 아르누보와 유사하다고는 하지만, 우키요에에서는 식물무늬가 장식적으로 그려지지 않는다. 아르누보의 식물 장식에 대한 근원을 에른스트 헤켈(Ernst Haeckel, 1834-1919)과 같은 독일 생물학자의 영향으로 보는 경우도 있다.[10] 하지만 아르누보 양식의 식물무늬 장식에 영향을 준 것으로는 프랑스의 절대왕정기에 수입된 중국 도자기의 화려한 당초(唐草)문양을 말하는 것이 더 합당해 보인다.

순전히 꽃과 줄기로 이루어진 식물 모양을 그렸다는 사실과 그런 모양을 화려하고 아름다운 장식으로 디자인했다는 점에서 중국의 당초문양과 아르누보 양식은 일치하는 점이 많다. 그러니까 아르누보 양식에는 일본의 영향뿐 아니라 중국의 영향도 컸던 것이다. 아무튼 그렇게 프랑스에서 유행한 이 새로운 양식

은 1900년 개최된 파리 국제박람회를 지배했으며, 이후 독일이나 오스트리아, 스페인, 미국 등지에까지 파급되면서[11] 최초의 디자인 양식으로 역사에 길이 남게 된다.

그런데 동아시아의 미적 가치는 단지 흘러 지나가는 양식의 유행에만 영향을 미친 것이 아니라, 현대인이 사는 집과 현대 건축에도 많은 영향을 미쳤다.

현대 건축의 출발에 지대한 영향을 미친 일본의 고건축

인간의 삶에서 근본을 이루는 것은 의·식·주라고 할 수 있다. 이 중 옷과 건축이 디자인의 대상이 되는데, 현대 사회가 본격적으로 시작되는 20세기 전반기에는 옷과 건축에서 근본적 변화가 시작된다. 샤넬(Chanel)로 대표되는 현대 복식과 현대 건축의 출현이 그것이다.

그런데 현대 건축은 서양에서 자생적으로 발전해 동아시아에 영향을 미친 것으로만 알고 있지만, 사실은 현대 건축이 만들어지는 과정에서 동아시아의 건축이 먼저 많은 영향을 미쳤다. 우리가 지금 근대 건축이라고 일컫는 것은 사실 유럽의 신고전주의 양식 건축이고, 진정한 현대 건축은 제1차 세계대전을 계기로 20세기 전반기에 본격적으로 나타난다. 이런 건축을 내놓은

현대 건축가들은 19세기 말 신고전주의 건축에까지 이르는 서양의 건축 전통 전체를 장식 과잉이라고 맹비난하면서 그 반대 방향으로 자신들의 건축을 이끌고 나아갔다.[12]

이들에 의해 만들어진 현대 건축은 모든 장식을 배제하고, 하얗게 빛나는 단순한 상자(box) 모양을 한 것이었다. 이것은 건물의 바깥 모양보다는 건물 안의 공간 구성과 기능에 더 많은 비중을 두는 스타일이었다. 그런데 19세기 이전까지 서양 건축에는 이런 공간 개념이 아예 없었다.[13] 건물의 모양이 아니라 공간에 비중을 많이 두는 건축은 일본 전통 건축의 특징이자 동아시아 건축의 공통된 특징이었다. 독일 태생의 미국 건축가 루트비히 미스 반데어로에(Ludwig Mies van der Rohe, 1886-1969)가 스페인 바르셀로나 국제박람회 때 설계한 독일관은 그런 일본 고건축의 영향이 많이 반영된 디자인이었다.

이 건축물은 지금 시각으로 봐도 전혀 뒤떨어져 보이지 않는다. 장식은 하나도 없고, 벽채를 개방적으로 구획해 건물의 안과 바깥의 공간이 단절되지 않고 연속되어 있다. 무엇보다 아무런 기능도 수행하지 않는 수(水) 공간을 넓게 비워놓은 것은 이전의 서양 건축에서는 결코 볼 수 없었던 스타일이었다. 건축 형태나 건축의 공간 구성을 보면 서양의 고전적 건축 전통보다는 일본

그림 8. 스페인 바르셀로나에 있는 독일관

그림 9. 일본 교토에 있는 덴류지(天龍寺)

고전 건축의 영향을 더 강하게 받았다는 것을 알 수 있다.[14]

교토에 있는 덴류지는 장식 없는 큰 건물 앞에 넓은 연못이 펼쳐진 인상적인 경관을 보여준다. 건물의 큰 지붕과 앞쪽에 크게 비워진 수(水) 공간이 장쾌하게 연속되어 공간적 감동이 크다. 건물의 문을 열면 앞의 수 공간이 건물 안으로도 이어지면서 공간의 감동은 더욱 증폭된다. 덴류지의 건물과 공간의 구성 원리를 보면 바르셀로나의 독일관과 매우 유사함을 알 수 있다.

일본의 고건축이 유럽에 알려지기 시작한 것은 19세기 말 파리 국제박람회 때부터였는데, 헨리 도라라는 미술사학자에 따르면 당시 새로운 건축을 모색하던 미스 반데어로에나 르코르뷔지에(Le Corbusier, 1887-1965), 프랭크 로이드 라이트(Frank Lloyd Wright, 1867-1959) 같은 현대 건축의 선구자에게 이런 일본의 전통 건축은 매우 큰 충격을 주었다.[15] 제2차 세계대전 직전인 1933년 나치를 피해 일본으로 망명한 독일의 건축가 브루노 타우트(Bruno Taut, 1880-1938)는 교토에 있는 일본 천황가의 별장 가쓰라리큐(桂離宮)를 방문해 큰 감명을 받는다. 그는 가쓰라리큐가 건축이 최대한 간소한 형태로 절제되면서 주변의 자연과 어울리는 모습을 보고 현대 건축이 나아가야 할 비전을 얻는다.[16]

이상에서 살펴본 것처럼 19세기 말에서 20세기로 넘어오는 동안 동아시아의 미적 가치, 구체적으로 일본이나 중국의 미적 가치는 현대 디자인이 형성되는 과정에서 큰 역할을 했다. 기능주의 디자인의 개념이나 단순한 기능주의적 형태 그리고 공간을 중심으로 한 건축 등에서 동아시아의 미적 가치는 상당히 결정적인 역할을 했다. 그런데 당시는 서양의 문명이 동아시아 사회에 일방적으로 영향을 미치던 근대화 시기였다. 그런 시대적 상황은 동·서의 문명을 서로 대등하게 교류하게 만들지 못했다. 동아시아의 미적 가치가 디자인의 형성 과정에 큰 영향을 미친 것은 사실이지만, 그것은 전면적이기보다 부분적이었으며, 직접적이기보다 간접적이었다. 서양의 디자인으로 흡수된 동아시아의 미적 가치는 그대로 서양 디자인의 피와 살이 되어버렸으며, 동아시아의 흔적은 지워졌다. 이와 같이 당시 동아시아 문화의 영향은 서양 문화에 대해 동등한 문화로서 총체적이면서도 전면적인 문화 접변을 이루기에는 미약했다.

그런데 21세기에 접어들면서부터는 차원이 달라진다. 동아시아의 문화가 서양 사회에서 하나의 대등한 문화로 인식되기 시작했고, 서양 문명이 맞닥뜨린 모순의 대안으로서 동아시아의 문화가 받아들여지기 시작한 것이다. 무엇보다 시각적으로

동아시아의 미적 가치가 세계 디자인의 흐름 속에서 뚜렷하게 드러나기 시작했다.

21세기의 디자인과 동아시아의 미적 가치 급부상

세계의 디자인 흐름에 등장한 동아시아의 미적 가치

1980년대부터 세계 디자인계에는 포스트모더니즘 경향이 일어나 들불처럼 번졌다. 그 뒤에는 제2차 세계대전 이후 나타나기 시작한 환경 문제와 핵 문제, 자원 문제 등이 있었다. 그 후 이러한 문제를 발생시킨 근본 원인이라고 할 수 있는 서양 현대 문명의 한계에 대한 성찰과 반성이 시작됐다. 이러한 비판적 흐름이 1990년대에 이르러 해체주의로 귀결됐다. 서양 문명에 대한 전면적 해체 선언은 자연스럽게 그간 주목하지 않았던 동아시아 문화에 대한 관심으로 이어졌다. 물론 그 배경에는 20세기 후반부터 산업화를 완성한 동아시아 국가의 발전도 자리 잡고 있었다. 더 이상 서양 사회는 근대화나 개화라는 개념으로 동아시아를 단정하기 어려운 상황이 됐으며, 동아시아 사회도 스스로 자긍심을 가지기 시작한 것이다.

사회와 문화의 격심한 변화의 영향으로 동아시아의 미적 가치는 21세기 디자인계에 전면적으로 부상하게 됐는데, 그것은 크게 세 가지 경향으로 나타났다. 첫째, 동아시아 문화의 조형적 특징이 양식적 차원에서 모방되는 경향이 나타났다. 젠 스타일이 가장 대표적인 사례라 볼 수 있다. 일본의 전통 스타일로 알려진 이 극도로 최소화된 스타일은 21세기에 들어오면서부터 서양에서 크게 주목을 받았다. 영국이나 네덜란드, 북유럽 등의 디자인에 젠 스타일과 유사한 스타일이 많이 나타났다. 이후 젠 스타일과 다른 이미지를 가진 중국풍 디자인이 나타나면서 세계적으로 큰 영향을 미치고 있다. 중국풍 디자인은 젠 스타일과 달리 과감하고 화려한 조형성으로 동아시아의 미적 가치를 더욱 풍부하게 만들고 있다.

둘째, 이미지가 아닌 원리 차원에서 이해된 동아시아의 미적 가치가 서양의 여러 디자인 분야에서 표현되는 모습을 많이 볼 수 있게 됐다. 다듬어지지 않은 불규칙한 형태로 디자인을 한다든지, 돌이나 나무와 같은 자연 요소를 그대로 디자인에 도입하는 등 이전 서양의 조형예술에서는 전혀 볼 수 없었던 표현이 서양의 디자인에서 일반적으로 나타나기 시작했다.

셋째, 그간 주목받지 못했던 한국 문화가 한류 열풍을 타고

국제적으로 새롭게 조명되고 있다. 중국이나 일본의 미적 가치는 그동안 서양에 많이 알려져 있었다. 그러나 한국 문화는 서양에 거의 알려져 있지 않았다. 그런데 한류의 세계적 인기로 인해 갑자기 한국 문화가 세계에 알려지게 되면서 새로운 평가가 이루어지고 있다. 중국 및 일본과 같은 동아시아 문화에 속하지만 한국 문화는 서양인이 전혀 접해보지 못했기에 오히려 서양 사회에서 큰 호기심을 불러일으키고 있다.

이상과 같은 경향이 점차 세계 디자인의 중심으로 자리 잡게 되면서 동아시아의 문화나 미적 가치는 이제 서양 중심의 디자인 흐름을 뒤로하고 디자인의 주류 흐름이 되어가고 있다. 그 과정에서 동아시아의 미적 가치는 동아시아 바깥에서 독특하고 새로운 스타일로, 아울러 새로운 시대에 적합한 비전으로 큰 역할을 하고 있다.

젠 스타일과 중국적 디자인 부상

동아시아 문화에 대한 관심은 서양 문화에 문제가 생기기 시작한 시기부터 사실 서양 디자인계에서 증폭되고 있었다. 이것이 21세기에 들어와 일본의 젠 스타일로 표출된 것이다. 젠은 불교의 '선(禪)'을 일본식으로 발음한 것이다. 젠 스타일은 일본의

선불교에서 시작된 것으로, 16세기에 일본의 다도(茶道)를 정립한 센노 리큐(千利休, 1522-1591)가 만든 간소함과 침묵으로 가득 찬 소박한 다실이 그 출발점이라고 할 수 있다.[17] 다실에서 시작된 일본의 젠 스타일은 메이지유신 이후 야나기 무네요시가 주도한 민예운동을 통해 공예와 만나면서[18] 현대로 이어진다. 오늘날 일본의 산업 디자인은 대부분 이런 전통적인 젠 스타일의 계보 안에 들어 있다고 할 수 있다. 이 스타일은 사람이 쓰는 물건을 최소한의 형태로 절제하고 색은 거의 흰색 아니면 검은색으로 단순화하여 극소의 기능만을 남기는 것이 특징이다.

단정적으로 말할 수는 없지만 대략 1990년대 후반부터 젠 스타일은 서양의 디자인계에서 크게 조명받기 시작했으며, 21세기에는 세계 디자인의 흐름을 이끄는 중심에 놓이게 됐다. 당시 세계적으로 많은 디자이너가 젠 스타일을 통해 동양의 신비로운 미감을 파악하게 됐다. 그리고 이들은 해체주의 이후 갈 길을 잃은 디자인의 흐름을 이것으로 메우고자 했다.

그런데 젠 스타일의 유행 뒤에는 이 스타일이 20세기에 유행했던 모더니즘 디자인과 형식적으로 유사하다는 것을 빼놓을 수 없을 것 같다. 실제로 일체의 장식 없이 엄격하게 절제된 젠 스타일 디자인은 웬만한 전문가가 아니면 기능주의 디자인과

그림 10. 가쓰라리큐의 소박한 젠 스타일 다실(위)
젠 스타일 디자인(아래)

구별하기가 어렵다. 이는 다른 난해한 동아시아의 전통 조형에 비해 젠 스타일이 서양의 디자인계가 이해하고 받아들이기에 용이했다는 것을 의미한다. 젠 스타일은 서양의 디자인계에 큰 어려움 없이 받아들여졌을 뿐 아니라, 급기야 새로운 디자인 양식으로서 유행할 수 있었다.

그러나 표피적 공통점과 달리, 젠 스타일은 서양의 기능주의 디자인과는 지향점이 근본적으로 달랐다. 서양의 기능주의 디자인이 기능적으로 불필요한 것을 모두 제거하면서 단순한 형태를 취했던 것에 반해, 젠 스타일은 정신적으로 긴장하게 만드는 절제된 시각적 형태를 보여준다. 그런데 이런 형태는 물리적 폭력을 동반하지는 않지만 시각적 긴장감을 과도하게 불러일으키기 때문에 생리학적으로는 상당히 자극적이다. 형태는 반드시 특정한 정서를 불러일으킨다. 젠 스타일의 과도하게 절제된 형태는 안정되고 편안한 느낌보다는 불편한 긴장감을 일으키기 쉽다. 그런데 이러한 긴장감이 보는 사람의 정서를 건드리는 진폭이 크다 보니 많은 사람이 이런 스타일의 형태를 감동적인 것으로 착각하는 것이다.

기하학적 형태에 익숙한 서양의 디자이너가 젠 스타일에 매료된 이유 중 상당 부분은 사람들의 정서를 움직이는 힘이 비교

할 수 없이 크다는 점에 있었다. 정서를 움직이는 힘이 크다는 것은 그만큼 보는 사람의 마음을 사로잡기에 유리하는 뜻이다. 따라서 젠 스타일은 서양 디자인계에 급격히 파급됐는데, 톰 딕슨(Tom Dixon) 같은 디자이너는 젠 스타일에서 많은 영향을 받은 인물이다.

톰 딕슨의 디자인이 젠 스타일에서 영향을 받았다는 것은 기능적 이유 없이 절제된 형태를 보면 쉽게 알 수 있다. 그가 디자인한 그림 11의 조명 기구를 보면 형태가 매우 절제돼 있어서 기능적 디자인으로 착각하기 쉽다. 그러나 이 조명의 구조를 보면 전혀 기능적이지 않다는 것을 알 수 있다. 가늘고 긴 구조에 고정된 형태라 실제로 사용하기에는 매우 불편하다. 또한 보는 사람에게 시각적으로 과도한 긴장감을 불러일으킨다. 형태나 재료가 절제돼 있어서 낭비가 없는 형태로 보이지만, 심리적 낭비는 매우 심하다.

어쨌든 이것을 보면 일본의 젠 스타일이 영국의 디자이너에게 하나의 보편적 가치로 받아들여졌음을 알 수 있다. 19세기 말 영국의 디자이너가 일본의 공예에서 영향을 받아 형태를 최소화한 가구나 생활용품을 만든 것과는 다른 방식으로 일본의 젠 스타일이 접목된 것을 살펴볼 수 있다. 과거에는 일본의 영

그림 11. 젠 스타일에서 많은 영향을 받은 톰 딕슨의 조명 기구 디자인

그림 12. 마크 뉴슨의 랜턴 디자인

향이 서양의 디자인으로 모두 흡수돼버렸지만, 이 디자인에서 젠 스타일은 톰 딕슨의 디자인을 지원해주는 디자인적 유전자로서 존재감이 사라지지 않고 건재해 있다.

마크 뉴슨(Marc Newson)의 랜턴 디자인도(그림 12) 젠 스타일의 일종이다. 전체적으로 장식이 하나도 없는 절제된 형태에 엄격한 대칭적 형태를 보인다. 색이 전혀 없고 금속의 질감만이 그대로 드러나 있어 단순하고 꾸밈없이 소박한 디자인인 것처럼 보인다. 그러나 이 디자인은 시각적으로 많은 긴장감을 준다. 사람으로 치면 웃음기를 완전히 제거한 표정이라고 할 수 있다.

사실 이렇게 시각적으로 긴장감을 불러일으키는 디자인은 성직자나 무사같이 긴장감이 필요한 직업을 가지지 않은 사람에게는 심리적으로 불편함을 주기 때문에 그다지 선호되지 않는다. 그런데도 서양 디자인계에 적극적으로 받아들여진 것은 문화적으로 혼란스러웠던 20세기 말에서 21세기 초의 상황이 크게 작용했기 때문일 것이다. 즉 젠 스타일은 무언가 지적이면서도 양식적 흔들림 없이 중심이 잡힌 듯한 모습이었기에 시각적 안정감이 필요했던 당시 상당히 설득력 있게 다가갔던 것이다.

그런데 형태가 너무 긴장감을 불러일으키면 생리적으로 보는 사람의 눈을 쉽게 피로하게 만드는 문제가 생긴다. 따라서 형태

를 디자인할 때 꼭 고려해야 할 것은 보는 사람의 관심을 지속시키는 문제다. 젠 스타일의 인위적 엄숙함은 보는 사람의 눈과 심리를 쉽게 피로하게 만들었기에 그 유효 기간이 태생적으로 짧을 수밖에 없었다. 처음에야 긴장되지만 그 긴장이 오래 지속되면 집중력이 급속도로 떨어진다. 사람은 언제까지나 꿇어앉아 있을 수 없다. 그 결과 일본에서 시작돼 세계적인 추세가 된 젠 스타일은 그리 오래가지 못했다. 어느 순간부터 젠 스타일의 영향력이 줄어들면서 오히려 동아시아 문화의 원형에 대한 선호가 생기기 시작했다. 이런 흐름 속에서 주목받기 시작한 것 가운데 하나가 중국의 문화, 중국의 미적 가치였다.

산업이 급속도로 발전하기 시작하면서 중국은 자신들의 문화적 정체성이 선명하게 드러나는 디자인을 내놓고 있다. 아직은 몇 개의 디자인 분야에서만 출중한 면모를 보이지만, 자국의 거대한 시장을 발판으로 한 중국의 국가주의적 디자인은 점차 질적 가치를 높이면서 세계적으로 인정을 받고 있다. 그동안 찾아볼 수 없었던 새로운 스타일이라는 점에서 중국의 디자인은 더욱 세상의 관심을 불러일으키고 있다.

서양의 대규모 디자인 박람회에 참여하는 중국의 디자인을 보면 서양 한복판에서 아무런 거리낌 없이 중국적 스타일을 선

그림 13. 중국의 품격이 가득 느껴지는 중국의 현대 가구 디자인

보이는 모습이 눈에 띈다. 중국의 디자인은 이전에는 간접적으로 서양의 디자인에 영향을 미쳤지만, 현재는 당당하고 독자적인 디자인을 내세우면서 세계 디자인의 흐름에 전면적으로 참여하고 있는 것이다. 그 결과 서양의 디자이너도 이러한 중국의 미적 가치를 디자인의 주류 흐름으로 받아들이고 있다. 이들 중 대표적 인물은 현존하는 세계 최고의 산업 디자이너라고 할 수 있는 네덜란드의 마르설 반더스(Marcel Wanders)다. 그가 만든 샹들리에 디자인을 보면 중국의 흔적이 농후하다.

그림 14. 중국의 청화백자 스타일로 디자인된 마르셀 반더스의 샹들리에

마르설 반더스는 샹들리에라는 서양식 조명 기구의 몸체를 도자기로 만들었는데, 이는 매우 특이한 디자인이다. 도자기로 된 몸통에는 푸른색 무늬가 잔뜩 그려져 있다. 이 무늬는 영락없는 중국의 청화백자 이미지다. 중국적 이미지가 서양의 디자인에 어떤 거리낌도 없이 그대로 적용된 것이다. 이는 동아시아 문화가 서양 문화와 동등한 차원에서 문화적으로 융합되는 단계에 이른 것이라고 볼 수 있다. 문화인류학적으로 보면 정상적인 문화 접변 과정이 이루어진 것이다. 그가 델프트 블루(Delft Blue)라는 350년 된 네덜란드의 도자기 회사를 위해 디자인한 것을 보면 중국적 이미지가 좀 더 추상적으로 표현되어 현대적 느낌이 더욱 강화됐다는 것을 알 수 있다.[19]

그는 백자 접시에 청화 안료를 사용해 현대미술의 추상·표현주의적 터치로 그림을 그린 디자인을 보여주었다(그림 15). 마치 중국의 작가가 만든 작품이라고 해도 믿을 수 있을 정도로 중국적인 디자인이다. '문신(tattoo)'이라는 디자인 작업에서는 중국의 고전성이 더욱더 현대적인 모습으로 디자인됐다. 이 디자인에서 마르설 반더스는 손 모양의 도자기 오브제에 중국 청화백자의 화려한 꽃무늬를 문신처럼 넣어 매우 독특한 디자인 조형물을 만들었다(그림 16). 동아시아의 고전적 이미지가 그의 손에

그림 15. 청화백자의 이미지로 디자인된 도자기 접시

그림 16. 중국 청화백자의 이미지가 손의 형상을 한 오브제로 재해석된 디자인

의해 현대적 조형예술로 재탄생하는 단계에 이른 것이다. 이런 중국풍 디자인은 마르셀 반더스뿐 아니라 여러 산업 디자이너나 패션 디자이너, 그래픽 디자이너에게도 큰 영향을 주었다.

이처럼 21세기에 들어오면서 일본, 중국과 같은 나라를 중심으로 한 동아시아의 미적 가치가 세계 디자인의 중요한 흐름 중 하나로 자리를 잡아가고 있다. 현대 디자인이 확립되던 20세기 전후와 달리 동아시아의 미적 가치가 이제는 매우 직접적으로 디자인에 반영되고 있으며, 서양의 디자이너가 스타일을 인용할 정도로 세계 디자인에 보편적 가치로서 영향력을 높여가고 있는 것을 볼 수 있다. 그런데 21세기에 접어들면서 세계 디자인의 흐름에 서양의 조형 역사에서 그동안 볼 수 없었던 형태의 디자인이 나타나기 시작했다. 이런 디자인은 동아시아의 미적 원리와 매우 유사한 조형적 경향을 보여주면서 세계 디자인에 큰 영향을 미치고 있다.

동아시아적 조형 원리와 유사한 현대 디자인의 흐름

젠 스타일이 유행하던 시기에 서양의 디자인에는 매우 특이한 현상이 나타났다. 서양의 조형예술 역사에서 한 번도 시도되지 않았던 유기적 형태의 디자인이 봇물 터지듯 쏟아져 나오기 시

작한 것이다. 시작은 해체주의 건축에서부터였는데, 해체적 경향은 곧 사라졌고, 유기적으로 부드럽게 흐르는 조형이 건축이나 산업 디자인 분야에서 전반적으로 유행하기 시작했다.

자하 하디드(Zaha Hadid, 1950-2016)의 건축에서 볼 수 있는 것처럼 이전에는 상상할 수 없었던 자유로운 곡면을 보여주는 유기적 형태의 건축물이 나타났다. 이런 현상을 단지 독특한 취향의 차원이라고만 볼 수는 없다. 왜냐하면 이런 건축물을 짓기 위해서는 엄청난 건설비가 들고 첨단 건설 기술이 필요하기 때문이다. 지불해야 할 경제적 부담이 적지 않은데도 이런 고난도의 건축물이 등장했다는 것은 그 뒤에 무엇인가 필연적 이유가 있는 것이다. 게다가 로스 러브그로브(Ross Lovegrove, 1958-)의 수전 디자인에서 볼 수 있는 것처럼 실생활에서도 이런 유기적인 3차원 곡면의 디자인이 나타났다는 것은 사회적 취향이 이미 유기적 형태를 선호하는 방향으로 선회했다는 것을 말해준다. 그런데 문제는 이런 디자인 경향이 서양의 조형예술 역사에서는 거의 찾아볼 수 없는 새로운 현상이라는 것이다. 그렇다면 이런 스타일은 어디서 온 것이며, 어디서 영향을 받은 것일까?

그 답에 대해서는 '심증은 있는데 물증은 없다'는 말이 적합할 것 같다. 디자인은 인용구를 다는 논문이 아니기에 그 조형

그림 17. 자하 하디드의 유기적 건축과 로스 러브그로브의 유기적 수전 디자인

적 영향 관계를 명확히 입증하기가 어렵다. 앞에서 언급한 젠 스타일이나 중국적 디자인에서는 일본이나 중국의 영향을 쉽게 알 수 있지만, 이렇게 근원을 명확하게 찾기 어려운 추상화된 스타일은 그 영향 관계를 알기가 어렵다. 그렇지만 이전에는 이런 스타일이 없었다는 사실, 갑자기 디자인 흐름에 전면적으로 등장했다는 점 등을 종합해보면 다른 문화의 영향을 받았거나 특정한 사유 체계 혹은 우주관의 변화로 인해 급작스럽게 나타난 현상이라는 추정을 해볼 수 있다.

여기서 추측해볼 수 있는 것이 동아시아의 미적 경향이 끼친 영향이다. 일본 문화를 제외하고 중국이나 한국의 문화를 살펴보면 기하학적 형태의 전통은 찾아보기 어렵지만 유기적 형태에 대한 선호가 일반적으로 나타난다. 특히 한국 문화에서는 오랜 옛날부터 3차원 곡면의 유기적 형태에 대한 선호가 많았다. 실생활에서 그런 유기적 형태의 도구를 사용했던 것은 한국 문화에서 흔한 일이었다. 한국 역사에 남아 있는 대부분의 도자기를 보면 이런 3차원의 유기적 곡면으로 디자인돼 있다. 아울러 한국 고건축의 지붕도 유기적 형태의 대표 사례로 들 수 있다. 일본 고건축의 지붕에서도 이런 유기적인 3차원 곡면을 흔하게 볼 수 있다.

그림 18. 유기적 곡면을 가진 조선의 건축물 지붕과 백자

그림 19. 좌우 비대칭형을 추구하는 노먼 포스터의 런던시청 건축물

물론 지붕은 기능적, 구조적 이유 때문에 3차원 곡면으로 만들 수밖에 없다. 그리고 도자기는 물레를 돌려서 만들기 때문에 곡면이 된다. 그러므로 서양의 유기적 디자인을 두고 동아시아 문화의 영향을 생각하는 것은 무리라고 할 수 있다. 그런데 서양의 디자인에 나타나는 유기적 디자인을 살펴보면 단지 3차원 곡면만이 아니라, 전체적으로 비정형적 형태를 이룬다. 이것은 일부러 비대칭적이고 불규칙하게 디자인된 것이다.

앞에서 언급한 자하 하디드의 건축도 그렇지만 영국의 건축

가 노먼 포스터(Norman Foster, 1935-)가 설계한 런던시청 건물을 보면 좌우 대칭이 맞지 않는, 즉 균형이 잡히지 않은 형태로 디자인돼 있다. 그런데 서양의 조형예술에서 이처럼 비대칭적이고 불규칙한 형태가 추구됐다는 사실은 매우 충격적인 일이다. 현대화가 몬드리안(Piet Mondrian, 1872-1944)이 예술을 무질서한 자연에 질서를 부여하는 것이라고 말한 것처럼, 서양의 조형예술에서는 그리스·로마 시대부터 지금까지 줄곧 완벽한 규칙성만을 추구해왔다. 플라톤은 이런 완벽한 규칙성을 기하학적 원리라고 규정짓기도 했다. 특히 서양의 건축에서는 엄격한 수학적 규칙성과 좌우 대칭의 원리가 그리스·로마 시대부터 가장 중요한 건축적 법칙으로 자리 잡고 있었다.

이런 점에서 보면 런던의 중심부에 놓인 이 시청 건물은 서양 건축의 전통적 법칙성을 적극적으로 거부하는 형태라는 것을 알 수 있다. 서양의 전통적 미학관에서 볼 때 이런 건축은 완벽한 이데아의 세계에서 추방된 지극히 추악한 형태로 분류된다. 그런데 이런 불규칙한 유기적 형태는 이 건물에서만 나타나는 특징이 아니다. 21세기에 유행하는 여러 디자인에서 거의 공통으로 보이는 현상이다. 결국 최근 세계 디자인의 흐름은 서양의 전통적 미학관을 완전히 부정하는 방향으로 가고 있는 것이다.

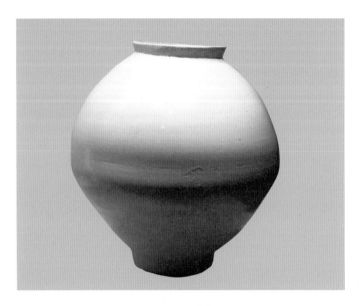

그림 20. 일부러 좌우를 불규칙하게 만든 달항아리

　루돌프 아른하임(Rudolf Arnheim, 1904-2007)에 따르면 엄격하
게 기계적으로 조율된 형태는 죽은 것과 같은 차가운 인상을 준
다.[20] 이런 관점에서 본다면 최근 나타나는 불규칙한 형태의
디자인은 죽어 있는 규칙성보다는 살아 있는 생명성을 향한 결
과로 해석할 수 있다.

　그런데 동아시아에서는 이미 오래전부터 불규칙한 형태는 살

아 있는 것으로, 아울러 미학적으로도 뛰어난 것으로 인식됐다. 조선 후기에 만들어진 달항아리가 바로 이런 가치에 따라 디자인된 것이다. 기술적으로 어려워서 이 도자기가 비대칭적으로 휜 것이 아니라 살아 있는 생명감, 음과 양이 끊임없이 역동적으로 작용하며 움직이는 생명감을 담기 위해 일부러 좌우 대칭 형태를 피한 것이다.[21] 이런 점에서 볼 때 21세기에 나타나는 불규칙한 형태의 서양 디자인은 동아시아의 전통 유기적 조형관과 유사한 미학적 노선을 취하고 있음을 알 수 있다. 여기서 그치지 않는다. 최근 나타나는 서양 디자인의 몇 가지 경향을 보면 거의 동아시아의 조형관과 흡사한 접근이어서 깜짝 놀라게 된다.

인간이 무엇을 만들거나 그릴 때 유기적이거나 비정형적 형태를 선호하는 궁극적 이유는 바로 '자연' 때문이다. 즉 자신이 만든 것이 생명 없는 물체나 형상으로 남지 않고, 살아 있는 생명체가 되기를 원하는 의지가 그런 불규칙성을 선호하게 만드는 것이다. 현대의 디자이너가 유기적, 비정형적 형태를 택하는 목표도 루돌프 아른하임이 르네상스 시대의 화가 바사리(Giorgio Vasari, 1511-1574)의 그림을 설명하면서 말했던 것처럼[22] 결국 자신들이 만든 디자인이 자연물처럼 보이게 하고자 하는 것이었

그림 21. 화엄사 보재루의 초석과 기둥(위)
화엄사 구층암의 기둥(아래)

다. 결국 이런 형태의 디자인이 향하는 방향은 '자연'인 것이다.

조선 후기 문화에서 이런 경향은 매우 일반적이었다. 그것을 가장 잘 살펴볼 수 있는 것은 건물의 기둥이다. 조선 후기 건물의 기둥과 초석을 보면 거의 깔끔하게 다듬지 않고 있는 그대로의 모습이다. 자연 재료를 그대로 도입해서 인공물을 마치 자연물인 것처럼 보이게 만들고자 한 미적 의지의 결과다. 화엄사 뒤편에 자리한 구층암 건물에는 그런 의지가 아주 명확하게 실현돼 있다. 원래 모양이 거의 그대로 남아 있는 나무가 건물의 기둥으로 쓰이고 있다. 따라서 이 암자는 마치 나무같이 땅에서 자란 것처럼 보인다.

그런데 네덜란드의 디자이너 위르헨 베이(Jurgen Bey, 1965-)도 조선시대의 건축 기둥에서 보이는 것과 완전히 똑같은 미적 경향을 가진 콘셉트의 디자인을 내놓았다. 위르헨 베이는 하나도 다듬지 않은 통나무에 등받이 몇 개만 꽂아서 긴 벤치를 만들었다. 화엄사의 보재루나 구층암에서 기둥을 처리했던 방식과 네덜란드 산업 디자이너의 벤치 디자인이 미학적 목적이나 원리에서 동일하다는 것을 알 수 있다. 조선시대와 네덜란드의 산업 디자인이 엄청난 시간 격차를 극복하고 동일한 조형적 경향을 보여준다는 사실은 둘 다 동일하거나 유사한 미학적 목적을

그림 22. 위르헌 베이의 벤치 디자인

가지고 있다는 것을 의미한다. 조선 후기의 미학적 목표는 태극 원리에 입각한 우주, 자연이었으며, 21세기의 세계 디자인도 동일한 자연성의 획득을 추구하는 것이다.

이상에서 살펴본 것처럼 21세기에 들어오면서부터는 동아시아의 조형 문화가 서양의 디자인에 이미지로서만 응용되는 경우도 있긴 하지만, 이제는 그 안에 담긴 본질적 가치가 서양 디자인에 개념적으로 해석되는 경우가 많이 나타나고 있다. 20세기까지만 해도 두 문명 사이의 수준이나 이념적 간극이 컸던 데비해, 이제는 두 문명이 향하는 방향에 일정한 공통점이 생기기

시작했다. 따라서 동아시아와 서양의 문화가 교류되는 폭이나 이해의 깊이가 훨씬 더 넓어지고 두꺼워지는 것을 느낀다. 문화는 이렇게 서로 영향을 주고받을 때 정상적인 문화 접변을 이루면서 함께 진화하게 된다. 동아시아와 서양은 20세기 격동의 과정을 지나 이제는 좀 더 동등한 상태에서 정신적 가치를 공유하는 과정에 접어들고 있는 것 같다. 한국 문화에 대한 세계 디자인계의 관심이 증대되는 현상은 이러한 경향을 잘 보여준다.

한국 문화도 점차 국제적으로 인지되고 있다. 디자인 분야에서 한국은 중국이나 일본에 비해 세계 디자인의 흐름에 큰 영향을 미치지는 못했다. 그렇지만 대중음악이나 영화 분야에서 한국 문화는 현재 세계적 수준의 결과물을 내놓으면서 세계 문화를 이끄는 수준에 올라 있다. 그 영향 때문인지 디자인 분야에서도 한국 문화에 대한 세계적 관심이나 영향력이 점점 높아져 가고 있다.

샤넬의 크루즈 패션쇼

2015년 5월 서울의 동대문디자인플라자에서는 놀라운 일이 일어났다. 세계 최고의 패션 브랜드 샤넬이 크루즈 패션쇼를 연 것이다. 패션쇼야 얼마든지 할 수 있는 일이지만, 당시 샤넬가

를 이끌었던 카를 라거펠트(Karl Lagerfeld, 1933-2019)가 직원들과 함께 한국 땅에 와서 직접 패션쇼를 이끈 것이다. 샤넬이 한국에서 크루즈 쇼를 개최했다는 것은 그것만으로도 큰 사건이라고 할 수 있다.[23] 그런데 패션쇼에 등장한 옷이 사람들을 더욱 놀라게 만들었다. 프랑스의 귀족적 아름다움을 단순한 현대적 조형 언어로 표현해온 기존의 샤넬 디자인과는 좀 다른 스타일의 옷이었기 때문이다.

일본이나 중국보다 많이 알려져 있지 않은 한국의 아름다움을 알리고 싶었다는 카를 라거펠트의 말처럼, 이 크루즈 쇼에서 보여준 샤넬의 패션은 놀랍게도 전부 한국적 이미지를 활용한 디자인이었다. 그동안 색동, 조각보, 자개 같은 것은 한국의 전통이기는 하지만 약간은 고리타분하고 세련되지 못하다는 선입견이 존재했다. 따라서 한국의 디자이너조차 이런 한국의 전통 문화를 현대적 디자인을 위한 소재로 활용할 생각을 잘 하지 못했다. 그런데 이때 샤넬에서 디자인한 옷을 보면 한국의 전통 문화를 상상도 하지 못했던 방식으로 재해석했다는 것을 볼 수 있다. 흔히 보던 조각보의 이미지가 세련된 현대적 색채 구성으로 재해석된 것도 놀라우며, 약간 촌스럽게 느껴졌던 색동이 색다른 방식을 통해 매우 세련된 느낌의 옷으로 만들어진 것도 신

그림 23-2. 색동을 응용한
샤넬의 패션

그림 23-1. 조각보를 응용한 샤넬의 패션

그림 23-3. 자개를 응용한
샤넬의 패션

선했다. 놀라운 것은 가구에서나 볼 수 있는 자개무늬를 옷의 패턴으로 재해석한 것이었다. 자개에 대한 선입견을 완전히 깨버린 이 옷은 격조 있고 우아하며 그러면서도 매우 실험적인 느낌으로 다가왔다. 모두가 한국의 전통을 어떻게 활용할 수 있는지에 대해 상당한 영감과 충격을 가져다줄 만한 디자인이었다.

물론 반론도 만만치 않았다. 라거펠트의 뛰어난 패션 철학으로 재해석되지 않고, 한국 문화를 너무 직접적으로 기존의 한복에서 흔히 하던 방식으로 다루었다고 실망한 사람도 적지 않았다. 그렇지만 고리타분하게만 보이던 한국의 전통이 샤넬의 손에 의해 현대적으로 재탄생되는 것을 목격하면서 한국의 많은 사람은 그간 외면했던 한국 문화나 한복을 새로운 눈으로 바라보기 시작하게 된 것도 사실이다.[24]

에르메스의 '보자기 예술' 스카프

프랑스의 명품 브랜드 에르메스(Hermès)는 2019년 봄/여름 스카프 신제품 라인에 '보자기의 예술(L'art du Bojagi)'이라는 이름을 붙였다. 에르메스는 정확하게 한국어를 제품 시리즈의 타이틀로 삼았으며, 한국의 보자기 형태나 패턴을 스카프에 응용해 매우 세련된 스타일을 만들었다.

에르메스는 매 시즌 독특한 디자인의 스카프를 만들면서 세계적 명성을 얻고 있는데, 2019년 시즌에는 특별히 한국 문화를 주제로 한 스카프 라인을 개발한 것이다. 명품 중의 명품으로 알려진 브랜드에 한국 문화가 나타난 상황은 좀 갑작스럽고 놀랍기도 하다. 그러나 에르메스가 단순히 특이한 이국적 이미지로 한국의 보자기를 대한 것이 아니었다는 것에 눈길이 간다.

에르메스의 총괄 아트디렉터인 피에르 알렉시스 뒤마(Pierre-Alexis Dumas)는 한국 문화에 깊은 영감을 받은 후 에르메스 제작 팀에 의뢰해 보자기 디자인의 스카프를 개발했다고 한다.[25] 특히 에르메스 본사 디자인 팀은 직접 한국의 자수박물관을 방문해 한국 유물을 면밀히 연구한 다음 스카프를 디자인했다고 한다. 여기서 느낄 수 있는 것은 이제 한국 문화가 단지 아이템 개발을 위한 이국적 소재가 아니라, 당당한 하나의 문화 콘텐츠로 대접받고 있다는 사실이다.

이 스카프에서 한국의 보자기 이미지가 샤넬과 마찬가지로 에르메스의 손길을 통해 어떻게 재해석됐는지를 살펴보는 것도 매우 흥미롭다. 우선 한국의 조각보 형태와 각종 자수에서 추출된 패턴을 에르메스에서 흔히 볼 수 있던 고전적이면서도 화려한 이미지의 형태로 재구성한 것이 돋보인다. 익숙한 형태지만 좀

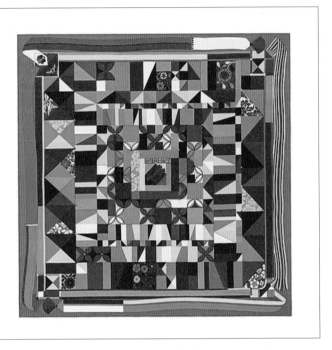

그림 24. 한국의 보자기를 응용한 에르메스의 새로운 스카프 라인

더 현대적으로 세련되고 고급스러워 보인다. 아울러 붉은색과 녹색의 보색 대비를 기본으로 하는 한국의 전통 색채 감각이 오렌지색이나 고동색을 중심으로 하는 에르메스 특유의 컬러 감각으로 재해석된 것도 상당히 인상적이다. 익숙하지만 새로운 색

감이 느껴진다. 한국의 보자기를 주제로 한 에르메스의 2019년 신제품 스카프 라인은 한국의 전통이 어떻게 현대적이고 예술적인 모습으로 재탄생할 수 있는지 그 가능성을 잘 보여준다.

샤넬이나 에르메스 외에도 해외의 디자인계가 한국 문화를 주목하는 정황이 점점 많이 나타나고 있다. 한국 문화의 영향력이 국제적으로 점점 높아지는 상황도 여러 곳에서 보인다. 이 모든 현상의 배후에는 세계를 휘감고 있는 한류 열풍의 영향도 분명히 있겠지만, 한국 문화가 그동안 축적해온 가치가 발현되기 때문이라고 생각된다. 20세기에 한국이 처했던 상황에 비하면 격세지감이 느껴질 정도로 상황이 좋게 바뀐 것은 분명한 것 같다. 물론 디자인 분야의 영향력은 이웃의 중국이나 일본에 비해 아직 가야 할 길이 먼 것은 사실이다. 그러나 한국 문화도 점차 많이 알려지고 세계의 중심으로 다가가고 있는 것 또한 사실이다. 현재 동아시아 문화 전체가 세계 디자인에서 차지하는 비중이 점점 더 높아지고 있는 것은 분명하다. 비록 현대 디자인이 서양을 중심으로 구체화되기는 했지만, 21세기에 접어든 이후 동아시아의 가치가 반영된 새로운 형식의 디자인이 세계 디자인을 이끌 가능성을 보여주고 있는 것은 매우 주목할 만한 현상이다.

prologue

1 Charles Holcombe, *The Genesis of East Asia, 221 BC–AD 907*, Honolulu: University of Hawai'i Press, 2001, p.2.

2 Dawn Jacobson, *Chinoiserie*, London: Phaidon, Inc. Ltd., 1993.

3 Lionel Lambourne, *Japonisme: Cultural Crossings between Japan and the West*, London: Phaidon Press Limited, 2005.

4 J. J. Clarke, *Oriental Enlightenment: The Encounter Between Asian and Western Thought*, London: Routledge, 2017; Alexander Lyon Macfie, *Orientalism*, London: Routledge, 2017.

5 루스 베네딕트 저, 김윤식·오인석 역,《국화와 칼: 일본 문화의 틀》, 을유문화사, 2019.

6 이인범,《조선 예술과 야나기 무네요시》, 시공사, 1999; 熊倉功夫·吉田憲司 編,《柳宗悅と民藝運動》, 京都: 思文閣出版, 2005 참조. 야나기 이래로 전개된 한국미론에 대한 자세한 사항은 권영필 외,《한국의 미를 다시 읽는다: 12인의 미학자들을 통해 본 한국미론 100년》, 돌베개, 2005 참조.

7 Sherman E. Lee, *Japanese Decorative Style*, Cleveland: The Cleveland Museum of Art, 1961.

8 Wm. Theodore de Bary, *Learning for One's Self: Essays on the Individual in Neo-Confucian Thought*, New York: Columbia University Press, 1991.

9 Nicola di Cosmo, *Ancient China and Its Enemies: The Rise of Nomadic*

Power in East Asian History, Cambridge and New York: Cambridge University Press, 2002; Denis Sinor, The Cambridge History of Early Inner Asia, Cambridge and New York: Cambridge University Press, 1990.

10 Kay E. Black and Edward W. Wagner, "Ch'aekkŏri Paintings: A Korean Jigsaw Puzzle," Archives of Asian Art 46, 1993, pp.63-75.

서양인의 눈에 비친 아시아의 미: 19세기 말-20세기 초의 여행기 분석

1 조지 커즌 저, 나종일 역, 《100년 전의 여행, 100년 후의 교훈: 100년 전 한 영국 외교관이 본 조선, 중국, 일본의 모습》, 비봉출판사, 1996, 44쪽.

2 Julia Kuehn, "China of the Tourists: Women and the Grand Tour of the Middle Kingdom, 1878-1923," in Steve Clark and Paul Smethurst, eds., Asian Crossings: Travel Writing on China, Japan and Southeast Asia, Hong Kong: Hong Kong University Press, 2008, pp.113-114.

3 홍순애, 《여행과 식민주의: 근대 기행문의 식민 제국의 역학》, 서강대학교 출판부, 2014, 25쪽, 31쪽; Susan Schoenbauer Thurin, Victorian Travelers and the Opening of China, 1842-1907, Athens: Ohio University Press, 1999, p.21.

4 김보림, 〈메이지(明治) 초기 영국인이 본 일본과 한국 –조지 커즌, 새비지 랜도어, 이자벨라 비숍을 중심으로-〉, 《일본근대학연구》 45, 2014, 372쪽; 이용재, 〈이사벨라 버드 비숍(Isabella Bird Bishop)의 중국여행기와 제국주의적 글쓰기〉, 《중국어문논역총간》 30, 2012, 356쪽.

5 이사벨라 버드 비숍 저, 김태성·박종숙 역, 《양자강을 가로질러 중국을 보다: 백년 전 중국의 문명과 문화》, 효형출판, 2005, 155-156쪽.

6 커즌, 《100년 전의 여행, 100년 후의 교훈》, 44쪽.

7 메리 루이스 프랫 저, 김남혁 역, 《제국의 시선: 여행기와 문화 횡단》, 현실문화, 2015, 제9장.

8 지그프리트 겐테 저, 권영경 역, 《(독일인 겐테가 본) 신선한 나라 조선, 1901》, 책과함께, 2007, 271쪽, 273쪽.

9 커즌, 《100년 전의 여행, 100년 후의 교훈》, 61쪽.

10 니코스 카잔차키스 저, 이종인 역, 《일본·중국 기행: 니코스 카잔차키스 여행기》,

열린책들, 2008, 231쪽, 239쪽.

11 샤를 바라·샤이에-롱 저, 성귀수 역, 《조선기행: 백여 년 전에 조선을 둘러본 두 외국인의 여행기》, 눈빛, 2001, 128-129쪽.

12 바라·롱, 《조선기행》, 129쪽.

13 에른스트 폰 헤세-바르텍 저, 정현규 역, 《조선, 1894년 여름: 오스트리아인 헤세-바르텍의 여행기》, 책과함께, 2012, 17-18쪽.

14 겐테, 《신선한 나라 조선, 1901》, 75쪽.

15 B. L. Putnam Weale, *The Re-shaping of the Far East*, New York: Macmillan, 1905, p.315.

16 율리우스 디트마 저, 목승숙 역, 《새로운 중국에서: 20세기 초 독일인 여행자가 본 중국》, 한국학술정보, 2012, 141쪽.

17 A. H. 새비지-랜도어 저, 신복룡 역, 《고요한 아침의 나라 조선》, 집문당, 1999, 67쪽, 229쪽.

18 Basil Hall, *Account of a Voyage of Discovery to the West Coast of Corea, and the Great Loo-Choo Island*, London: John Murray, 1818, 77쪽; 헨리 에번 머치슨 제임스 저, 조준배 역, 《백두산 등정기: 만주의 역사, 주민, 행정 그리고 종교에 관한 이야기》, 동북아역사재단, 2011, 249쪽; 비숍, 《양자강을 가로질러 중국을 보다》, 159-160쪽; 디트마, 《새로운 중국에서》, 140쪽; 겐테, 《신선한 나라 조선, 1901》, 275쪽.

19 커즌, 《100년 전의 여행, 100년 후의 교훈》, 44쪽.

20 헤세-바르텍, 《조선, 1894년 여름》, 14쪽.

21 디트마, 《새로운 중국에서》, 135쪽.

22 겐테, 《신선한 나라 조선, 1901》, 175쪽.

23 카잔차키스, 《일본·중국 기행》, 186-187쪽.

24 카잔차키스, 《일본·중국 기행》, 240쪽.

25 겐테, 《신선한 나라 조선, 1901》, 244쪽; 바라·롱, 《조선기행》, 149쪽.

26 비숍, 《양자강을 가로질러 중국을 보다》, 226쪽; 카잔차키스, 《일본·중국 기행》, 48쪽.

27 아손 그렙스트 저, 김상열 역, 《스웨덴 기자 아손, 100년 전 한국을 걷다: 을사조약 전야 대한제국 여행기》, 책과함께, 2005, 211쪽.

28 프랫, 《제국의 시선》, 454-456쪽.

29 디트마, 《새로운 중국에서》, 136쪽; 비숍, 《양자강을 가로질러 중국을 보다》, 428-429쪽: 제임스, 《백두산 등정기》, 269-270쪽.

30 비숍, 《양자강을 가로질러 중국을 보다》, 157쪽; 헤세-바르텍, 《조선, 1894년 여름》, 14쪽.

31 바실 홀 저, 김석중 역, 《10일간의 조선 항해기》, 삶과꿈, 2000, 75-76쪽; 겐테, 《신선한 나라 조선, 1901》, 76쪽, 244쪽.

32 겐테, 《신선한 나라 조선, 1901》, 275쪽.

20세기 초 《내셔널 지오그래픽》이 본 한국과 일본: 윌리엄 채핀의 기사 및 사진의 특성과 의미

1 1888년 설립된 세계 최대의 과학교육 기관인 내셔널지오그래픽협회(National Geographic Society)가 '지리학 지식의 증대와 확산'을 위해 창간한 잡지다. 초대 회장은 가디너 그린 허버드(Gardiner Green Hubbard)로, 초기에는 전문 지리학자의 논문을 수록했다. 그 후 점차 대중과학지로 변모하게 됐다.

2 가장 긴 공백 기간은 1953년부터 1969년까지 16년이고, 가장 짧았던 기간은 1974년과 1975년 연이어 취재한 1년이다. 예외적으로 1988년에는 한 해에 두 개의 기사가 동시에 실렸다.

3 2000년대 초반 시작된 《내셔널 지오그래픽》에 대한 필자의 기존 연구에서는 알수 없었던 채핀에 대한 생애 기록은 참고 문헌에 나오는 양수현(Yang, Soohyun)의 석사학위 논문(2010)에서 대부분 발췌한 것이다. 이 연구에 큰 도움이 된 것을 밝히고 감사 인사를 드린다.

4 조지 이스트먼은 로체스터의 공립학교를 졸업한 후 보험회사, 은행 등에서 근무하다 사진 건판을 발명하고 1880년 로체스터에 공장을 건설, 1884년 롤필름 제작에 성공했다. 1888년 누구나 사용하기 쉽고 휴대하기 편한 코닥 카메라를 고안하고 이스트먼코닥회사를 설립해 사진의 대중화에 기여했다.

5 이미지에 빛을 비추어 큰 화면으로 볼 수 있게 한 랜턴 슬라이드 작업일 뿐 아니라 채색된 사진이었다는 점이 매우 중요하다. 특히 일본 《내셔널 지오그래픽》 홈페이지에 따르면 채핀의 흑백사진은 일본 화가가 색을 입힌 것이다. 하지만 잡지에 실린 기사에서 이를 확인할 만한 직접적 증거는 보이지 않는다.

6 《내셔널 지오그래픽》의 엄격한 특허권 관리로 이 논문에서 사진 이미지를 직접
 사용할 수 없음을 매우 안타깝게 생각한다. 다만 온라인상에서 운영되는 해당 잡
 지사의 데이터베이스에 접속하면 이 글에서 언급된 기사 내용과 이미지를 쉽게
 검색할 수 있다.

7 1910년부터 컬러 사진이 등장한다. 지금의 컬러 사진과 달리 손으로 색을 입힌
 것이다. 지금의 기준으로 보면 다소 거친 느낌의 색감을 드러낸다.

8 1910년을 전후한 한반도는 급변하는 상황의 연속이었다. 청일전쟁과 러일전쟁
 에서 잇따라 승리하면서 경쟁자를 물리친 일본은 1905년 을사조약을 강제로 체
 결하고 조선의 외교권을 강탈했다. 뒤이어 1906년 서울에 통감부를 설치했으며
 한국 침탈을 더욱 노골적으로 전개했다. 따라서 한반도의 반일 감정도 고조됐다.
 1907년에는 한국 군대 해산, 사법권 위임, 경찰권 위임 등을 담은 한일신협약이
 체결됨으로써 한국은 사실상 일본의 식민지가 됐다. 그리고 1910년 8월 29일 대
 한제국의 통치권을 일본에 양여하는 한일합병늑약이 체결되고 총독부에 의한 식
 민 통치가 시작됐다.

9 그로스버너 인터뷰 기록. 일본 《내셔널 지오그래픽》 홈페이지 참조.

사무라이, 다도, 선불교: 서양인이 본 일본의 미

1 Gian Carlo Calza, *Japan Style*, London: Phaidon, 2007.

2 위의 책, 8쪽.

3 무로마치시대의 선 문화와 수묵화의 발전 양상에 대해서는 Jan Fontein and
 Money Hickman, *Zen: Painting and Calligraphy*, Boston: Museum of Fine
 Arts, Boston, 1970; Martin Collcutt, *Five Mountains: The Rinzai Zen
 Monastic Institution in Medieval Japan*, Cambridge, MA: Council on East
 Asian Studies, Harvard University, 1981; Joseph D. Parker, *Zen Buddhist
 Landscape Arts of Early Muromachi Japan (1336-1573)*, Albany, NY: State
 University of New York Press, 1999; Gregory Levine and Yukio Lippit,
 eds., *Awakenings: Zen Figure Painting in Medieval Japan*, New York: Japan
 Society, 2007; 中島純司, 《14-16世紀の美術: 清淨世界への憧憬》, 東京: 岩波
 書店, 1991; 東京國立博物館, 九州國立博物館, 日本經濟新聞社 編, 《京都五

山禪の文化〉展: 足利義滿六百年御忌記念》, 東京: 日本經濟新聞社, 2007; 京都國立博物館, 東京國立博物館, 日本經濟新聞社文化事業部 編, 《禪: 心をかたちに》, 東京: 日本經濟新聞社, 2016 참조.

4 아시카가 요시마사에 대한 자세한 사항은 Donald Keene, *Yoshimasa and the Silver Pavilion: The Creation of the Soul of Japan*, New York: Columbia University, 2003 참조.

5 차노유의 역사에 대해서는 Paul Varley and Kumakura Isao, eds., *Tea in Japan: Essays on the History of Chanoyu*, Honolulu: University of Hawai'i Press, 1989; 東京國立博物館 編, 《特別展 茶の湯》, 東京: 東京國立博物館, 2017 참조.

6 와비차에 대한 자세한 사항은 數江敎一, 《わび: 佗茶の系譜》, 東京: 塙書房, 1973; 芳賀幸四郞, 《わび茶の硏究》, 京都: 淡交社, 1978; 熊倉功夫, 《千利休: わび茶の美とこころ》, 東京: 平凡社, 1978; 野村文華財團 編, 《わび茶の成立・珠光・紹鷗》, 京都: 野村美術館, 1989 참조.

7 와비, 사비, 시부이에 대해서는 Andrew Juniper, *Wabi Sabi: The Japanese Art of Impermanence*, Boston: Tuttle Publishing, 2003; 鈴木貞美, 巖井茂樹 編, 《わび・さび・幽玄: 〈日本的なるもの〉への道程》, 東京: 水聲社, 2006 참조.

8 카레산스이에 대해서는 重森三玲, 《枯山水》, 京都: 河原書店, 1965; François Berthier, *Reading Zen in the Rocks: The Japanese Dry Landscape Garden*, Chicago and London: University of Chicago Press, 2000; 小學館 編, 《週刊日本の美をめぐる34 室町2: 龍安寺石庭と禪の文化》, 東京: 小學館, 2002; Allen S. Weiss, *Zen Landscapes: Perspectives on Japanese Gardens and Ceramics*, London: Reaktion Books, 2013 참조.

9 무로마치시대의 성격에 대해서는 John W. Hall and Toyoda Takeshi, eds., *Japan in the Muromachi Age*, Berkeley: University of California Press, 1977 참조.

10 Okakura Kakuzo, *The Book of Tea*, New York: Duffield, 1906. 한국어 번역본은 오카쿠라 텐신 저, 이동주 역, 《차 이야기》, 기파랑, 2012와 오카쿠라 텐신 저, 정천구 역, 《차의 책》, 산지니, 2016 참조.

11 오카쿠라 카쿠조의 생애에 대해서는 堀岡弥壽子, 《岡倉天心: アジア文化宣揚の先驅者》, 東京: 吉川弘文館, 1974; 橋川文三, 《岡倉天心: 人と思想》, 東京: 平凡社, 1982; Victoria Weston, *Japanese Painting and National Identity: Okakura Tenshin and His Circle*, Ann Arbor, MI: Center for Japanese Studies,

University of Michigan, 2004; 岡倉登志, 《世界史の中の日本: 岡倉天心と その時代》, 東京: 明石書店, 2006; Brij Tankha, *Okakura Tenshin and Pan-Asianism: Shadows of the Past*, Folkestone, UK: Global Oriental, 2009 참조.

12 오카쿠라의 이사벨라 스튜어트 가드너 및 보스턴 상류층 인사와의 교유에 대해서는 Satoko Fujita Tachiki, "Okakura Kakuzo (1862-1913) and Boston Brahmins," Ph. D. dissertation, University of Michigan, 1986; Victoria Weston, *East Meets West: Isabella Stewart Gardner and Okakura Kakuzo*, Boston: Isabella Stewart Gardener Museum, 1992; Christopher Benfey, *The Great Wave: Gilded Age Misfits, Japanese Eccentrics, and the Opening of Old Japan*, New York: Random House, 2003, pp.75-108 참조.

13 岡倉天心 著, 桶谷秀昭 譯, 《茶の本》, 東京: 講談社, 1994. 오카쿠라의 영문서 원문은 이 책의 135-228쪽에 수록되어 있다.

14 위의 책, 13쪽.

15 위의 책, 15쪽.

16 위의 책, 49쪽.

17 위의 책, 64쪽.

18 《차에 관한 책》이 일본 문화와 다도에 관한 대중적 인식에 끼친 영향에 대해서는 Anne Nishimura Morse 編, 《茶の本の100年: 岡倉天心國際シンポジウム=100 Years of "The Book of Tea": Tenshin Okakura International Symposium》, 東京: 小學館スクウェア, 2007 참조.

19 Inazo Nitobé, *Bushido: The Soul of Japan*, Philadelphia: The Leeds & Biddle Company, 1900. 이 책은 1900년 초간(初刊)됐지만 이 책의 저작권은 1899년으로 설정되어 있다. 따라서 일반적으로 이 책은 1899년 출간된 것으로 간주된다. 한국어 번역본은 니토베 이나조 저, 양경미·권만규 역, 《사무라이: 무사도를 통해 본 일본 정신의 뿌리와 그 정체성》, 생각의나무, 2004 참조.

20 니토베 이나조의 생애와 《무사도》에 대해서는 須知德平, 《新渡戶稻造の生涯》, 盛岡: 熊谷印刷出版部, 1983; 佐藤全弘, 《新渡戶稻造の世界: 人と思想と働き》, 東京: 敎文館, 1998; Teruhiko Nagao, ed., *Nitobe Inazo: From Bushido to the League of Nations*, Sapporo: Graduate School of Letters, Hokkaido University, 2006 참조.

21 무사도와 일본 군국주의와의 관련성에 대해서는 Oleg Benesch, *Inventing the*

Way of the Samurai: Nationalism, Internationalism, and Bushidō in Modern Japan, Oxford: Oxford University Press, 2014 참조.

22 누카리야 카이텐의 생애와 그의 선학 사상에 대해서는 山內舜雄, 《續道元禪の
近代化過程: 忽滑谷快天の禪學とその思想(駒澤大學建學史)》, 東京: 慶友社,
2009 참조.

23 황도선에 대해서는 Christopher Ives, *Imperial-Way Zen: Ichikawa Hakugen's
Critique and Lingering Questions for Buddhist Ethics*, Honolulu: University of
Hawai'i Press, 2009 참조.

24 Daisetz T. Suzuki, *Zen and Japanese Culture*, Princeton: Princeton University
Press, 1959.

25 스즈키의 생애 및 선과 일본문화론에 대해서는 久松眞一·山口益·古田紹欽 編,
《鈴木大拙: 人と思想》, 東京: 巖波書店, 1971; 淺見洋 編, 《鈴木大拙と日本文
化》, 東京: 朝文社, 2010; 竹村牧男, 《鈴木大拙》, 大阪: 創元社, 2018 참조.

26 Daisetz Teitaro Suzuki, *An Introduction to Zen Buddhism*, New York:
Philosophical Library, 1949.

27 20세기에 일어난 선 열풍에 대한 자세한 사항은 Gregory P. Levine, *Long
Strange Journey: On Modern Zen, Zen Art, and Other Predicaments*,
Honolulu: University of Hawai'i Press, 2017 참조. 비트 세대를 포함해 1950년
대와 1960년대 초에 활동한 미국의 아방가르드 예술가들이 선불교와 스즈키의
선사상을 정확하게 이해했던 것은 아니다. 이들은 자신들의 예술 이론과 활동
에 필요한 하나의 전략으로 선불교를 선택했다고 볼 수도 있다. 즉 이들은 자신
들의 반전통적, 실험적 예술을 정당화할 수 있는 근거로 선불교의 논리를 활용했
을 가능성이 있다. 따라서 아방가르드 예술가들이 이해했던 선불교는 개인에 따
라, 세대에 따라, 또한 지역에 따라 매우 편차가 컸다. 이 점은 본 글의 초고를 읽
고 논평해주신 한국예술종합학교 미술이론과의 조인수 교수와 한신대학교 사
회학과의 김종엽 교수가 지적해준 것이다. 두 분께 감사의 마음을 전한다. 미국
의 전후 아방가르드 예술가들의 선불교 이해에 대한 자세한 사항은 Arthur C.
Danto, "Upper West Side Buddhism" in *Buddha Mind in Contemporary Art*,
ed. Jacquelynn Bass and Mary Jane Jacob, Berkeley and Los Angeles: University
of California Press, 2004, pp.49-60; Alexandra Munroe, "Buddhism and the
Neo-Avant-Garde: Cage Zen, Beat Zen, and Zen," in *The Third Mind:*

American Artists Contemplate Asia, 1860-1989, ed. Alexandra Munroe, New York: Guggenheim Museum, 2009. pp.199-215; Ellen Pearlman, *Nothing and Everything: The Influence of Buddhism on the American Avant Garde, 1942-1962*, Berkeley, Calif.: Evolver Editions, 2012; Kay Larson, *Where the Heart Beats: John Cage, Zen Buddhism, and the Inner Life of Artists*, New York: Penguin Press, 2012 참조.

28 Eugen Herrigel, *Zen in the Art of Archery*, New York: Pantheon Books, 1953.

29 서양에 잘못 알려진 선종 문화에 대한 자세한 사항은 Shoji Yamada, *Shots in the Dark: Japan, Zen, and the West*, trans. Earl Hartman, Chicago and London: The University of Chicago Press, 2009 참조.

30 자포니즘에 대해서는 Lionel Lambourne, *Japonisme: Cultural Crossings between Japan and the West*, London: Phaidon, 2005 참조.

31 자비스와 공즈에 대해서는 Patricia J. Graham, *Japanese Design: Art, Aesthetics, and Culture*, Tokyo, Rutland, and Singapore: Tuttle Publishing, 2014, pp.139-140, p.142 참조.

32 〈파묵산수도〉에 대한 자세한 사항은 Yukio Lippit, "Of Modes and Manners in Medieval Japanese Ink Painting: Sesshū's *Splashed Ink Landscape* of 1495," *The Art Bulletin* 94, no. 1, March 2012, pp.50-77 참조.

33 Sherman E. Lee, *Japanese Decorative Style*, Cleveland: The Cleveland Museum of Art, 1961, p.7.

34 カタログ編集委員會 編, 《日本の美〈かざりの世界〉展》, 東京: NHK サービスセンター, 1988.

35 Nicole Coolidge Rousmaniere, ed., *Kazari: Decoration and Display in Japan, 15th-19th Centuries*, New York: Japan Society, 2002; サントリー美術館, NHK, NHKプロモーション 編, 《KAZARI: 日本美の情熱》, 東京: NHK, 2008.

문인화에 대한 외부자의 통찰: 제임스 케힐의 연구를 중심으로

1 James Cahill, *The Compelling Image: Nature and Style in Seventeenth-*

Century Chinese Painting, Cambridge, MA: The Belknap Press of Harvard University Press, 1982, p.190.

2 전통적인 문인화 논의에는 화가의 신분과 제작 동기, 작품의 양식 등이 복합적으로 고려되지만, 대개 화가의 신분이 중요한 요소가 됐다. 따라서 문인화는 중국에서 문화대혁명 시기에 대표적인 '구악(舊惡)'으로 비판받아 한동안 금기시됐다. 그러나 개혁개방 정책이 시작된 1980년대 이후 사의수묵화(寫意水墨畵)와 같은 전통 문인화는 서서히 세력을 회복하며 재조명되고 있다. 이 점에 대해서는 조인수, 〈중국 근대의 문인화: 황빈홍, 반천수, 전포석을 중심으로〉, 《제5·6회 월전학술포럼 논문집, 20세기 동아시아의 문인화》, 이천시립월전미술관, 2018, 26-32쪽 참조.

3 葛路 저, 강관식 역, 《중국회화이론사》, 미진사, 1993, 203쪽.

4 Yeongchau Chou, "Reexamination of Tang Hou and His *Huajian*," Ph. D. Dissertation, University of Kansas, 2001, p.77, pp.217-219.

5 문인화의 흐름에 대한 전반적 서술은 Susan Bush, *The Chinese Literati on Painting: Su Shih (1037-1101 to Tung Ch'i-ch'ang (1555-1636)*, Cambridge: Harvard University Press, 1971 참조.

6 원문과 해석은 동기창 저, 변영섭 외 역, 《董其昌의 화론, 畵眼화안》, 시공사, 2003, 76쪽 참조.

7 李奎象, 〈幷世才彦錄〉 '畵廚錄', 《一夢稿》, 韓國歷代文集叢書 57, 景仁文化社, 1993.

8 원문과 해석은 동기창, 앞의 책, 83-84쪽 참조.

9 葛路, 앞의 책, 370-371쪽.

10 '남북종을 둘러싼 제문제'에 대해서는 徐復觀 저, 권덕주 외 역, 《중국예술정신》, 동문선, 1990, 439-519쪽 참조.

11 한정희, 〈문인화의 개념과 한국의 문인화〉, 《한국과 중국의 회화》, 학고재, 1999, 256-262쪽.

12 안휘준, 〈한국 남종산수화의 변천〉, 《韓國繪畵의 傳統》, 文藝出版社, 1988, 250-309쪽.

13 島田修二郎, 〈二つのちがった概念 -南畵と文人畵について-〉, 《中國繪畵史研究》, 東京: 中央公論美術出版, 1993, pp.510-511.

14 제임스 케힐에 대해서는 장진성, 〈제임스 케힐의 중국 회화 연구: 양식사를 넘어

사회경제사적 회화사로〉,《미술사와 시각문화》6, 2007, 194–223쪽 참조.

15 James Cahill, "Introduction," *The Lyric Journey: Poetic Painting in China and Japan*, Cambridge, MA: Harvard University Press, 1996, pp.1–6.

16 이 장의 내용은 케힐의 다음 논문을 중심으로 재구성했다. James Cahill, "Tung Ch'i-ch'ang's "Southern and Northern Schools" in the History and Theory of Painting: A Reconsideration," in *Sudden and Gradual: Approaches to Enlightenment in Chinese Thought*, ed., Peter N. Gregory, Honolulu: University of Hawai'i Press, 1987, pp.429–447.

17 조르조 아감벤 저, 조효원 역,《불과 글》, 책세상, 2016, 73–75쪽.

18 James Cahill, *The Compelling Image: Nature and Style in Seventeenth-Century Chinese Painting*, p.203, p.207.

19 米芾,《畵史》, "大抵牛馬人物, 一模便似, 山水模皆不成, 山水心匠自得處高也." 盧輔聖 主編,《中國書畵全書》1, 上海: 上海書畵出版社, 2009, p.979.

20 스쇼첸 저, 안영길 역,〈중국의 문인화는 결국 무엇인가〉,《미술사논단》4, 1996, 29쪽.

21 James Cahill, "Lecture on Dong Qichang, Met. Museum, October(1992)," in http://www.jamescahill.info(2019년 6월 30일 접속).

22 이 점에 대한 케힐의 비판은 James Cahill, "Quickness and Spontaneity in Chinese Painting: The Ups and Downs of an Ideal," *Three Alternative Histories of Chinese Painting*, Lawrence: Spencer Museum of Art, University of Kansas, 1988, pp.70–110 참조.

23 각주 12 참조.

24 소식 일파의 문예론과 시적 그림에 대해서는 조규희,〈'시와 같은 그림'의 문화적 함의:〈소상팔경도〉를 중심으로〉,《漢文學論集》42, 2015, 187–208쪽 참조.

25 이 장의 내용은 제임스 케힐의 *The Lyric Journey: Poetic Painting in China and Japan*을 토대로 재구성한 것이다.

26 예찬의 그림이 갖는 명성에 대한 재고는 장진성,〈예찬(倪瓚, 1301–1374): 신화와 진실〉,《미술사와 시각문화》17, 2016, 208–229쪽 참조.

27 James Cahill, *The Compelling Image: Nature and Style in Seventeenth-Century Chinese Painting*, pp.191–196.

28 Richard Edwards, "Painting and Poetry in the Late Sung," in *Words and*

Images: Chinese Poetry, Calligraphy, and Painting, ed. Alfreda Murck and Wen C. Fong, New York: The Metropolitan Museum of Art; Princeton: Princeton University Press, 1991, pp.422–423.

29 James Cahill, The Compelling Image: Nature and Style in Seventeenth-Century Chinese Painting, pp.61–62.

30 James Cahill, The Lyric Journey: Poetic Painting in China and Japan, p. 124.

게이샤(Geisha)와 게이샤(藝者): 서양의 시선과 일본의 반발

1 久保田侑暉, 〈訪日客觀光人氣, 〈西高東低〉位は伏見稻荷〉, 《朝日新聞》 2018. 6. 13.

2 〈Cover Story: ニッポンを誤譯するアメリカ〉, 《Newsweek》(JAPAN), 2005. 12. 14., pp.16–21.

3 馬淵明子, 《舞臺の上のジャポニスム》, 東京: NHK出版, 2017, pp.54–67, pp.163–170, pp.195–204.

4 Gina Marchetti, Romance and the "Yellow Peril": Race, Sex, and Discursive Strategies in Hollywood Fiction, Berkeley: University of California Press, 1993, pp.89–91.

5 金成玟, 《戰後韓國と日本文化: '倭色'禁止から'韓流'まで》, 東京: 巖波書店, 2014, pp.55–57.

6 村上由見子, 《イエロー・フェイス: ハリウット映畵にみるアジア人の肖像》, 東京: 朝日新聞社, 1993, pp.160–161.

7 佐藤忠男, 《日本映畵思想史》, 東京: 三一書房, 1970, pp.338–339.

8 강태웅, 〈만주국 건국 10주년 기념 영화 〈영춘화〉는 무엇을 그렸는가?〉, 서정완·송석원·임성모 편, 《제국일본의 문화권력 2: 정책·사상·대중문화》, 소화, 2014, 248–268쪽.

9 〈なぜか米國でゲイシャ復活: いまなお歪んだままの日本理解〉, 《AERA》, 1999. 4. 19., pp.25–28.

10 Sheridan Prasso, The Asian Mystique: Dragon Ladies, Geisha Girls, and Our Fantasies of the Exotic Orient New York: Public Affairs, 2005, pp.200–209. 이

책의 저자는 교토에 사는 이와사키 미네코를 찾아가 인터뷰를 했다.

11　ライザ・ダルビー、《藝者》、東京：TBSブリタニカ、1985、pp.86-93.

12　フジモト・キージング マイケル、〈スピルバーグも騙されたゲイシャ小説《さゆ
り》〉、《新潮45》19-1、2000、pp.132-140.

미국 사회 내 아시아의 미 수용: 미디어 속 아시아계 사람

1　Christopher Hunt, "LinSanity continues," *ESPNNewYork.com*, ESPN Internet Ventures, 7 Feb. 2012, 10 Dec. 2018.

2　Irving Dejohn and Helen Kennedy, "Jeremy Lin slur was 'honest mistake'," *NYDailyNews.com*, 20 Feb. 2012, 10 Dec. 2018.

3　Robert G. Lee, *Orientals: Asian Americans in Popular Culture*, Philadelphia: Temple University Press, 1999.

4　원제는 'Avatar: The Last Airbender'지만, 미국 이외의 지역에서는 'Avatar: The Legend of Aang'으로 제목이 바뀌었다.

5　Kosuke Mizukoshi, "Perils of Hollywood Whitewashing?: A Review of 'Ghost in the Shell' Movie," *Markets, Globalization & Development Review* 3(1), Article 6, 2018, p.5.

6　Alexandra Pollard, "'I am not an easy sell': After decades of supporting roles, how Sandra Oh finally hit her stride," *Independent.co.uk*, 6 Jan. 2019, 10 Jan. 2019.

7　위와 같은 기사.

8　Edward S. Kwak, "Asian Cosmetic Facial Surgery," *Facial Plastic Surgery* 26. 2. 2010, pp.102-109.

현대 디자인에 나타난 동아시아의 아름다움

1　Charlotte & Peter Fiell 저, 이경창·조순익 역, 《디자인의 역사》, 시공문화사, 2015. 148쪽.

2 위의 책, 199쪽.

3 정시화, 《산업 디자인 150년》, 미진사, 2009, 61쪽.

4 위의 책, 61쪽.

5 위의 책, 62쪽.

6 필립 윌킨슨 저, 박수철 역, 《Great Designs》, 시그마북스, 2014, 20쪽.

7 Charlotte & Peter Fiell, 앞의 책, 158쪽.

8 마이클 설리번 저, 이송란·정무정·이용진 역, 《동서미술교섭사》, 미진사, 2013, 201쪽.

9 페니 스파크 외 저, 편집부 역, 《현대 디자인의 전개》, 미진사, 1996, 42쪽.

10 Charlotte & Peter Fiell, 앞의 책, 195쪽.

11 정시화, 《산업 디자인 150년》, 미진사, 2009, 77쪽.

12 쿠마 겐고 저, 임태희 역, 《약한 건축》, 디자인하우스, 2010, 45쪽.

13 위의 책, 132쪽.

14 조나단 글랜시 저, 김미옥 역, 《건축의 세계》, 21세기북스, 2009, 432쪽.

15 정시화, 《산업 디자인 150년》, 미진사, 2009, 62쪽.

16 田中辰明, 《ブルーノ タウトと建築·藝術·社會》, 東海大學出版會, 2014, p.180.

17 하라 겐야 저, 민병걸 역, 《디자인의 디자인》, 안그라픽스, 2011, 275쪽.

18 야나기 무네요시 저, 이길진 역, 《공예의 길》, 신구문화사, 1997, 45쪽.

19 Edited by Robert Klanten, Shonquis Moreno and Adeline Mollard text written by Shoquis Moreno, *Marcel Wanders behind the ceiling*, Gestalten, 2009, p.23.

20 루돌프 아른하임 저, 김재은 역, 《예술심리학》, 이화여대 출판부, 1995, 167쪽.

21 최경원, 《한국 문화 버리기》, 현 디자인 연구소, 2015, 100쪽.

22 루돌프 아른하임 저, 앞의 책, 1995, 253쪽.

23 〈샤넬 2016 크루즈 쇼 개최지로 서울 낙점 (……) 한국 패션 뷰티의 메카 되나〉, 《뷰티 경제》, 2015년 1월 23일.

24 〈샤넬 크루즈 컬렉션 라거펠트의 한국 美 '감사한 관심' 혹은 '기계적 접목'〉, 《M 라이프》, 2015년 5월 6일.

25 〈럭셔리 에르메스는 왜 한국 보자기를 둘렀나〉, 《중앙일보》, 2019년 2월 12일.

서양인의 눈에 비친 아시아의 미: 19세기 말-20세기 초의 여행기 분석

A. H. 새비지-랜도어 저, 신복룡 역, 《고요한 아침의 나라 조선》, 집문당, 1999.

니코스 카잔차키스 저, 이종인 역, 《일본·중국 기행: 니코스 카잔차키스 여행기》, 열린
　　책들, 2008.

메리 루이스 프랫 저, 김남혁 역, 《제국의 시선: 여행기와 문화 횡단》, 현실문화, 2015.

바실 홀 저, 김석중 역, 《10일간의 조선 항해기》, 삶과꿈, 2000.

샤를 바라·샤이에-롱 저, 성귀수 역, 《조선기행: 백여 년 전에 조선을 둘러본 두 외국인
　　의 여행기》, 눈빛, 2001.

아손 그렙스트 저, 김상열 역, 《스웨덴 기자 아손, 100년 전 한국을 걷다 – 을사조약 전
　　야 대한제국 여행기》, 책과함께, 2005.

에른스트 폰 헤세-바르텍 저, 정현규 역, 《조선, 1894년 여름: 오스트리아인 헤세-바르
　　텍의 여행기》, 책과함께, 2012.

율리우스 디트마 저, 목승숙 역, 《새로운 중국에서: 20세기 초 독일인 여행자가 본 중
　　국》, 한국학술정보, 2012.

이사벨라 버드 비숍 저, 김태성·박종숙 역, 《양자강을 가로질러 중국을 보다: 백 년 전
　　중국의 문명과 문화》, 효형출판, 2005.

조지 커즌 저, 나종일 역, 《100년 전의 여행, 100년 후의 교훈: 100년 전 한 영국 외교
　　관이 본 조선, 중국, 일본의 모습》, 비봉출판사, 1996.

지그프리트 겐테 저, 권영경 역, 《(독일인 겐테가 본) 신선한 나라 조선, 1901》, 책과함께,
　　2007.

헨리 에번 머치슨 제임스 저, 조준배 역, 《백두산 등정기: 만주의 역사, 주민, 행정 그리고 종교에 관한 이야기》, 동북아역사재단, 2011.

홍순애, 《여행과 식민주의: 근대 기행문의 식민 제국의 역학》, 서강대학교 출판부, 2014.

김보림, 〈메이지(明治) 초기 영국인이 본 일본과 한국: 조지 커즌, 새비지 랜도어, 이자벨라 비숍을 중심으로〉, 《일본근대학연구》 45, 2014.

이용재, 〈이사벨라 버드 비숍의 중국 여행기와 제국주의적 글쓰기〉, 《중국어문논역총간》 30, 2012.

Clark, Steve and Paul Smethurst, eds., *Asian Crossings: Travel Writing on China, Japan and Southeast Asia*, Hong Kong: Hong Kong University Press, 2008.

Hall, Basil, *Account of a Voyage of Discovery to the West Coast of Corea, and the Great Loo-Choo Island*, London: John Murray, 1818.

Thurin, Susan Schoenbauer, *Victorian Travelers and the Opening of China, 1842–1907*, Athens: Ohio University Press, 1999.

Weale, B. L. Putnam, *The Re-shaping of the Far East*, New York: Macmillan, 1905.

20세기 초 《내셔널 지오그래픽》이 본 한국과 일본: 윌리엄 채핀의 기사 및 사진의 특성과 의미

고미숙, 《한국의 근대성, 그 기원을 찾아서 – 민족, 섹슈얼리티, 병리학》, 책세상, 2002.

롤랑 바르트 저, 조광희·한정식 역, 《카메라 루시다》, 열화당, 1998.

박지향, 《일그러진 근대》, 푸른역사, 2003.

에드워드 사이드 저, 박홍규 역, 《오리엔탈리즘》, 교보문고, 1994.

이경민, 〈식민주의 담론의 재현 – 일제의 고적조사사업을 중심으로〉, 눈빛 편집부 편, 《사진과 포토그라피》, 눈빛, 2002.

조현범, 《문명과 야만, 타자의 시선으로 본 19세기 조선》, 책세상, 2002.

최인진, 《한국사진사》, 눈빛, 1999.

권혁희, 〈일제시대 사진엽서에 나타난 '재현의 정치학'〉, 《한국문화인류학》 36, 한국문화인류학회, 2003.

김영훈, 《《내셔널 지오그래픽》이 본 코리아, 1890년 이후 시선의 변화와 의미〉, 《한국문화연구》 10, 이화여자대학교 한국문화연구원, 2006.

박영욱, 《내셔널지오그래픽협회(National Geographic Society)의 초기 역사, 1888-1914》, 서울대학교 박사학위 논문, 2003.

이경민, 〈사진 아카이브의 현황과 필요성 고찰 -한국 근대사 관련 사진 자료를 중심으로-〉, 《역사민속학》 14, 한국역사민속학회, 2002.

이영준, 〈사진의 담론과 역사의 담론〉, 《서양미술사학회논문집》 12, 서양미술사학회, 1999.

Hall, Stuart, ed., *Representaion : Cultural Representation and Signifying Practices*, Sage Publication Ltd, 1997.

Kim, Young-Hoon, "Self-Representation : The Visualization of Koreanness in Tourism Posters during the 1970s and the 1980s," *Korea Journal*, Spring 2003.

Lutz, Catherine A. and Jane Collins, *Reading National Geographic*, Chicago : University of Chicago Press, 1993.

Lutz, Catherine A. and Jane Collins, "Becoming America's Lens on the World : National Geographic in the Twentieth Century," *The South Atlantic Quarterly* 91 :1, Winter 1992.

Lutz, Catherine A. and Jane Collins, "The Photograph as an Intersection of Gazes : The Example of National Geographic," *Visualizing Theory*, London : Routledge, 1994.

Montgomery, Scott L., "Through A Lens, Brightly : The World According to *National Geographic*," *Science as Culture* vol. 4, part 1 (number 18), Free Association Books, 1993.

Tuason, Julie A., "The Ideology of Empire in *National Geographic Magazine*'s Coverage of the Philippines, 1898-1908," *The Geographical Review* 89(1), 1999.

Yang, Soohyun, "Glimpses of Foreign Lands and People : William Wisner Chapin's

Early Photographs of Korea," M. A Thesis, Ryerson University, 2010.

National Geographic CD-Rom.

《은자의 나라》, *National Geographic*, YBM si-sa 2003.

사무라이, 다도, 선불교: 서양인이 본 일본의 미

니토베 이나조 저, 양경미·권만규 역,《사무라이: 무사도를 통해 본 일본 정신의 뿌리
와 그 정체성》, 생각의나무, 2004.

오카쿠라 텐신 저, 이동주 역,《차 이야기》, 기파랑, 2012.

오카쿠라 텐신 저, 정천구 역,《차의 책》, 산지니, 2016.

岡倉登志,《世界史の中の日本: 岡倉天心とその時代》, 東京: 明石書店, 2006.

岡倉天心 著, 桶谷秀昭 譯,《茶の本》, 東京: 講談社, 1994.

京都國立博物館·東京國立博物館·日本經濟新聞社文化事業部 編,《禪: 心をかた
ちに》, 東京: 日本經濟新聞社, 2016.

橋川文三,《岡倉天心 人と思想》, 東京: 平凡社, 1982.

久松眞一·山口益·古田紹欽 編,《鈴木大拙: 人と思想》, 東京: 嚴波書店, 1971.

堀岡弥壽子,《岡倉天心: アジア文化宣揚の先驅者》, 東京: 吉川弘文館, 1974.

東京國立博物館 編,《特別展 茶の湯》, 東京: 東京國立博物館, 2017.

東京國立博物館·九州國立博物館·日本經濟新聞社 編,《〈京都五山禪の文化〉展:
足利義滿六百年御忌記念》, 東京: 日本經濟新聞社, 2007.

鈴木貞美·巖井茂樹 編,《わび·さび·幽玄:〈日本的なるもの〉への道程》, 東京: 水聲
社, 2006.

芳賀幸四郎,《わび茶の研究》, 京都: 淡交社, 1978.

山内舜雄,《續道元禪の近代化過程: 忽滑谷快天の禪學とその思想(駒澤大學建學
史)》, 東京: 慶友社, 2009.

小學館 編,《週刊日本の美をめぐる34 室町2: 龍安寺石庭と禪の文化》, 東京: 小學
館, 2002.

數江敎一,《わび: 佗茶の系譜》, 東京: 塙書房, 1973.

須知德平，《新渡戶稻造の生涯》，盛岡：熊谷印刷出版部，1983．

野村文華財團 編，《わび茶の成立・珠光・紹鷗》，京都：野村美術館，1989．

熊倉功夫，《千利休：わび茶の美とこころ》，東京：平凡社，1978．

佐藤全弘，《新渡戶稻造の世界：人と思想と働き》，東京：教文館，1998．

竹村牧男，《鈴木大拙》，大阪：創元社，2018．

中島純司，《14-16世紀の美術：清淨世界への憧憬》，東京：岩波書店，1991．

重森三玲，《枯山水》，京都：河原書店，1965．

淺見洋 編，《鈴木大拙と日本文化》，東京：朝文社，2010．

カタログ編集委員會 編，《日本の美〈かざりの世界〉展》，東京：NHK サービスセンター，1988．

サントリー美術館，NHK，NHKプロモーション 編，《KAZARI：日本美の情熱》，東京：NHK，2008．

Benesch, Oleg, *Inventing the Way of the Samurai: Nationalism, Internationalism, and Bushidō in Modern Japan*, Oxford: Oxford University Press, 2014.

Benfey, Christopher, *The Great Wave: Gilded Age Misfits, Japanese Eccentrics, and the Opening of Old Japan*, New York: Random House, 2003.

Berthier, François, *Reading Zen in the Rocks: The Japanese Dry Landscape Garden*, Chicago and London: University of Chicago Press, 2000.

Calza, Gian Carlo, *Japan Style*, London: Phaidon, 2007.

Collcutt, Martin, *Five Mountains: The Rinzai Zen Monastic Institution in Medieval Japan*, Cambridge, MA: Council on East Asian Studies, Harvard University, 1981.

Danto, Arthur C., "Upper West Side Buddhism," In Jacquelynn Bass and Mary Jane Jacob, eds., *Buddha Mind in Contemporary Art*, pp.49-60. Berkeley and Los Angeles: University of California Press, 2004.

Fontein, Jan, and Money Hickman, *Zen: Painting and Calligraphy*, Boston: Museum of Fine Arts, Boston, 1970.

Graham, Patricia J., *Japanese Design: Art, Aesthetics, and Culture*, Tokyo, Rutland, and Sigapore: Tuttle Publishing, 2014.

Hall, John W., and Toyoda Takeshi, eds., *Japan in the Muromachi Age*, Berkeley: University of California Press, 1977.

Herrigel, Eugen, *Zen in the Art of Archery*, New York: Pantheon Books, 1953.

Ives, Christopher, *Imperial-Way Zen: Ichikawa Hakugen's Critique and Lingering Questions for Buddhist Ethics*, Honolulu: University of Hawai'i Press, 2009.

Juniper, Andrew, *Wabi Sabi: The Japanese Art of Impermanence*, Boston: Tuttle Publishing, 2003.

Keene, Donald, *Yoshimasa and the Silver Pavilion: The Creation of the Soul of Japan*, New York: Columbia University, 2003.

Lambourne, Lionel, *Japonisme: Cultural Crossings between Japan and the West*, London: Phaidon, 2005.

Larson, Kay, *Where the Heart Beats: John Cage, Zen Buddhism, and the Inner Life of Artists*, New York: Penguin Press, 2012.

Lee, Sherman E., *Japanese Decorative Style*, Cleveland: The Cleveland Museum of Art, 1961.

Levine, Gregory, *Long Strange Journey: On Modern Zen, Zen Art, and Other Predicaments*, Honolulu: University of Hawai'i Press, 2017.

Levine, Gregory, and Yukio Lippit, eds., *Awakenings: Zen Figure Painting in Medieval Japan*, New York: Japan Society, 2007.

Lippit, Yukio, "Of Modes and Manners in Medieval Japanese Ink Painting: Sesshū's *Splashed Ink Landscape* of 1495," *The Art Bulletin* 94, no. 1, March 2012, pp.50-77.

Morse, Anne Nishimura 編, 《茶の本の100年: 岡倉天心國際シンポジウム=100 Years of "The book of Tea": Tenshin Okakura International Symposium》, 東京: 小學館スクウェア, 2007.

Munroe, Alexandra, "Buddhism and the Neo-Avant-Garde: Cage Zen, Beat Zen, and Zen," in Alexandra Munroe, ed., *The Third Mind: American Artists Contemplate Asia, 1860-1989*, New York: Guggenheim Museum, 2009, pp.199-215.

Nagao, Teruhiko, ed., *Nitobe Inazo: From Bushido to the League of Nations*, Sapporo: Graduate School of Letters, Hokkaido University, 2006.

Nitobé, Inazo, *Bushido: The Soul of Japan*, Philadelphia: The Leeds & Biddle Company, 1900.

Okakura, Kakuzo, *The Book of Tea*, New York: Duffield, 1906.

Parker, Joseph D., *Zen Buddhist Landscape Arts of Early Muromachi Japan (1336–1573)*, Albany, NY: State University of New York Press, 1999.

Pearlman, Ellen, *Nothing and Everything: The Influence of Buddhism on the American Avant Garde, 1942–1962*, Berkeley, Calif.: Evolver Editions, 2012.

Rousmaniere, Nicole Coolidge, ed., *Kazari: Decoration and Display in Japan, 15th–19th Centuries*, New York: Japan Society, 2002.

Suzuki, Daisetz T., *Zen and Japanese Culture*, Princeton: Princeton University Press, 1959.

Suzuki, Daisetz Teitaro, *An Introduction to Zen Buddhism*, New York: Philosophical Library, 1949.

Tachiki, Satoko Fujita, "Okakura Kakuzo (1862–1913) and Boston Brahmins," Ph. D. dissertation, University of Michigan, 1986.

Tankha, Brij., *Okakura Tenshin and Pan-Asianism: Shadows of the Past*, Folkestone, UK: Global Oriental, 2009.

Varley, Paul, and Kumakura Isao, eds., *Tea in Japan: Essays on the History of Chanoyu*, Honolulu: University of Hawai'i Press, 1989.

Weiss, Allen S., *Zen Landscapes: Perspectives on Japanese Gardens and Ceramics*, London: Reaktion Books, 2013.

Weston, Victoria, *East Meets West: Isabella Stewart Gardner and Okakura Kakuzō*, Boston: Isabella Stewart Gardener Museum, 1992.

Weston, Victoria, *Japanese Painting and National Identity: Okakura Tenshin and His Circle*, Ann Arbor, MI: Center for Japanese Studies, University of Michigan, 2004.

Yamada, Shoji, *Shots in the Dark : Japan, Zen, and the West*, Earl Hartman, trans. Chicago and London: The University of Chicago Press, 2009.

葛路 저, 강관식 역,《중국회화이론사》, 미진사, 1993.

동기창 저, 변영섭 외 역,《董其昌의 화론, 畵眼화안》, 시공사, 2003.

徐復觀 저, 권덕주 외 역,《중국예술정신》, 동문선, 1990.

스쇼첸 저, 안영길 역, 〈중국의 문인화는 결국 무엇인가〉,《미술사논단》4, 1996.

조르조 아감벤 저, 조효원 역,《불과 글》, 책세상, 2016.

안휘준, 〈한국남종산수화의 변천〉,《韓國繪畵의 傳統》, 文藝出版社, 1988, 250-
 309쪽.

장진성, 〈예찬(倪瓚, 1301-1374): 신화와 진실〉,《미술사와 시각문화》17, 2016, 208-
 229쪽.

장진성, 〈제임스 케힐의 중국 회화 연구: 양식사를 넘어 사회경제사적 회화사로〉,《미
 술사와 시각문화》6, 2007, 194-223쪽.

조규희, 〈'시와 같은 그림'의 문화적 함의: 〈소상팔경도〉를 중심으로〉,《漢文學論集》
 42, 2015, 187-208쪽.

조인수, 〈중국 근대의 문인화: 黃賓虹, 潘天壽, 傳抱石을 중심으로〉,《제5·6회 월전
 학술포럼논문집, 20세기 동아시아의 문인화》, 이천시립월전미술관, 2018, 26-
 32쪽.

한정희, 〈문인화의 개념과 한국의 문인화〉,《한국과 중국의 회화》, 학고재, 1999, 256-
 262쪽.

島田修二郎, 〈二つのちがつた槪念: 南畵と文人畵について〉,《中國繪畵史硏究》, 東
 京: 中央公論美術出版, 1993, pp. 510-511.

Bush, Susan, *The Chinese Literati on Painting: Su Shih (1037-1101) to Tung Ch'i-
 ch'ang (1555-1636)*, Cambridge, MA: Harvard University Press, 1971.

Cahill, James, *The Compelling Image: Nature and Style in Seventeenth-Century
 Chinese Painting*, Cambridge, MA: The Belknap Press of Harvard
 University Press, 1982.

Cahill, James, *The Lyric Journey: Poetic Painting in China and Japan*, Cambridge, MA: Harvard University Press, 1996.

Cahill, James, *Three Alternative Histories of Chinese Painting*, Lawrence: Spencer Museum of Art, University of Kansas, 1988.

Cahill, James, "Tung Ch'i-ch'ang's 'Southern and Northern Schools' in the History and Theory of Painting: A Reconsideration," In Peter N. Gregory, ed., *Sudden and Gradual: Approaches to Enlightenment in Chinese Thought*, Honolulu: University of Hawai'i Press, 1987, pp.429-447.

Chou, Yeongchau, "Reexamination of Tang Hou and His *Huajian*," Ph. D. Dissertation, University of Kansas, 2001.

Edwards, Richard, "Painting and Poetry in the Late Sung," In Alfreda Murck and Wen C. Fong, eds., *Words and Images: Chinese Poetry, Calligraphy, and Painting*, New York: The Metropolitan Museum of Art; Princeton: Princeton University Press, 1991, pp.405-430.

게이샤(Geisha)와 게이샤(藝者): 서양의 시선과 일본의 반발

강태웅, 〈만주국 건국 10주년 기념 영화 〈영춘화〉는 무엇을 그렸는가?〉, 서정완·송석원·임성모 편, 《제국일본의 문화권력 2: 정책·사상·대중문화》, 소화, 2014, 248-268쪽.

ライザ·タルビー, 《藝者》, 東京: TBSブリタニカ, 1985.
金成玟, 《戰後韓國と日本文化: '倭色'禁止から'韓流'まで》, 東京: 巖波書店, 2014.
馬淵明子, 《舞臺の上のジャポニスム》, 東京: NHK出版, 2017.
佐藤忠男, 《日本映畵思想史》, 東京: 三一書房, 1970.
村上由見子, 《イエロー·フェイス: ハリウット映畵にみるアジア人の肖像》, 東京: 朝日新聞社, 1993.

Marchetti, Gina, *Romance and the "Yellow Peril": Race, Sex, and Discursive Strategies in Hollywood Fiction*, Berkeley: University of California Press,

1993.

Prasso, Sheridan, *The Asian Mystique: Dragon Ladies, Geisha Girls, and Our Fantasies of the Exotic Orient*, New York: Public Affairs, 2005.

현대 디자인에 나타난 동아시아의 아름다움

Charlotte & Peter Fiell 저, 이경창·조순익 역, 《디자인의 역사》, 시공문화사, 2015.

루돌프 아른하임 저, 김재은 역, 《예술심리학》, 이화여대 출판부, 1995.

마이클 설리번 저, 이송란·정무정·이용진 역, 《동서미술교섭사》, 미진사, 2013.

야나기 무네요시 저, 이길진 역, 《공예의 길》, 신구문화사, 1997.

田中辰明, 《ブルーノ タウトと建築·藝術·社會》, 東海大學出版會, 2014.

정시화, 《산업 디자인 150년》, 미진사, 2009.

조나단 글랜시 저, 김미옥 역, 《건축의 세계》, 21세기북스, 2009.

최경원, 《한국 문화 버리기》, 현 디자인 연구소, 2015.

쿠마 겐고 저, 임태희 역, 《약한 건축》, 디자인하우스, 2010.

페니 스파크 외 저, 편집부 역, 《현대 디자인의 전개》, 미진사, 1996.

필립 윌킨슨 저, 박수철 역, 《Great Designs》, 시그마북스, 2014.

하라 켄야 저, 민병걸 역, 《디자인의 디자인》, 안그라픽스, 2011.

〈럭셔리 에르메스는 왜 한국 보자기를 둘렀나〉, 《중앙일보》, 2019년 2월 12일.

〈샤넬 2016 크루즈 쇼 개최지로 서울 낙점 (⋯⋯) 한국 패션 뷰티의 메카 되나〉, 《뷰티경제》, 2015년 1월 23일.

〈샤넬 크루즈 컬렉션 라거펠트의 한국 美 '감사한 관심' 혹은 '기계적 접목'〉, 《M 라이프》, 2015년 5월 6일.

Edited by Robert Klanten, Shonquis Moreno and Adeline Mollard text written by Shoquis Moreno, Marcel Wanders behind the ceiling, Gestalten, 2009.

장진성

서울대학교 고고미술사학과 교수. 한국 및 중국회화사 전공. 주요 저서와 논문으로 《단원 김홍도: 대중적 오해와 역사적 진실》(2020 근간), 《Landscapes Clear and Radiant: The Art of Wang Hui, 1632~1717》(2008 공저), 《Art of the Korean Renaissance, 1400~1600》(2009 공저), 《Diamond Mountains: Travel and Nostalgia in Korean Art》(2018 공저), 《화가의 일상: 전통시대 중국의 예술가들은 어떻게 생활하고 작업했는가》(2019 역서), 〈전 안견 필 〈설천도〉와 조선 초기 절파 화풍의 수용 양상〉(《미술사와 시각문화》24, 2019), 〈朝鮮時代 繪畵와 동아시아적 시각〉(《동악미술사학》21, 2017)이 있다.

설혜심

연세대학교 사학과 교수. 서양사 전공. 주요 저서로 《온천의 문화사: 건전한 스포츠에서 퇴폐적인 향락에 이르기까지》(2001), 《서양의 관상학, 그 긴 그림자》(2002), 《제국주의와 남성성: 19세기 영국의 젠더형성》(2004 공저), 《지도 만드는 사람: 근대 초 영국의 국토·역사·정체성》(2007), 《역사, 어떻게 볼 것인가: 마녀사냥에서 트위터까지》(2011), 《그랜드 투어: 엘리트 교육의 최

종단계》(2013), 《소비의 역사: 지금껏 아무도 주목하지 않았던 '소비하는 인간'의 역사》(2017), 《인삼의 세계사: 서양이 은폐한 '세계상품' 인삼을 찾아서》(2020)가 있다.

김영훈

이화여자대학교 한국학과 교수. 사회인류학 전공. 주요 저서와 논문으로 《문화와 영상》(2002), 《처음 만나는 문화인류학》(2002 공저), 〈National Geographic이 본 코리아: 1890년 이후 시선의 변화와 의미〉《한국문화연구》 2006), 〈한국의 미를 둘러싼 담론의 특성과 의미〉《한국문화인류학》 2007), 〈2000년 이후 관광 홍보 동영상 속에 나타난 한국의 이미지 연구〉《한국문화인류학》 2011), 《韓國人の作法》(2011), 《Understanding Contemporary Korean Culture》(2011), 《From Dolmen Tombs to Heavenly Gate》(2013), 《아름다운 사람》(2018 공저)이 있다.

조규희

서울대학교 고고미술사학과 강사. 한국미술사 전공. 주요 저서와 논문으로 〈만들어진 명작:신사임당과 초충도(草蟲圖)〉《미술사와 시각문화》12. 2013, 〈안평대군의 상서(祥瑞) 산수: 안견 필 '몽유도원도'의 의미와 기능〉《미술사와 시각문화》16, 2015), 〈정선의 금강산 그림과 그림 같은 시-진경산수화 의미 재고-〉《韓國漢文學研究》66, 2017), 〈김홍도 필 〈기로세련계도〉와 '풍속화'적 표현의 의미〉《미술사와 시각문화》24, 2019), 《그림에게 물은 사대부의 생활과 풍류》(2007 공저), 《한국의 예술 지원사》(2009 공저), 《한국유학사상대계 11:

예술사상편)》(2010 공저), 《새로 쓰는 예술사》(2014), 《한국문화와 유물유적》(2017 공저), 《아름다운 사람》(2018 공저)이 있다.

강태웅

광운대학교 동북아문화산업학부 교수. 일본 영상문화론, 표상문화론 전공. 주요 저서로 《전후 일본의 보수와 표상》(2010 공저), 《키워드로 읽는 동아시아》(2011 공저), 《일본 영화의 래디컬한 의지》(2011 역서), 《일본과 동아시아》(2011 공저), 《가미카제 특공대에서 우주전함 야마토까지》(2012 공저), 《복안의 영상: 나와 구로사와 아키라》(2012 역서), 《3.11 동일본대지진과 일본》(2012 공저), 《일본대중문화론》(2014 공저), 《싸우는 미술: 아시아 태평양전쟁과 일본미술》(2015 공저), 《이만큼 가까운 일본》(2016), 《아름다운 사람》(2018 공저), 《화장의 일본사》(2019 역서), 《흔들리는 공동체, 다시 찾는 일본》(2019 공저)가 있다.

황승현

인천대학교 영어영문학과 교수. 영미드라마 전공. 주요 저서와 논문으로 〈Debunking the Diasporic "China Doll" with Satirical Disquietude: Young Jean Lee's Songs of the Dragons Flying to Heaven〉(2016), 《Performing Exile: Foreign Bodies》(공저, 2017), 《영화로 보는 미국 역사》(공저, 2017), 〈Shakespeare from a Minority Point of View: Ted Lange's Othello〉(2017), 〈"Courage to Do What Is Right" on Cold War Broadway: Leonard Spigelgass's A Majority of One〉(2017), 〈Anna's House: A 1950s Haven for American Homeland Security and Family Values〉(2019)가 있다.

최경원

성균관대학교 디자인학부 겸임교수. 산업디자인 전공. 주요 저서로《GOOD DESIGN》(2004),《붉은색의 베르사체 회색의 아르마니》(2007),《르 코르뷔지에 VS 안도 타다오》(2007),《OH MY STYLE》(2010),《디자인 읽는 CEO》(2011),《Great Designer 10》(2013),《알렉산드로 멘디니》(2013),《(우리가 알고 있는) 한국 문화 버리기》(2013),《아름다운 사람》(2018 공저)이 있다.